最上の音を引き出す弦楽器マイスターのメンテナンス

弦楽器最高規格待琴之道！

弦樂器養護調修

園田信博

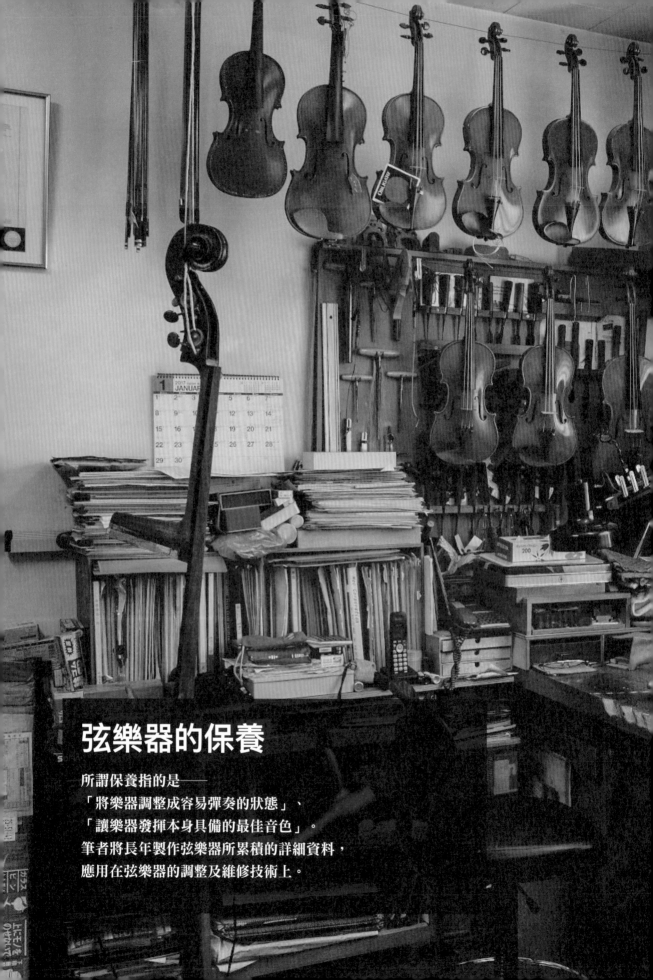

弦樂器的保養

所謂保養指的是——
「將樂器調整成容易彈奏的狀態」、
「讓樂器發揮本身具備的最佳音色」。
筆者將長年製作弦樂器所累積的詳細資料，
應用在弦樂器的調整及維修技術上。

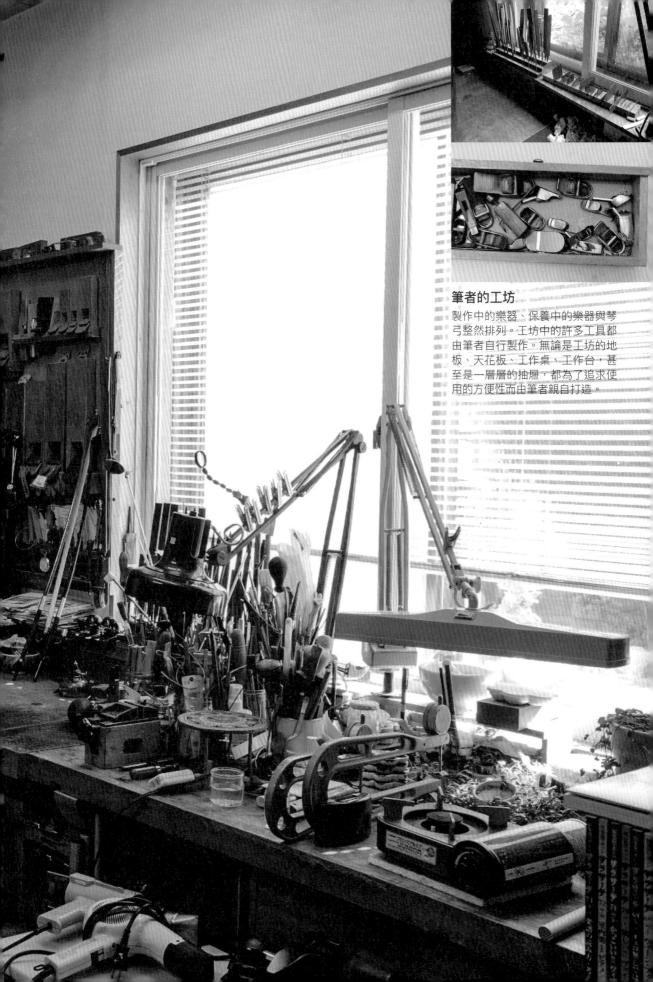

筆者的工坊

製作中的樂器、保養中的樂器與琴弓整然排列。工坊中的許多工具都由筆者自行製作。無論是工坊的地板、天花板、工作桌、工作台，甚至是一層層的抽屜，都為了追求使用的方便性而由筆者親自打造。

Violin／Viola

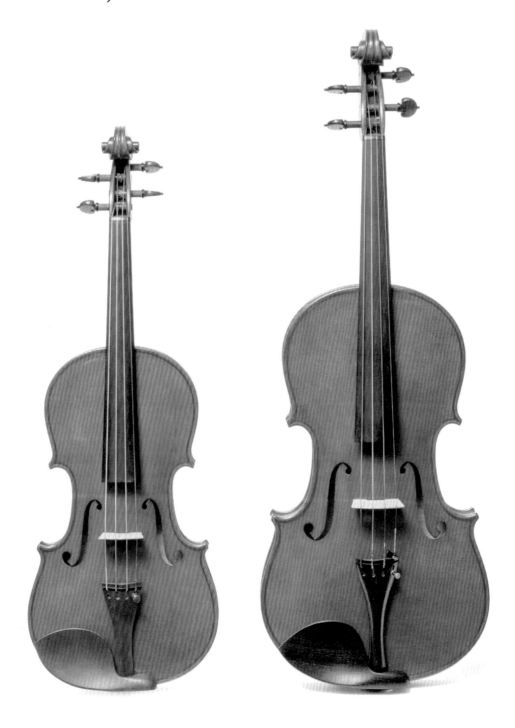

面板使用雲杉（松科雲杉屬）製作，材質的選擇對於音色而言相當重要。
小提琴（2015年製）、中提琴（2016年製）都由筆者製作

Violin：Nobuhiro Sonoda in Sanno anno 2015
Viola：Nobuhiro Sonoda in Sanno anno 2016

樂器本體
主要使用的木材
由右到左，
雲杉（面板）
楓木（側板）
楓木（背板）
黑檀（指板）
楓木（琴頸）

弦樂器的各種保養　　弦軸 & 指板

保養弦軸與指版，使調音更順暢、左手按弦更容易。

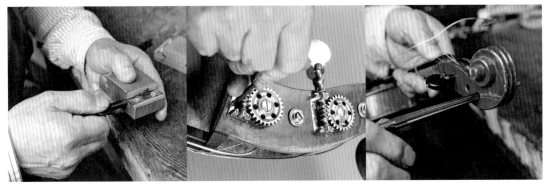

削製弦軸　　　　　　　以木螺絲拴緊弦軸（Cb）　　　調整弦軸孔

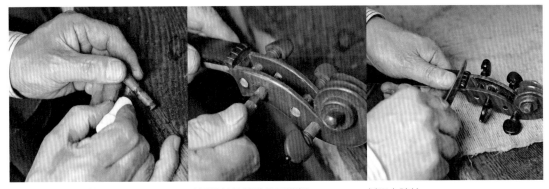

在弦軸上塗潤滑劑　　　確認弦軸的轉動是否順暢　　　拆下上弦枕

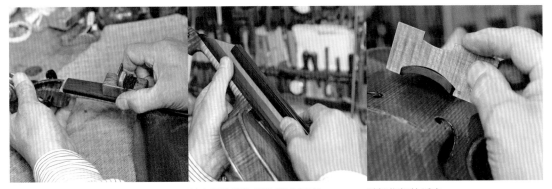

刨製指板　　　　　　　以直尺確認指板的彎曲程度　　　確認指板的弧度

Violin／Viola

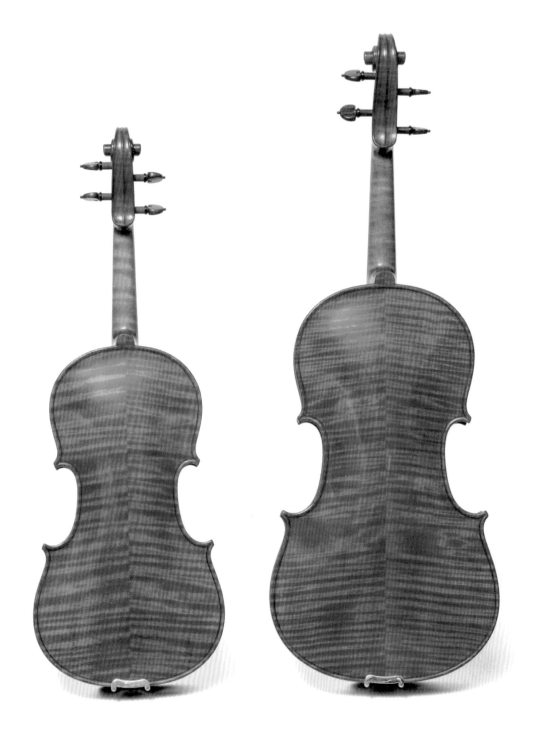

背板、側板與琴頸使用比面板更堅固的楓木製作。
美麗的虎斑紋是楓木的特徵。
（本照片是第4頁小提琴與中提琴的背面）

調整音柱

調整音柱必須注意
「音柱與琴橋的相對位置是否正確」、
「音柱鬆緊適中」、
「音柱是否垂直」、
「接地面是否密合」、
音柱稍微觸碰到都會改變音色，調整必須熟練。

從尾孔觀察音柱，
是否與懸掛重錘的繩子平行。

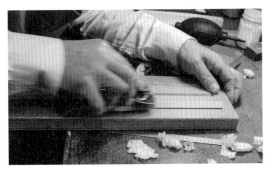

製作音柱

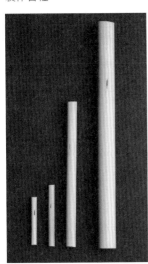

音柱（雲杉）
由右到左，
低音大提琴用
　　（直徑約19mm）
大提琴用
　　（直徑約11mm）
中提琴用
　　（直徑約7mm）
小提琴用
　　（直徑約6mm）
均由筆者製作。

使用音柱刀來豎立音柱

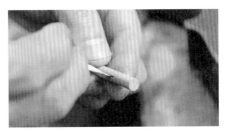

將音柱刀插進音柱。

▼

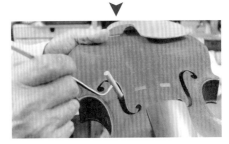

立音柱時小心不要碰傷f孔周圍。

▼

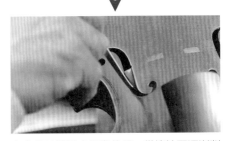

立音柱時邊配合預定位置，從接地面逐漸削短，以調整長度。

▼

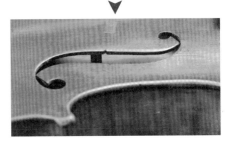

從f孔可看見音柱。

▼

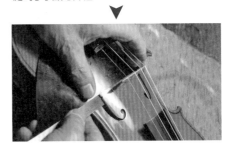

裝弦後，使用直尺與黑色的三角尺，確認音柱位置。

調整琴橋

琴橋與音柱的組合，將直接影響音色。
絕大多數的琴橋
指板側都會傾斜，並朝著拉弦板側彎曲，
所以必須不斷修正。
如果長期維持傾斜的狀態，將導致彎曲的狀況固定，
這時就必須加熱才能拉直。

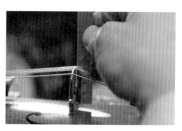

以直尺靠著琴橋，確認指板側的那
一面是否彎曲。

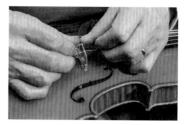

確認琴橋是否垂直擺放，並修正。

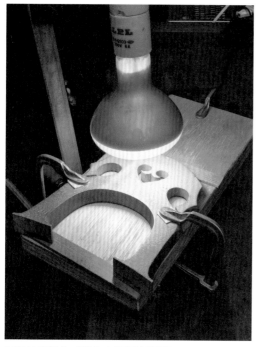

加熱拉直彎曲（低音大提琴的琴橋）

加熱拉直彎曲（小提琴的琴橋）

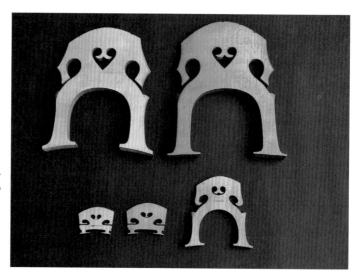

琴橋（楓木）
上方：由右到左，
低音大提琴5弦用、
低音大提琴4弦用。
下方：由右到左
大提琴用、
中提琴用、
小提琴用，
均由筆者製作。

Cello

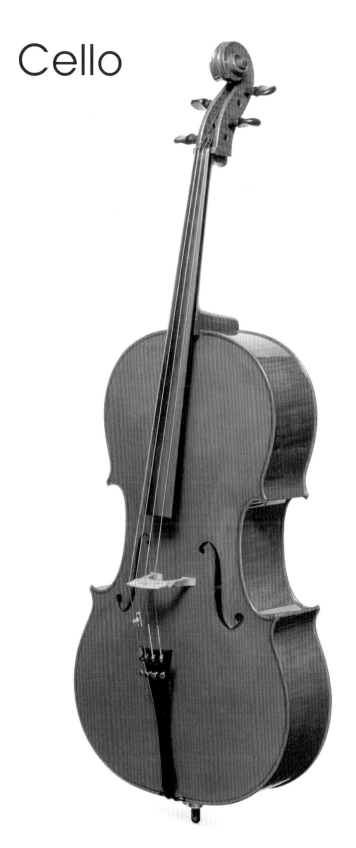

大提琴（1995年製）　筆者製作
Cello：Nobuhiro Sonoda in Tokyo anno 1995

尾針
右：低音大提琴用
左：大提琴用

修補保養

樂器發生碰撞、倒下、掉落等意外時，容易破損，以下介紹修補琴邊的例子。

清除琴漆的髒汙與修補

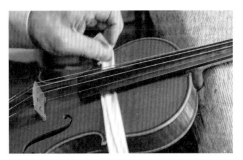

清除指板下的髒汙。 ▼

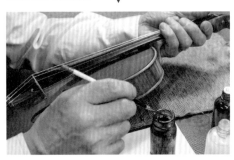

▼

修補琴邊剝落的琴漆。

琴漆材料範例：幾種不同的樹脂。

琴邊的修補

修補前。 ▼

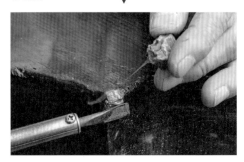

使用修補膠填補破損的琴邊。 ▼

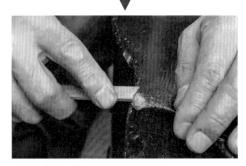

以銼刀整形（以砂紙做細部調整）。 ▼

塗上與周圍同樣顏色的琴漆。

Contrabass

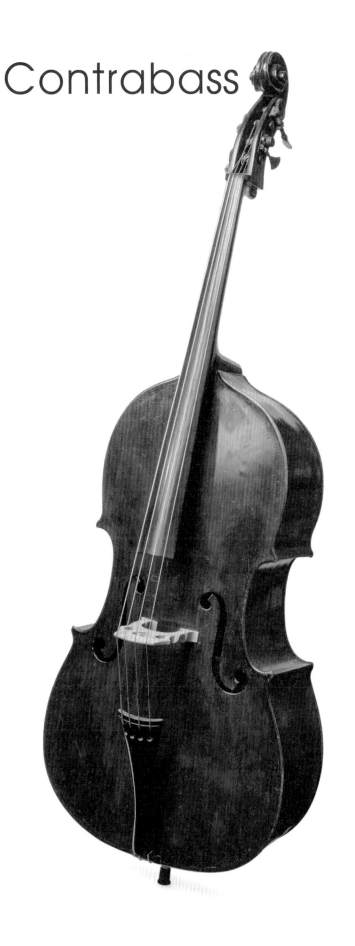

各種機械弦軸。
最下方是變調器。

製作與保養時使用的工具

為各位介紹一些我常用的工具。

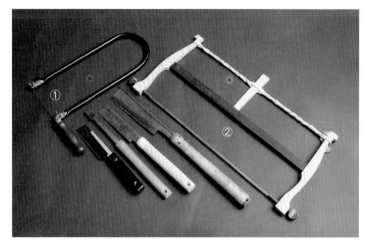

鋸子　①線鋸　②帶鋸

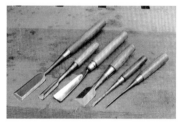

小刀　①尖刃刀　②③切割刀

鑿刀

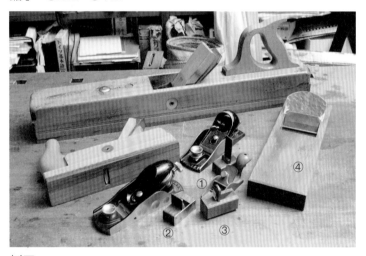

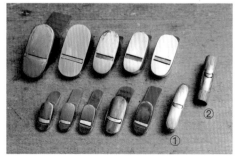

雕刻刀（柄的部分由筆者製作）

刨刀

①～④是筆者製作的日式刨刀
（拉刨），其他全部都是西式
刨刀（推刨）。
刨刀的刀刃凸出面（下端）雖
然是金屬製，但也會隨著使用
而變鈍，因此，必須根據刨削
面調整形狀。

拇指刨

均由筆者製作。①②為
日式西式兼用。
根據刨削面的形狀選用。

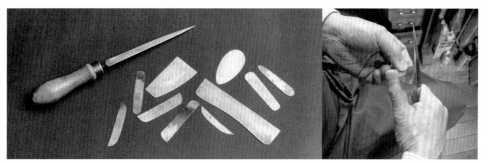

刮片（筆者製作）　照片左邊為研磨棒。刮片可去除銼刀與刨刀在木材表面留下的痕跡，使表面平整。

使用研磨棒拉出刮片的刃。

夾具
①～③由筆者製作。

銼刀

磨刀石

砂紙（部分）
型號從 150 號到 12000 號（拋光砂紙）。有些是耐水砂紙。依用途選擇。

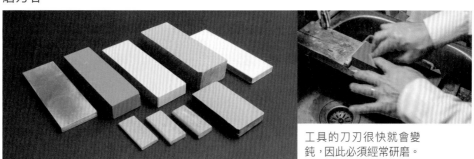

工具的刀刃很快就會變鈍，因此必須經常研磨。

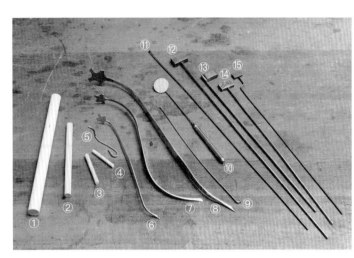

①音柱（Cb用）
②音柱（Vc用）
③音柱（Vla用）
④音柱（Vn用）
⑤音柱旋轉防止器（Vn、Vla用）
⑥音柱刀（Vn、Vla用）
⑦音柱刀（Vc用）
⑧音柱刀（Cb用）
⑨音柱取回器（Vn、Vla、Vc用）
⑩音柱鏡
⑪音柱取出用（Cb用）
⑫音柱鎚（Cb用）
⑬音柱鎚（Vc用）
⑭音柱鎚（Cb用）
⑮音柱鎚（Vn、Vla用）
①～⑤⑨⑪～⑮：筆者製作

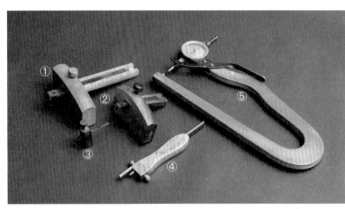

①拉毛器
②拉毛器
③劃線刀
④劃線刀（雙片刃）
⑤正面：拉等高線、製作面板與背板用
　背（中）側：拉等厚線
③⑤：筆者製作

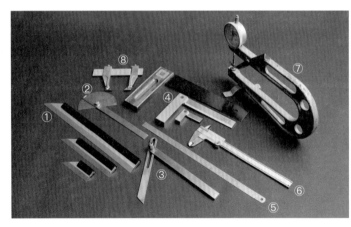

各種測量器
①直線
②角度
③角度
④直角
⑤尺
⑥游標卡尺
　（最小可測量1／20mm的細微尺寸）
⑦厚度規
　（測量厚度用。精確度至1／10mm）
⑧製作漩渦狀琴頭用
　（貼合左右漩渦狀琴頭線）
　（筆者製作）

彎板加熱器
左：小提琴、中提琴用
右：大提琴用
（附把手的金屬板由筆者製作）

透過加熱彎曲側板。

弓的保養

弓的弧度與重量平衡非常重要。

除了定期更換弓毛之外，保養時也需要調整弓的弧度及重量平衡，使用起來才會順手。

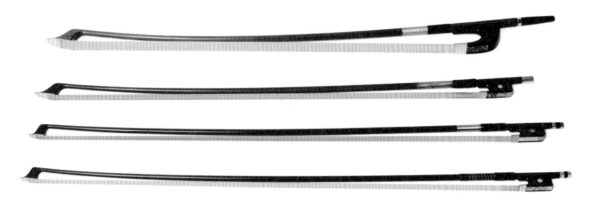

由上往下分別是：低音大提琴用（德國弓）、大提琴用、中提琴用、小提琴用。

使用熱風槍加熱，
使拉直的弓桿產生弧度。

更換弓毛的作業

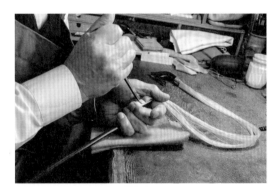

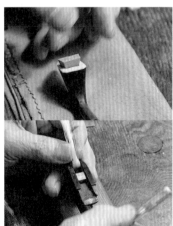

削出配合溝槽
的楔形木頭。
弓尖部（弓尖
片部位）。

將木楔卡入，
固定弓毛。
弓根（弓毛箱
部位）。

德國大師資格考的製圖圖面，以及製作中的大提琴側板（黏合底板之後就會將內模拆下）。

前言

　　所謂弦樂器保養，包含樂器所有者的維護與管理、以及透過職人的修理調整改善樂器的狀態。

　　樂器的琴板破裂、脫膠、琴頸折斷等，屬於一眼就能看出的問題；但如果沒有一定的經驗，就難以察覺琴頸或指板變薄、指板下陷、弦高過高等問題。有些問題如果不經過測量就不會發現，而修正這些問題、調整樂器狀態，就屬於修理。

　　調整的最大功能，就是修正音柱與琴橋的尺寸，將其放置在正確的位置、邊聽聲音邊修正琴橋的傾斜、微調橋腳與音柱的位置，使樂器發出其最美的音色。除此之外，讓弦軸容易調音、透過零件與弦的維護來改善音色等，也可算是調整的一環吧！

　　很多樂器乍看之下不需要修理，但指板的弧度已經變平的問題，是造成第一弦與第二弦在高把位的四度或五度和弦走音的最主要原因。有些人或許會覺得，樂器原本就是這個樣子，但修正這些問題，也是製作、修理、調整樂器的工匠的責任。

　　即使透過上述的修理或調整改善樂器的狀態，也不容易維持。譬如橋腳的位置，難免會因為日常的練習或演奏而移動。而琴橋的狀態改變，正是樂器狀態變差的最主要原因。先不管微調橋腳的位置，琴橋的傾斜，是樂器所有者必須隨時注意並修正的重點。如果覺得今天樂器的音色不太好，首先就要檢查琴橋是否傾斜。

　　另一個導致樂器狀態變差的原因，是濕度。濕度增加將使面板與背板的弧度變大，導致音柱鬆動，對音色帶來不良影響。這時候將使指板下陷，弦高變高，因此琴頸與弦高可當成濕度管理的指標。濕度高的環境或季節，如果不確實使用除濕機與空調進行濕度管理，就無法維持樂器的狀態。

　　由此可知，弦樂器的保養有許多困難之處。希望本書能在各位維持或改善樂器狀態時帶來幫助。

目次

017　　　　**前言**

019　　**1**　**保養的基礎知識**

033　　**2**　**自己就能進行的保養**

049　　**3**　**大師的保養〔樂器篇・1〕**
　　　　　　弦軸 050　指板與琴頸 064　音柱 102　琴橋 118　拉弦板與尾鈕（尾針）142

155　　**4**　**大師的保養〔樂器篇・2〕**
　　　　　　面板、背板、側板的修理

179　　**5**　**大師的保養〔弓篇〕**

217　　**6**　**樂器與保養的Q&A**

236　　　　樂器、琴弓各部位標準尺寸一覽表

238　　　　後記

239　　　　作者簡歷

大師的小專欄　**1** o32　**2** o48　**3** o63　**4** 154　**5** 178　**6** 216

1

保養的基礎知識

首先，就從了解「修理」與「調整」分別會做些什麼，
開始建立保養的基礎知識。
我運用平日透過製作樂器累積的許多數據資料，
建立了一套自己的保養方法論。
除此之外，也會為各位大致介紹，
我從修行時代至今所思考的問題，
以及所從事的工作內容。

「修理」是什麼？
「調整」是什麼？

　　保養除了「修理‧調整」之外，也包含維持和管理，但在此只針對「修理」及「調整」進行說明。「修理」與「調整」有時會並行，因此也很難清楚界定哪個部分算是修理，哪個部分又算是調整。

　　舉例來說，削製轉動時卡卡的弦軸，使其能夠順暢轉動，算是調整；但是更換弦軸，則屬於修理；而使弦軸順暢轉動、容易調音，則屬於調整。此外，指板上形成的弦槽將其刨平，算是修理；但修正指板的弧度，使其呈現容易演奏的狀態，或許該稱為調整比較適當。

　　改善琴橋的狀態、將音柱以恰到好處的鬆緊程度垂直卡進恰到好處的位置、邊聽聲音邊修正琴橋的傾斜、微調橋腳與音柱的位置等，皆屬於調整。至於修好面板與背板剝落、裂開的部分，則算是修理。

　　對我來說，「調整」的定義如下：

● 使樂器呈現容易演奏的狀態。
● 讓樂器發揮其所具備的最美音色。

　　我必須很遺憾地說，就我來看，即使是新買的樂器，在剛買來的時候，也幾乎都不會呈現最容易演奏、可發出最美音色的狀態。但購買的人普遍會以為，剛買來的狀態就是這把樂器的最佳狀態。完全沒有基礎的初學者，甚至會認為這把樂器原本就是這樣。但即使是具備一定程度的人，購買時，想必也是因為滿意這把樂器才會買下來，所以不會發現有什麼問題。

　　這時候，如果有人告訴他們：「不是這樣的，應該如此這般調整比較好」，並為他們進行適當的修理調整，他們就會發現「原來如此，這樣真的比較容易演奏，聲音也比較漂亮」。演奏效果不理想，不只是演奏者的技術問題。而讓樂器更容易演奏，就是樂器的保養。

琴橋與音柱是
調整音色的重點

為了讓左手按弦時能夠更輕鬆，針對指板的彎曲與弧度、琴頸的厚度與形狀、琴橋的高度（將影響弦高，也就是琴弦與指板的距離）進行綜合性的調整。換句話說，這些調整都是為了讓左手更容易彈奏。

至於音色的調整，則以琴橋與音柱為重點。為了讓樂器發揮其本身的音色，調整琴橋與音柱的相對位置，是非常重要的一件事。

「琴橋」狀態不佳，是導致樂器狀態
變差的最主要原因

只要橋腳的位置出現些微偏差，樂器發出的琴音，就不如狀態好的時候那麼響亮。琴橋只是放置在琴板上，被夾在弦與面板之間固定，因此許多原因都會導致琴橋移動。如果覺得琴音狀態不佳，首先請檢查琴橋是否傾斜、橋腳是否偏離原本的位置。如果琴橋擺放的位置無法隨時保持在最佳狀態，琴橋將因為琴弦的壓力而變形彎曲。由於琴橋是木製品，若長期維持彎曲的狀態，將無法恢復原本的形狀，導致音色也跟著變差。但如果試圖將彎曲的琴橋勉強恢復原本的狀態，又會使橋腳懸空。這種彎曲的琴橋，只有靠著加熱，才能恢復原本筆直的形狀。

經由上述說明可以知道，樂器狀態變差的最主要原因，就是琴橋的傾斜與橋腳偏離原本的位置。所以很多時候只要調整琴橋就能解決問題，最好不要貿然觸碰音柱。

琴橋的厚度也是重點。樂器安裝的琴橋太厚，將無法順利發出聲音，也會導致共鳴停不下來。但如果琴橋太薄，琴音又會變弱。

琴橋的材質、形狀與狀態，全部都會影響音色，因此，琴橋可說是決定樂器是否能夠發揮其本身能力的重要零件。

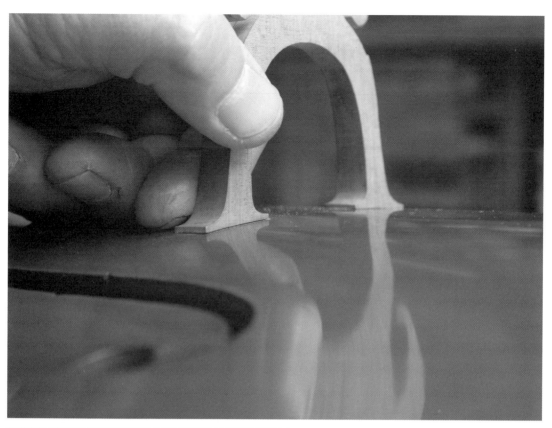

琴橋微調　下方照片：樂器內部的音柱　放大的照片

只要輕觸一下「音柱」，
就會影響琴音

　　音柱夾在面板與背板之間固定，琴弦落在琴橋上的壓力，傳遞到高音側的面板，再經由音柱傳遞到背板，由這些部位一起支撐。樂器本身具備的能力是否能夠發揮出來，將取決於音柱的位置與放置狀態。

　　如果沒有音柱，面板將逐漸下陷，使琴音變得發散無力。但如果音柱與面板及背板的接觸面積過大，也會壓抑琴音，使琴音聽起來較悶；如果過小，又會使琴音減弱。因此每種樂器的音柱，都有其最適當的標準粗細。

　　如果將音柱微調到正確的位置，且垂直放置、鬆緊適當，那麼琴弓一碰到琴弦就能立刻發出聲音，換句話說，就是樂器的發聲狀態會變好。

　　濕度變高的時候，樂器面板與背板的弧度將因為濕度而變大，原本鬆緊適當的音柱也會變鬆，使得音色變差。所以這種時候，必須更換音柱或調整濕度，否則樂器無法恢復原本的狀態。

　　將音柱放置在正確的位置，且卡得鬆緊適當後，就必須邊發出琴音，邊以音柱刀之類的工具輕輕觸碰音柱，仔細微調琴音。因為觸碰音柱的力道，即使輕到音柱幾乎沒有移動，甚至不覺得音柱會因為這樣的力道而移動，聲音還是會改變。

　　關於本書提到的琴橋與音柱的詳情，全部都寫在「第3章　大師的保養　樂器篇・1」。除此之外，第3章也會以我自己開發的方式為主，介紹弦軸、指板、琴頸、拉弦板、尾鈕（尾針）等各部位的保養方法。

　　至於「第4章　樂器篇・2」與「第5章，同弓篇」，則會分別詳細介紹各種面板・背板・側板的修理方式與琴弓的保養方式。希望各位演奏樂器以及學習製作與修理的讀者，都能當成參考。

保養的頻率、
估價與方案

　　樂器的保養頻率因人而異，專業演奏者通常一年保養好幾次，有些人甚至只要演奏起來狀況不佳，就會將樂器送來。至於業餘演奏者，除非發生破損剝落之類的嚴重問題，通常不會這麼頻繁地定期保養。若是以前就給我調整的樂器，很多都只需要稍微修正，就能大幅改善狀況。

　　我會對第一次見到的樂器提出修理、調整的建議方案，並估價。但無論再怎麼努力調整，樂器都不可能發出超乎其本身能力的音色。而修理與調整的內容，也關係到費用，因此應該保養到什麼程度，還是得看演奏者的需求。

拿弓時的重點
是「重量平衡」

　　弓的保養包含非常多的項目，除了定期更換弓毛之外，還包括：修正逐漸拉直的弓桿、弓尖的更換與修補、弓毛庫的鬆緊調整等等。但最根本的問題，都是弓的平衡（重心位置）不佳，譬如弓尖部分或拿弓處太輕太重，而我們的工作就是想辦法將其調整成容易演奏的弓。本書第186頁也介紹了自行確認手邊的弓是否達成良好平衡的方法，請大家務必試試看。

　　琴弓需要換毛，因此保養頻率比樂器本身更高。專業演奏者大約每年會保養二至三次，業餘演奏者也會每年保養一次，但也有人是好幾年都沒更換弓毛，仍繼續使用。

正確比較音色的困難度

　　古琴雖貴，但許多古琴無論再怎麼努力調整，也無法改善音色。我調整過所謂的名琴，但不少「名琴」都不如想像中那麼出色，就算已經調整到最佳狀態，依然無法發出美妙的聲音。有些演奏者或許只憑樂器的年代、製作者與國籍，就斷定樂器的好壞吧。

　　無論再怎麼調整都無法改善音色，說不定是樂器本質的問題。舉例來說，板材厚度及厚度分配等綜合性因素，都會影響樂器發出的聲音。即使能將樂器調整到最佳狀態，也無法改善其本質。

　　演奏者迷信名家製作的高價古琴、只要聽到名家製作就覺得是好琴，實在是非常遺憾的事情。古琴音色較佳的迷信多半來自演奏者從小根植心中的刻板印象，因此極難從根本導正。

　　這裡介紹一篇美國科學期刊《美國國家科學院院刊（Proceedings of the National Academy of Sciences of the United States of America）》於2014年4月發表的實驗結果，這項實驗是關於小提琴的新琴與古琴的研究。

　　美國與法國組成的研究團隊，找來十名職業小提琴家，交給他們六把新琴與六把古琴（其中五把為史特拉底瓦里名琴），並問他們如果要換掉現在使用的琴，會選擇哪一把。

　　研究團隊為了避免小提琴家看出樂器的製作年分，請他們在昏暗的排練室或音樂廳戴上深黑墨鏡試奏。結果有六人選擇新琴，四人選擇古琴。而如果將各小提琴家選出的前四名進行評分，新琴分數高於古琴的比率是六比一。此外，研究團隊也請小提琴家區分演奏的樂器屬於新琴還是古琴，而六十四次的試奏當中，能正確分辨的次數只有三十一次。

　　即使非專業的小提琴演奏者，也都非常迷信義大利製的古琴，因此新琴打從一開始就不是他們想要演奏的對象，這樣的現況對於我們這些新琴製作者而言，實在是既遺憾又不甘。

製作樂器累積的龐大資料
也能應用在保養上

　　四十多年以前，我還是個初出茅廬的小伙子時，曾師事無量塔藏六先生，當時曾一整天只擺弄一把樂器的音柱，好不容易以為調整好了，隔天演奏的時候又完全不行。後來，無論是在德國的四年修行期間，還是回到日本之後，這樣的經驗都一再反覆發生。而這些經驗累積起來，終於讓我找到了現在的解決方法。

　　小提琴與中提琴不用說，就連大提琴與低音大提琴，我也針對音柱該如何垂直設置、又該如何確定是否垂直等反覆摸索，只為了將自己的方法加以改良。

　　我雖然透過每一項細節的精益求精，逐漸找到了好的方法，但還是有許多無法掌握的部分。舉例來說，我也會自己製作琴橋，但琴橋的開孔間隔太大將使琴音共鳴不止，太小又會導致琴音微弱。我只能自己邊試奏，邊一點一點地削製琴橋，直到再多削一點琴音就會變小時，才終於能夠取得合宜的數據資料。

　　但實際上，也有一些部分並未經過這樣的測量。根據實際測量所得到的數據製作的部分，通常不會有問題；但未經測量只憑感覺製作的部分，或許存在著出乎意料的陷阱。

　　這些平常累積起來的數據資料，都能在下次製作時活用。雖然這些資料全都是為了多少改善自己製作的樂器而取得的研究成果，但實際也能應用在調整、修理顧客的樂器上。

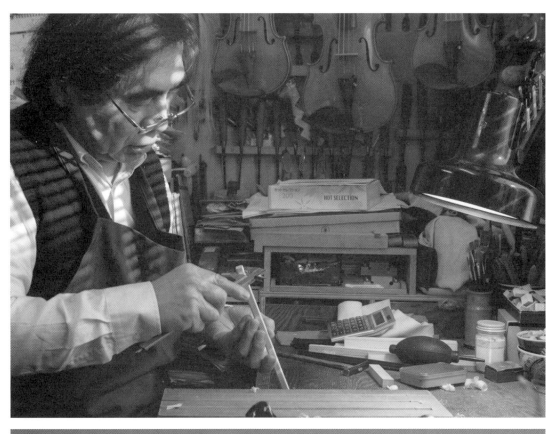

德國大師文憑的證書。

小提琴製琴大師與
史特拉底瓦里國際小提琴
製作大賽

　　我在一九八二年通過德國小提琴製琴大師（Geigenbaumeister）資格考後，學成歸國。該年送到義大利克雷莫納（Cremona）參加史特拉底瓦里國際小提琴製作大賽（CONCORSO TRIENNALE）的作品，得到小提琴項目的金獎，同時也獲得波蘭製作者協會頒發的音響獎。我希望早日獨立，所以決定回到日本。畢竟當時經歷了十五年的修行，年齡也已經三十三歲了。

　　我送去參加大賽的樂器，是為了大師資格考所製作的小提琴，樣式全由自己設計。但如果進入工坊修行，就必須根據師傅的設計製琴。我從那時開始就不斷地思考，該怎麼做才能改善樂器的音色，製作的每把樂器都經過許多嘗試。但如果選擇去工坊，就不能隨心所欲製作自己的作品。

　　我在德國的時候，一年到頭常跑木材店，只要存了一點錢，就跑去購買製作樂器用的木材。木材分成好幾種等級，若將當時的木材價位換算成日圓，面板（雲杉）大約落在250日圓到3,000日圓之間，背板（楓木）大約落在300日圓到20,000日圓之間。購買木材總讓我開心不已，雖然不會立刻使用，但我想收藏品質好的材料，因此希望盡可能取得好的木材。

史特拉底瓦里國際小提琴製作大賽的獎狀與獎牌。

持續進步的
製作與保養

　　我剛回國的時候修理的工作並不多，有充分的時間可以製作樂器，因此光是小提琴，一年就能製作十把左右。

　　我在那時認識了武藏野音樂大學從德國請來擔任客座教授的小提琴家漢斯‧維納（Hans Werner），他拉了我的小提琴之後加以讚賞。當時他已經有一把朱塞佩‧洛卡（Giuseppe Rocca）在一八〇〇年代中期製作的近代義大利風格小提琴了，但他回國之後，還是向我訂製了一把小提琴。漢斯‧維納後來在德國的卡爾斯魯爾交響樂團擔任樂團首席時，使用我製作的小提琴演奏了貝多芬小提琴協奏曲等多首協奏曲。

　　我製作的小提琴也有幸獲得曼紐因（Yehudi Menuhin）的演奏，他相當喜愛，希望我再幫他做一把琴。我原本想等自己技術更加成熟的時候再製作，最後卻錯失了時機。

　　後來修理、調整的工作逐漸增加，製琴的時間愈來愈少。回國過了六、七年之後，製琴的時間變得相當有限。現在獨立製琴已經三十五年有餘，工坊與倉庫都累積了龐大的木材存量。我的目標是減少這些木材。畢竟也上了年紀，因此開始有點焦急，總希望盡量使用更好的木材製作。

　　我的同業當中，有些人留在海外，只從事製琴的工作。說不定我也有機會走上與現在迥異的道路。但這許許多多「不同的經驗」，造就了現在的我。

　　所謂「不同的經驗」，就是修理、調整各種他人製作的樂器。我甚至也接了不少維修低音大提琴的工作。低音大提琴的修理工作幾乎都很雜，而且樂器又大又占空間，因此多半被視為一種麻煩，但我從低音大提琴的修理當中學到了許多事情。

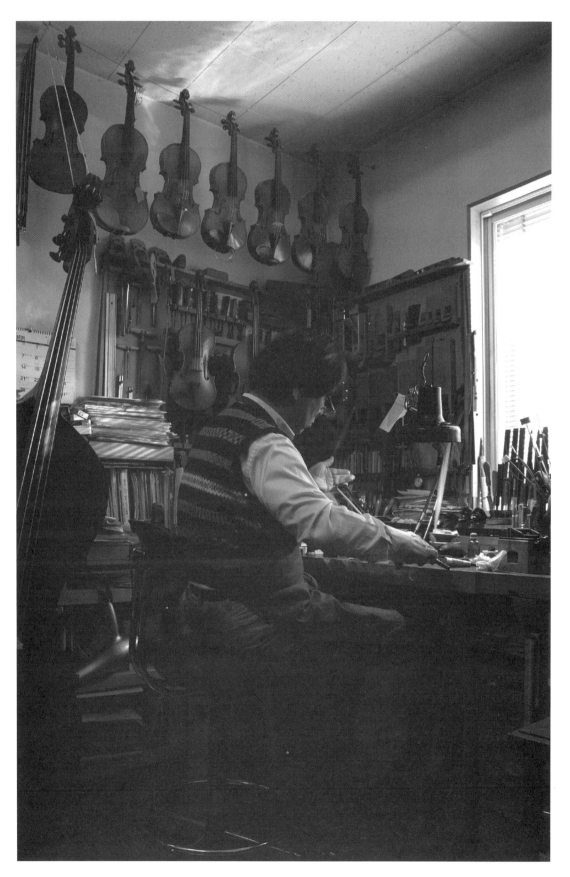

　　低音大提琴的樂器本身相當龐大，就像放大版的小提琴，而且變形的部分很多，就連小提琴幾乎不會變形的地方，都會變形。譬如低音樑四周、靠近低音側放置琴橋的面板等，這些地方都會異常凹陷或歪斜。這些部分的變形如果發生在小提琴上，通常無法以肉眼看出，但透過維修低音大提琴，我學會了這種覺知的敏銳度。

　　在製琴時，我總是希望下一把琴會更好。音色很難用言語表達，但理想的音色應該具備豐富的音量與強大的能量。高音部分明亮流麗，沒有金屬感；低音部分強而有力。長年以來，我都為了製作出音色更美的樂器而努力，因此朝著這個方向去做，也自覺方向正確。我覺得自己愈來愈進步，現在製作的樂器，在音色方面，也比參加克雷莫納的大賽時更好。

　　無論是製作還是保養，如果安於現狀就無法進步，因此在工作當中持續思考該如何改善，是我的做法。

column
大師的小專欄
1

樂器的基本資料卡

每製作一把新琴，我都會留下這把樂器的基本資料。我所測量的資料，包括面板與背板的弧度形狀、琴版的厚度分布、琴板木胚完成後的重量、敲擊琴板的音高（稱為震動模式［tap tones］）等等。此外也會記錄低音樑的厚度、高度與長度。

我在製作面板與背板時，會使用自製的工具畫出等高線與等厚線，並根據設計圖的尺寸，削製弧度的形狀與厚度分布。所以，每次製作時，兩種數據都不會有太大的改變，頂多只會根據至今累積的經驗，預測該如何修正可能會比較好，依此進行部分微調。最近樂器成品的聲音狀態，逐漸與我預測的方向一致。

面板與背板的木胚重量，將隨著板材的比重改變，尤其面板的比重，更是需要注意。很久以前，當我使用稍重的木材時，音色總是比平常差，使我不得不重新製作面板，因此後來我都不使用重的木材。

所謂震動模式，指的是面板及背板在與側板組裝之前，使用調音器所測量的敲擊音高，測量時邊改變手指捏住琴板的位置，邊記錄三種模式的聲音。堅硬厚實的木材震動模式的音高較高，但即使音高比平常高，我也不會改變琴板厚度。畢竟震動模式在目前只是參考資料，我還是以琴板的厚度值為優先。在面板方面，裝上低音樑前與裝上低音樑後的兩種震動模式，我都會記錄下來。

2

自己就能進行的保養

自己平常能夠進行哪些保養，
將大幅影響樂器是否能夠長期保持最佳狀態。
季節的溫濕度變化、弦的張力、
演奏者的汗水與體溫、灰塵與汙漬、
樂器本身的缺陷、意外事故等等，
都是改變樂器狀態的常見因素。
本章將帶領大家一起思考，自己能夠做到什麼程度的保養、
又必須做到什麼程度的保養才合宜。

1.修正琴橋的彎曲，
確認橋腳位置是否偏離。

這是自己平時最需要經常維護的部分。琴橋彎曲或橋腳的位置偏離，不僅會對音色造成極為不良的影響，如果狀況嚴重，甚至可能使琴橋傾倒，造成面板裂開或劃傷。

只要琴橋稍微往指板方向或拉弦板方向傾斜，就無法發出最佳音色。所以，請養成隨時注意自己樂器的琴橋狀況、自己修正琴橋傾斜的習慣。一旦養成自己修正琴橋傾斜的習慣，不僅耳朵能夠訓練得更敏銳，調整琴橋的手法也會愈來愈熟練。

修正琴橋傾斜的方式

似乎很多人因為害怕弄倒琴橋，而不敢修正琴橋的傾斜。有時不管怎麼調都調不好，再不然就是修正過頭，反而使琴橋偏向拉弦板方向。即使是職業演奏家，也幾乎無法將琴橋維持在完美的狀態。

琴橋是將琴弦的震動傳遞到面板的重要零件，只要稍微有點偏差，發聲狀況就會變得截然不同，有相當可怕的影響力。接下來的內容，就是修正琴橋傾斜時的注意事項。

先用4B左右的柔軟鉛筆塗畫弦槽（照片1），這麼做不僅可使琴橋的傾斜容易修正，弦槽也比較不易磨損。而且使用裝在拉弦板上的微調器調音時，琴弦也比較容易在弦槽中移動。

照片1＿修正琴橋傾斜之前的準備

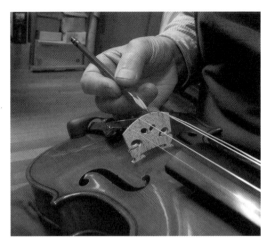

先用4B左右的柔軟鉛筆塗畫弦槽，這麼做不僅能使琴橋的傾斜容易修正，弦槽也比較不易磨損。可以一併塗畫指板與上弦枕的弦槽。

圖1_ 觀察琴橋傾斜與彎曲的方法 把樂器對著更明亮的地方看，更容易看見縫隙。

a. 往指板方向傾斜

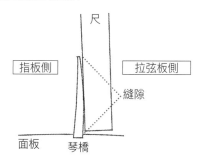

琴橋靠拉弦板的那一面往前彎曲

b. 往拉弦板側傾斜

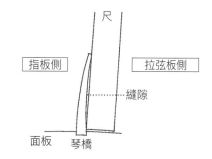

琴橋靠指板的那一面往後彎曲

照片2_ 小提琴、中提琴的琴橋傾斜修正方法

a

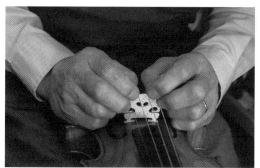

坐在椅子上，雙膝併攏。樂器擺在腿上，尾鈕抵著腹部。

b

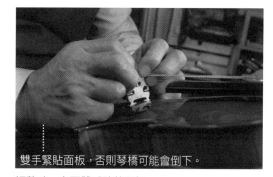

雙手緊貼面板，否則琴橋可能會倒下。

調整時一定要雙手貼著面板。

　　如果橋腳的位置大幅偏離，必須先修正偏離才行，但是，修正橋腳的位置對演奏者而言是一件困難的事情，所以在此就先假設橋腳的位置沒有偏離，只把注意力擺在傾斜的部分。

　　先從側面觀察琴橋，確認琴橋是否往指板方向或拉弦板方向傾斜。琴橋靠拉弦板的那一面，原則上會製成平面，但也有人在放置琴橋的時候，會將上方稍微往指板方向彎。如果琴橋往指板方向傾斜，靠拉弦板的那一面就會呈現如**圖1a**般的彎曲；反之，如果朝拉弦板方向傾斜，則會如**圖1b**般往反方向彎曲。

小提琴、中提琴的琴橋傾斜修正方法

　　①如**照片2a**般坐在椅子上，雙膝併攏。樂器擺在腿上，尾鈕抵著腹部。

　　②雙手緊貼面板，拇指與食指捏住琴橋頂端，朝欲修正的方向用力。調整時雙手一定要貼著面板（**照片2b**）。如果雙手懸空，修正過頭時就無法止住力道，導致琴橋倒下。

照片3_大提琴、低音大提琴的琴橋傾斜修正方法

a

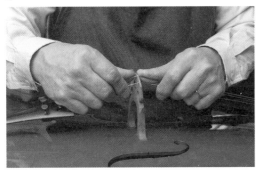

在椅子上坐著，把大提琴擺在雙腿上，或是像低音大提琴一樣放在台子上。雙手夾著琴橋，靠在琴弦上。

b

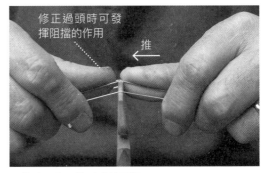

調整時一定要雙手貼著面板。

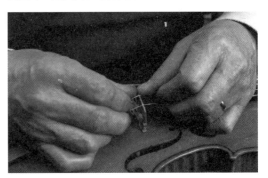

拇指以外的手指牢牢抓住琴弦，拇指往欲修正的方向推。

修正大提琴或低音大提琴的琴橋傾斜的方法較為安全，因此，即使是小提琴或中提琴，也推薦使用這個方法。

大提琴、低音大提琴的琴橋傾斜修正方法

①像**照片3a**那樣坐在椅子上，把大提琴擺在雙腿上，或是像低音大提琴一樣放在台子上。

②雙手靠在琴弦上，夾著琴橋（**照片3的a、b**）。拇指以外的手指牢牢抓住琴弦，拇指往欲修正的方向推。沒有出力的那隻拇指則可發揮阻擋的作用，避免修正過頭。這是個安全的方法，因此在調整小提琴或中提琴的琴橋時也推薦使用。

（注）琴橋弦槽上的琴弦看似有損耗，勉強修正琴橋的傾斜，將導致弦槽磨損。因此，請先更換琴弦，或者至少將琴弦調鬆再修正。

琴橋傾斜，將使琴弦施加在橋腳底部的壓力偏往傾斜的方向，無法平均分布在整個橋腳底面。外觀上，也經常出現靠拉弦板那一面的橋腳不穩，與面板之間產生縫隙。即使看不見縫隙，也請試著用手指朝橋腳不穩的方向稍微施力（**照片4**），調整琴橋頂部的位置，使橋腳無論靠拉弦板側還是靠指板側，都不要有縫隙。

接著邊發出聲音，邊以手指輕輕觸碰的力道，將琴橋頂部（琴弦與琴弦之間）往拉弦板方向微調，小提琴及中提琴用「拉」的，大提琴及低音大提琴用「推」的。接著再以同樣的力道往另一

邊指板方向微調，這時，小提琴及中提琴改用「推」的，大提琴則改用「拉」的，利用微調找出最佳位置。微調時的力道頂多就是輕輕碰一下的程度，太用力可能把琴橋弄倒。如果不確定是不是調整好了，必須再次確認橋腳是否緊貼面板。

　　如果對琴橋傾斜的狀態置之不理，琴橋的彎曲會成為常態。找到上述的最佳位置後，若琴橋靠拉弦板的那一面有前彎或後彎現象，就是彎曲已經成為常態的證據。當琴橋的彎曲成為常態時，不管自認為拉出多好聽的音色，都比不上沒有彎曲的琴橋，這時請送樂器行修正琴橋的彎曲。

照片 4_ 確認橋腳底面與面板之間有沒有縫隙

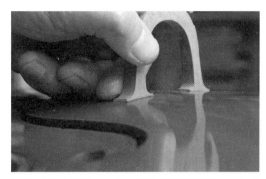

即使看不見縫隙，也請試著用手指朝橋腳不穩的方向稍微用力，調整琴橋頂部的位置，使橋腳無論靠拉弦板側還是靠指板側，都不要有縫隙。

2. 擦拭附著在琴橋上的松香等汙垢。

　　琴橋的弦孔或表面附著的松香等汙垢，如果狀況嚴重，對音色的影響，相當於改變各部位的厚度或弦孔與弦孔的間隔，因此請擦拭乾淨。小提琴與中提琴使用沾取少量酒精的棉花棒清潔，大提琴與低音大提琴則將面紙折成小張或是用小塊的布沾取酒精擦拭。但無論如何，酒精的量都不能多到滴下去，擦拭時也請小心不要擦到面板。如果實在沒辦法自行處理，請委託樂器行將琴橋拆下來清潔。

　　我以前曾處理過連弦孔都累積大量松香的小提琴，這把小提琴的狀況，光是把松香清潔乾淨，就能使發出的聲音變清爽。

　　低音大提琴的琴弓所塗的松香較軟，因此琴橋很容易變黏、變粗糙。這時請不要置之不理，務必將琴橋清潔乾淨。

3. 演奏後，請將附著在琴弦上的松香、以及附著在琴漆上的汗水髒污擦拭乾淨。

擦拭時最好使用柔軟的布，或是樂器專用的擦拭布。至於市售的去汙劑則不推薦。

我有時會看到整體的琴漆都沾附髒汙的樂器。這是因為市售的去汙劑成分中，多半含有薰衣草精油等揮發性植物油，這些植物油久放之後，將因為氧化而難以揮發，若殘留在琴漆表面，反而使琴漆變得容易附著髒汙。這樣的狀況反覆幾次之後，琴漆沾黏的髒汙就會變成厚厚一層，需要相當的耐心才能清除，而且清除時還得專注小心，以免連琴漆一起剝除。所以當髒汙過度累積時，只能委託專業人員處理。

此外，有些去汙劑中含有拋光粉（不使用時會分離成白色沉澱物與液體兩層），若經常使用這種去汙劑打磨，將使琴漆磨損，露出底下的木頭，因此必須小心。有時候，我還會看到白色的拋光粉卡在側板與面板或背板黏合處的樂器。除此之外，據說矽膠布或含有矽膠的去汙劑，會使矽膠滲入琴漆內部，導致琴漆硬化，因此也請避免使用。

4. 判斷樂器的狀態 是否因濕度改變而變差。

平常演奏樂器時，就算感覺得出今天的音色好壞，也很難發現濕度對音柱造成的鬆緊變化。影響音色好壞還有其他因素，譬如演奏者的身體狀況、周遭的環境、琴橋稍微傾斜或是偏離正確的位置等等。

我們可以透過感受弦高（琴弦與指板之間的距離）變化，或實際測量弦高變化（標準尺寸表請參考第69頁），來判斷樂器的狀態是否因為濕度改變而變差。只要隨時確認指板與琴弦在指板前端的距離（第一弦與第四弦或第五弦）大小，就能知道自己的樂器現在是潮濕還是乾燥。距離變大，代表音柱因受潮而變鬆；反之，如果距離變小，則代表音柱因乾燥變緊。只要掌握樂器目前的狀態，就能判斷需要除濕還是加濕。

這時必須注意的是，琴橋傾斜或是橋腳偏離正確位置，也會改變琴弦與指板之間的距離，因此也必須一併確認琴弦狀態。如果琴橋上端（與琴弦接觸的地方）或橋腳的位置往指板方向傾斜，就會導致弦高變高。琴橋位置偏左或偏右也同樣會影響弦高，譬如琴橋往低音方向偏，第一弦就會因為靠近指板拱起來的地方，而導致弦高變低；反之，第四弦或第五弦的弦高則會變高。

我建議可以在樂器盒中放一把十五公分左右的短尺，或是任何可以測量距離的尺，方便測量弦高與琴橋的傾斜狀況及擺放位置等等。如此一來，就能隨時留意保持樂器的最佳狀態。

5. 擬定適當的「濕度對策」。

不只梅雨季需要除濕，一年到頭也都需要擬定濕度對策。舉例來說，我想一般家庭當中，很難擁有能夠隔絕廚房或浴室水蒸氣的樂器專用房間。而且大樓之類密閉性良好的建築，到了冬天多半關得密不透風，使得水蒸氣無處逸散。玻璃窗發生結露現象，或許就是因為相對濕度較高的關係。

樂器長期暴露在高濕度的環境中，就會在不知不覺間產生指板下陷（參照第90、91頁）的傷害。弦高的變化相當緩慢，因此多半難以察覺。但濕度變化不僅會改變弦高，面板與背板的弧度（隆起狀態）也會發生微妙的改變，甚至改變音柱擺放的狀態，對音色造成影響，因此請務必進行濕度管理。

有關濕度管理，首先，需要能夠盡可能正確測量濕度的濕度計。便宜的濕度計誤差很大，所以如果不投資一定的資金，就買不到堪用的工具。但即便如此，還是會有誤差。樂器盒中經常安裝的那種濕度計，幾乎可信度都不大。

傳統的乾濕計正確性較高，但保養起來非常麻煩，使用時也必須解讀濕度換算表，相當不方便。但乾濕計可用來檢查數位式濕度計或指針式濕度計的誤差大小，掌握誤差程度後，就能在使用數位式或指針式濕度計時，將乾濕計的刻度當成參考。

如果在濕度超過60％的環境中演奏樂器，最好隨時開啟空調與除濕機，或是對擺放樂器的房間進行整體除濕。

使用除濕機的困擾，在於令人煩躁的運轉聲，以及除濕機本身散發的熱。不太熱的季節還無所謂，但夏天原本就很熱了，除濕機散發的熱度，還會再升高房間的溫度，這時難免必須與空調並用。冬天有時也必須除濕，但溫度太低也會降低除濕機的效率。天氣冷的時候，使用混合型除濕機的效率較好。無論除濕機再怎麼除濕，濕度也很難達到50％以下，但我們也不需要更低的濕度。

市面上可以買到能放進小提琴盒等樂器盒中的樂器用除濕劑，但其效果好壞，不僅會受到樂器盒的密閉性影響，而且每次打開樂器盒時也會接觸到外面的空氣，所以除濕劑必須頻繁更換，才能達到預期的效果。

另外，還有一種放在衣櫃或鞋櫃中的除濕劑，這種除濕劑擺了幾個月之後，就會累積大量的水。我曾把這種除濕劑與濕度計一起放進塑膠袋中觀察，結果濕度計的指針完全沒有移動。看來即使長時間在高濕度的環境下集水，也無法降低濕度。因此，最好也不要期待這種類型的除濕劑能發揮什麼效果。

6. 擬定適當的「乾燥對策」。

　　另一方面，冬天則會出現乾燥的問題。如果樂器在這段時期，必須長時間暴露在音樂廳或排練室等嚴重乾燥的環境中，就必須擬定乾燥對策。

　　從f孔放入的加濕管，應該能夠發揮效果，但由於會碰到音柱，使用時必須非常小心，畢竟我在對音柱進行最後調整時，只要輕輕觸碰，就會改變音色。日本最近推出了較短的加濕管，既不會碰到音柱，也不容易滴水，因此可以安心使用。市面上也有可放進小、中、大提琴及低音大提琴盒各種尺寸的加濕用工具，如果需要在嚴重乾燥的環境，或是國外等明顯乾燥的地區停留，可以購買這種加濕工具。

　　至於使用加濕器調整房間整體的濕度時，請盡可能搭配正確的濕度計使用，以免過度加濕。

　　最近，市面上也能買到樂器用的保濕箱。保濕箱能夠保持恰到好處的濕度，非常方便，但價格也相當高，而且似乎沒有可以收納大提琴或低音大提琴的大尺寸產品。

7. 保養弦軸的注意事項

　　演奏樂器之前必須先調音。但如果弦軸狀況不佳，不僅調音花時間，也很難調得準。因此，接下來將介紹演奏者可以自己進行的保養，而進行這些保養的前提，是弦軸的狀況沒有差到需要立刻送修。

裝弦的方法

　　裝弦的時候，若將後捲上的弦與先捲上的弦交叉（參照第42頁**圖2**的a），或是以第一圈捲上的弦壓住穿過弦軸的弦（**圖2**的b），琴弦就不容易從弦軸鬆脫。

　　但最好不要捲到最後一、兩圈才交叉，或是壓住穿過的弦，因為這個部分

的琴弦如果遭到壓迫，集中的力量將使琴弦容易斷裂。

　　將琴弦慢慢捲到弦軸根部時，如果將最後捲上的琴弦卡在弦軸箱內壁與已經捲好的琴弦之間，內壁推擠琴弦的力量就能把弦軸往**圖3**箭頭方向推，使弦軸不容易鬆開。但如果卡得太用力，又會導致弦軸變得太緊而不容易旋轉，使琴弦容易斷裂，因此必須注意。

　　如果弦穿過的孔太靠近弦軸根部，或是弦軸靠近弦軸箱內壁部分留下捲弦的痕跡，將使琴弦容易往內壁方向移動，這個部分也必須注意。

　　濕度變化也會使弦軸變鬆或變緊。弦軸與弦軸孔周圍的木材在濕度高的時候會膨脹，導致弦軸變緊，因此請先將弦軸拆下再重新插入。相反的，弦軸在乾燥的時期會變鬆，因此請稍微往內壓再重新裝弦。

※關於容易往回捲的弦軸請參考第54頁。

容易調音的弦軸柄角度

　　弦軸柄的角度對於調音而言非常重要。如果弦軸柄像**圖4**的 a 那樣呈現橫向，就很難進行微調。如果其角度落在**圖4**的 b 的範圍內，調音時就會比較輕鬆。

圖2_琴弦不容易鬆脫的捲弦法

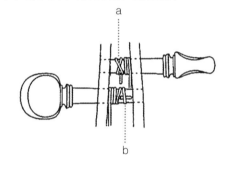

圖3_弦軸不容易鬆開的捲弦法

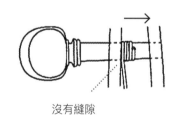

沒有縫隙

圖4_容易調音的弦軸柄角度

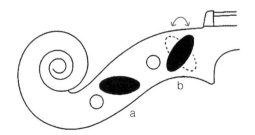

如果要在弦已經裝好的時候，將弦軸柄調到b的角度，只要調整穿過弦軸的琴弦長度即可。新的琴弦會逐漸拉長，所以即使一開始弦軸柄呈現剛好的角度，也可能逐漸變成不容易調音的角度。所以，調整弦軸柄的角度時，也必須將琴弦的延展性考慮進去。

但琴弦穿過弦軸的部分，其彎度會固定下來，讓位置變得很難調整，因此需要無比的耐心。

※有些大提琴的演奏者會讓琴弦前端凸出弦軸箱之外，關於這個部分請參考「2.低音大提琴的弦軸」（參照第58頁）。

大提琴的弦軸與拉弦板的微調器

幾乎所有的大提琴，都會使用安裝在拉弦板上的四個微調器進行最後調音，反而很少使用弦軸。

近年來使用鋼弦的情況較多，而鋼弦比羊腸弦及尼龍弦更難進行微調，因為弦軸只要轉動一點點，就會大幅改變音高。

此外，鋼弦的張力較大（四條合計將近60公斤），因此，裝弦的時候，像**圖3**那樣捲到弦軸箱的內壁就很重要，因為這麼做弦軸才不會輕易往回捲。

低音大提琴的機械弦軸

只要低音大提琴的機械弦軸的任何部位有一點鬆弛，就容易出現雜音（參照第59頁「機械弦軸發出的雜音」）。因此發出雜音時，首先請使用螺絲起子確認各部位的螺絲（參照第44頁**照片5**）是否拴緊。

機械弦軸以木製螺絲固定在弦軸箱上，如果鎖得太用力，可能會破壞螺絲孔，讓螺絲不管怎麼轉都轉不緊，成為產生雜音的原因。除此之外，木製螺絲有時也會斷裂，或是前端部分卡在木頭裡，只有頭的部分掉下來。這種情況處理起來非常麻煩，因此請務必注意不要鎖得太緊。

為低音大提琴的機械弦軸上油

機械弦軸由金屬製成，因此，請將機械潤滑油上在金屬與金屬摩擦的部分。捏住弦軸柄轉動時，如果覺得轉起來不順暢，就代表需要上油了。

機械的部分，多半由黃銅製的齒輪與鐵製的螺旋狀棒組成，如果潤滑油嚴重不足，比鐵柔軟的黃銅齒輪就會出現磨耗，其粉末也會附著在周圍。而沙粒狀的黃銅粉，將加速齒輪的磨損，所以，這時候應該先使用吸塵器吸除粉末後再上油。

照片5_ 確認機械弦軸的螺絲使否拴緊（低音大提琴）

出現雜音時，首先，以螺絲起子確認各部位的螺絲是否拴緊。

需要上油的部分（**照片6**），是齒輪與螺旋狀棒接觸的地方，以及支撐螺旋狀棒的兩處軸承。上油之後稍微轉一轉，讓油均勻分布，再以面紙擦拭多餘的油，如此一來，就不會弄髒手與琴袋。

※關於塗在弦軸上的弦軸膏（Peg Composition）或弦軸臘（Peg Dope）等潤滑劑的使用方式，請參考第223頁。

照片_6　為機械弦軸上油（低音大提琴）

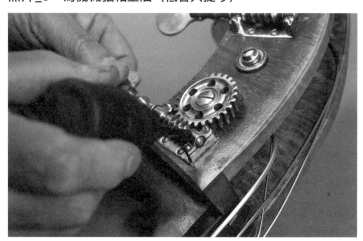

需要上油的部分，為齒輪與螺旋狀棒接觸的地方，以及支撐螺旋狀棒的兩處軸承。

8. 防止琴漆磨損。

以高把位演奏時，由於側板、面板與背板會碰到左手，所以邊緣的琴漆容易磨損。如果狀況嚴重，甚至會露出底下的木頭，因此必須盡早修補。

尤其容易流汗的人，更要特別注意。他們的樂器與其說是琴漆容易磨損，還不如說琴漆容易因汗水侵蝕而剝落，導致汗水滲入底下的木頭。如果發

生這種情況，不僅琴漆的修補相當費工，面板與背板的黏合處也很容易脫膠，如果放著不處理，將使琴膠失去黏性。不只如此，就連鑲線與內部的襯條都有可能掉下來，或是木頭腐爛，導致整把琴需要大幅修理。因此，最好在演變成這種狀況之前，就修補樂器肩膀的的部分，或是以膠帶保護。

9. 防止指板下陷。

琴弦的張力經常對琴頸施加往下的力道。此外，在濕度高的梅雨季，指板也容易下陷。而指板下陷將擴大指板與琴弦之間的距離，導致演奏者不容易按弦。

反之，乾燥的冬天等濕度低的時侯，大提琴與低音大提琴的指板會上

浮，造成琴弦與指板的距離變小，甚至緊貼在指板上。因此，有些演奏者會準備另一個稍高的冬天用琴橋。至於小提琴與中提琴，除非乾燥狀況異常嚴重，否則琴頸上浮的情況不會明顯到可以清楚看出，所以總之只要預防指板下陷即可。詳情請翻到第40頁確認。

10. 判斷換弦的時機。

有些琴弦接觸上弦枕的部分變鬆，無法在弦槽上順暢捲動，使弦槽逐漸加深，這時候就應該盡早更換琴弦，或是以別種琴弦取代。

11. 進行適當的琴弓保養。
隨時注意琴弓的狀態。

如果弓毛保持緊繃的狀態，將使弓桿的彎曲逐漸被拉直，必須特別注意。弓桿使用的木材也有影響，不容易變形的木材即使頻繁使用，彎曲的部分也不會那麼容易被拉直；但也有某些木材材質，不管再怎麼小心使用，依然容易變形。

不演奏的時候即使只有一點空檔，也最好能將弓毛鬆開。如果琴弓在弓毛緊繃的狀態下不小心掉落，可能會使弓尖的部分飛出去。但如果弓毛鬆開，就能多少減輕衝擊。

所以，演奏結束後請鬆開弓毛，並將附著在弓桿上的松香、以及弓毛庫周圍的汗水，用柔軟的布擦拭乾淨。

>>>Topic｜ **樂器的外觀**

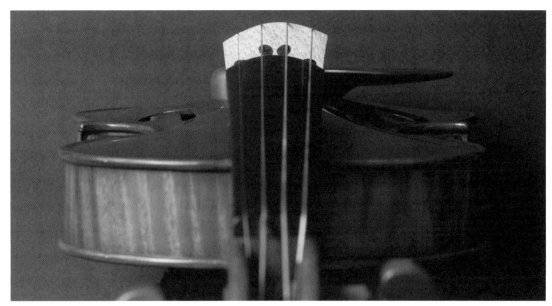

從漩渦狀琴頭往琴尾方向看，確認琴橋是否立於指板正前方、左右f孔與橋腳之間的距離是否相等。

　　我看過不少琴頸在共鳴箱上黏歪的琴，新琴古琴都有。所以，自己確認琴頸黏合時是否歪斜得嚴重，是非常重要的一件事。

　　確認的方法如照片所示，從漩渦狀琴頭往琴尾方向看，觀察琴橋是否擺放在指板正前方，並用尺測量左右的f孔與橋腳的距離是否相等。如果距離不相等，代表琴頸黏合時呈現彎曲狀態，屬於結構上的缺陷。雖然琴頸輕微彎曲，不會有什麼問題，但有些琴的彎曲程度已經相當嚴重，因此必須留意。

　　指板表面是否呈圓弧狀，也是樂器外觀的重點。指板必須有適當的弧度（參照第69頁）才方便演奏，但指板扁平的樂器出乎意料地多，因此請小心確認。

　　除此之外，指板前端的弦高與琴橋的絕對高度，也是確認的重點(參照第69、77頁)。琴橋的絕對高度太低，將使樂器性能無法充分發揮，同時也是成為琴弓容易敲到面板邊緣的原因。

　　除此之外，也請確認弦軸是否能夠順暢轉動。

　　製作者或樂器行應該事先調整這些有缺陷的樂器，因此購買新琴的時候，請充分確認這些部分是否已經調整好。

樂器的靈魂應該是音色，而非製作年代或製作者的名稱，不是嗎？

常有客人跑來問我：「我有想買的樂器，可以提供意見嗎？」我不是樂器鑑定師，無法判斷樂器是否為真品，但是可以針對樂器的好壞提供建議。某天，有位客人帶著兩把小提琴來問我，該買哪一把比較好。一把製作於一八○○年代，另一把製作於一九○○年代前期，兩把都貼著義大利製琴師的標籤。

兩把小提琴的製琴師都並非特別有名，我從樂器的音色與健康面，告訴他新的那把比較好。老的那把有許多疑點，樂器不健康、音色不好、超出預算，而且貼在上面的標籤，剪貼自一本介紹歷史上弦樂器製作者的書中標籤列表。那張標籤有一半脫落，仔細觀察背面似乎還印著別人的名字。儘管如此，來找我商量的顧客還是買了較老的那把琴。

某位大提琴家誇口說「我的大提琴是把好琴」，但我去聽那個人的演奏會，音色空洞、缺乏個性，聽起來軟弱無力，琴音實在令人無法忍受。此外，也有人邊抱怨「我的樂器音色不怎麼好」，但仍繼續使用那把只有製作者的名稱響亮、音色卻不怎麼樣的樂器，而他手邊明明還有其他樂器可以選擇。

像這種只迷信樂器的製作年代、製作者名稱的遺憾案例，不勝枚舉。但無論哪個時代，樂器都有好有壞。我希望大家都能不迷信樂器的來歷，培養出真正能夠分辨出聲音好壞的聽力。

3

大師的保養

〔樂器篇・1〕

弦軸

指板與琴頸

音柱

琴橋

拉弦板與尾鈕（尾針）

接下來，針對弦樂器各式各樣的問題，

介紹我實際進行過的保養程序。

弦樂器最重要的是「音色」，其次是「方便演奏」。

首先，就由上而下依序來檢視，會對這兩者造成大幅影響的零件。

弦樂器的狀態，取決於所有零件彼此複雜的相互作用。

樂器的調整，就是對各零件進行最適當的調整，

使樂器呈現最佳狀態。

弦軸

英 pegs ／德 Wirbel ／義 Piroli ／法 chevilles

「小提琴／中提琴／大提琴」與「低音大提琴」的弦軸，
無論是材質還是設計，都大相逕庭。
轉動順不順暢、會不會很快就捲回去等等，
都是影響調音容易度的重點。

1. 小提琴／中提琴／大提琴的弦軸

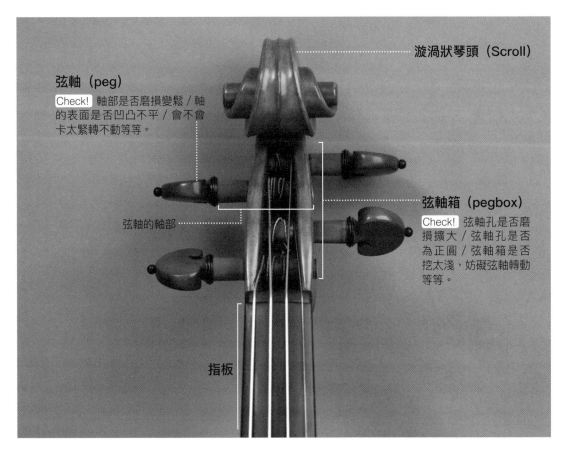

漩渦狀琴頭（Scroll）

弦軸（peg）

Check! 軸部是否磨損變鬆／軸的表面是否凹凸不平／會不會卡太緊轉不動等等。

弦軸箱（pegbox）

Check! 弦軸孔是否磨損擴大／弦軸孔是否為正圓／弦軸箱是否挖太淺，妨礙弦軸轉動等等。

弦軸的軸部

指板

材質 `Vn` `Vla` `Vc`

　　弦軸的材質，以黑檀、玫瑰木、黃楊木、巴西紅木（Pernambuco，主要為製作琴弓的木材）等堅硬的木材為主。除此之外，還有安裝在齒輪上的金屬製品與塑膠製品，以及塗黑的便宜楓木等等。

設計與結構 `Vn` `Vla` `Vc`

◎弦軸的排列

　　小提琴、中提琴、大提琴的弦軸安裝位置如**圖1**，面對弦軸箱的右側是第一弦、第二弦，左側是第三弦、第四弦。第一弦的弦軸之所以會位在第四弦的弦軸上方，是為了左手的手指按壓指板上位置最低的弦（半把位）時，不要造成干擾。

　　四個弦軸並非以相等距離安裝。第一弦與第四弦、第二弦與第三弦的弦軸間隔較小，同側的兩個弦軸間隔稍寬，這是為了避免調音時受到同側弦軸的干擾。

圖1_ 四個弦軸的位置與間隔

為了方便調音，同側弦軸之間的距離較寬。

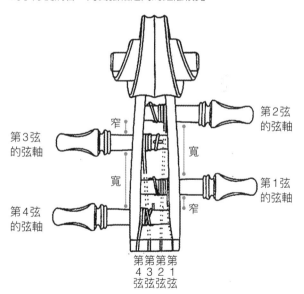

第3弦的弦軸　第2弦的弦軸　第4弦的弦軸　第1弦的弦軸　窄　寬　寬　窄

第第第第
4 3 2 1
弦弦弦弦

◎弦軸的位置

根據設計，弦軸安裝的位置，理應不會碰到其他弦軸的弦（**圖2**）。第二弦、第三弦如果碰到其他弦軸，或安裝於其上的弦，已經調音完畢的弦可能會因為被正在調音的弦碰到而走音。此外，接觸的部分也可能會因為每次調音的摩擦而斷裂，雖然這樣的情況應該很少發生。

不過，有些弦軸箱因為形狀的關係，很難將弦軸裝在恰到好處的位置（**圖3**）。

圖2_正確的例子

第2弦、第3弦沒有碰到其他弦軸。

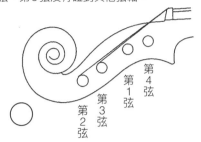

圖3_錯誤的例子

第2弦碰到了第3弦的弦軸。

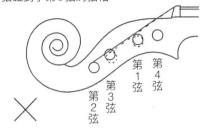

如果第3弦的弦軸往下移動到虛線位置，第1弦的弦軸也必須往下移動。但如果移動到虛線位置，裝在弦軸上的弦可能會碰到弦軸箱的底部，不僅如此，外觀也顯得不太平衡。

◎弦軸與弦軸孔

弦軸的外型，是根部較粗、愈往前端愈細的圓錐形圓棒（**照片1**）。現在多半削成錐度1：30的圓錐狀（兩條相隔1公分的線，往前延伸30公分處相交時，線所呈現的角度／角度較緩），但以前也曾削成1：20（角度較陡）。削製時使用的工具，是**照片2**的弦軸成型刨（peg shaper）。

要在弦軸箱鑽出弦軸孔時，先用鑽子鑽一個預備孔，再使用與弦軸同樣錐度的弦軸孔鉸刀（peg reamer，**照片3**）整形。裝上弦軸之後，弦軸根部到弦軸箱之間的距離，應該呈現如**圖4**（**a**）般的尺寸。因為修理等因素更換弦軸時，應該將弦軸削製成符合弦軸孔的大小。

照片1_弦軸的形狀

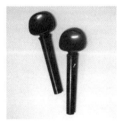

弦軸呈現圓錐狀，愈往前端愈細。照片中是最傳統的黑檀弦軸。

照片2_弦軸成型刨

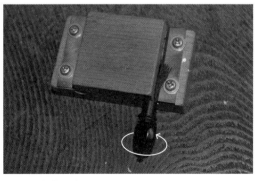

削製時轉動弦軸。

弦軸與弦軸孔如果不削製成正圓，將使接觸面積變小，若在琴弦緊繃的狀態下調音，弦軸就容易捲回去，因此削製時務必仔細。

　一根弦軸有兩處與弦軸孔接觸。在接觸的部分，塗上蠟狀或肥皂狀的市售潤滑劑（參照第223頁，弦軸膏等），就能使弦軸轉動順暢。而削製時若將弦軸前端削得稍微細一點，使其安裝在弦軸孔中時較為寬鬆，也能使弦軸狀態良好，轉動順暢。有些人會使用粉筆止滑，但如果塗太多，粗糙的粉末將使弦軸與弦軸孔磨損，必須特別注意。

照片3_使用弦軸孔鉸刀將弦軸孔整形

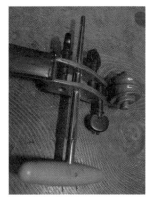

在弦軸箱上鑽出圓錐狀的弦軸孔。

圖4_弦軸根部與弦軸箱的距離

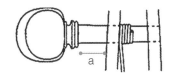

小提琴：a=11 ～ 12mm
中提琴：a=12 ～ 14mm
大提琴：a=22 ～ 24mm

狀態不佳與保養　Vn Vla Vc

〔例1〕**弦軸卡卡的，無法順暢轉動。**

　調音的時候，靠近手這邊的弦軸孔，無論如何都必須承受較大的負擔，長久下來，這個部分將因壓力而擴大，弦軸也會因壓力而變細（**照片4**）。結果將導致弦軸前端變緊。

　如果以不轉動弦軸的力道，將弦軸往左右輕扭，仔細觀察，就會發現這時只有弦軸前端不動，而弦軸纏繞琴弦的部分則微微轉動。這種感覺就像用手抓住另一手的食指，予以轉動時，食指扭轉的感覺。

照片4_弦軸承受的負擔

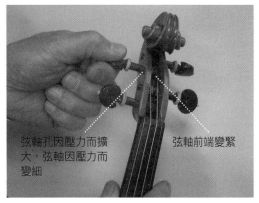

弦軸孔因壓力而擴大，弦軸因壓力而變細　弦軸前端變緊

若反覆調音，將對靠近手這邊的弦軸孔造成負擔，導致無法順暢轉動。

這時如果硬要轉動弦軸，弦軸會先扭轉，接著帶動前端，暫時解除扭轉狀態。但接著前端又會卡住，造成弦軸扭轉。這樣的狀態一再重複，弦軸轉起來就會卡卡的不順暢，使調音變得困難。

如果沒有同時發生其他問題，通常只需要將弦軸前端接觸弦軸孔的部分稍微削細（**照片5**），就能順暢轉動。不過削細的部分會凸出於弦軸箱之外，如果造成妨礙可以切除（**照片6**）。

但如果需要將弦軸孔填起來重新安裝弦軸，就只能裝上變短的弦軸，因此要是考慮到重新安裝的需求，或許不要切斷比較好。

〔例2〕**弦軸變鬆，容易捲回去。**
　　　軸的表面出現高低差。

弦軸接觸弦軸孔處，在長期使用下，如果因為壓力而變得愈來愈細，接觸弦軸孔處與其外側就會產生如**圖5**一般的高低差。材質愈軟的弦軸，愈容易產生這樣的高低差。

木製弦軸（弦軸孔也一樣）在濕度高的時候，會因為吸收濕氣而膨脹，但到了乾燥的冬天就會變得較細。如果沒有高低差，只要把弦軸往內推即可，但出現高低差之後，弦軸就會因為凹下去的部分卡住而無法往內推，導致弦軸變鬆，在調音之後容易捲回去。這時只要把高低差的部分削平，就能解決這個問題。

照片5_將弦軸前方削細

使用弦軸成型刨將弦軸前端削細，就能順暢轉動了。

照片6_將弦軸前端切除

如果弦軸凸出弦軸箱的部分造成負擔，可以將前端切除。

圖5_容易捲回去的弦軸

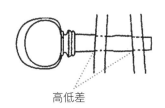

高低差

長期接觸弦軸孔處，會因為摩擦而變細。變細的部分會妨礙弦軸往內推，導致調音後容易捲回去。

〔例3〕**弦軸因為長期使用或
多次調整而愈來愈細。**

弦軸在長期使用之下會自然變細，或者也會因為調整而愈削愈細。弦軸孔也會變得愈來愈大，最後只能改用更粗的弦軸，或是將弦軸孔填起來另做處理。

但使用太粗的弦軸會使弦軸孔變得太大，使得弦軸孔周圍的木材強度減弱，造成弦軸箱出現裂痕。尤其最上方第二弦（小提琴的A弦）的弦軸孔附近是較細的部位，更是容易產生裂痕（**圖6**）。出現裂痕的弦軸箱將使固定弦軸的力量減弱，導致弦軸無法順利轉動，即使調音也容易捲回去。這時必須將弦軸孔填平重鑽，並修理裂痕。

將弦軸箱填平重新鑽孔時，第二弦及第三弦必須像＜弦軸的排列＞（參照第51頁）介紹的那樣，盡可能避免接觸其他弦軸。修理之前的弦軸孔位置太差，或是經過多次填平修理，弦軸箱上能鑽新孔的位置就會受到限制。像圖7那種新鑽的孔，就是因為原本的木頭體積變少，使得強度產生問題。

〔例4〕**弦軸與弦軸箱底部的間隔太小。**

如果琴弦在弦軸上交叉，就會碰到弦軸箱底部，導致弦軸難以轉動，或是琴弦因摩擦而斷裂。這種情況多半是弦軸箱太淺所造成，如果厚度足夠，就將弦軸箱再挖深一點，避免琴弦碰到底部。如果弦軸因為太粗而太靠近弦軸箱底部，就必須把弦軸孔填平重新鑽孔，並且削細弦軸重新安裝。

〔例5〕**弦軸上琴弦穿過的小洞位置
不佳，使弦軸容易捲回去。**

如果弦軸在弦軸孔中插得太深，琴弦穿過的小洞就會被推進前端的弦軸孔內。如此一來，穿過小洞的琴弦就會成為妨礙，導致弦軸變緊，無法再推到更裡面，使弦軸容易捲回去（**圖8**的a）。小提琴弦軸箱最窄的A弦，最容易發生這種狀況。此外，如果琴弦穿過的小洞太靠近前端，纏繞在弦軸上的琴弦，就不容易貼到根部的弦軸箱內壁，這也會成為弦軸容易捲回去的原因（**圖8**的b）。小提琴的D弦與G弦較容易發生這種狀況。

圖6_ 弦軸孔出現裂痕

裂痕

第2弦弦軸孔周圍的空間比其他部位小，因此承受不了弦軸擴大弦軸孔的壓力，使得木頭沿著木紋方向裂開。

圖7_ 將弦軸孔填平重新鑽孔

裂痕

填木與周圍的木頭沒有纖維連接，如果原本的木頭體積少就容易裂開。

發生這種情況時，無論a或b，都需要在弦軸上的適當位置，再鑽一個供琴弦穿過的小洞。

拉弦板上裝有微調器的第一弦（小提琴、中提琴，圖7），由於弦軸使用頻率較低，不像其他弦軸插得那麼深，因此需要重新鑽洞的情況並不常見。

〔例6〕**弦軸發出雜音。**

有些弦軸柄上附加裝飾、或是根部裝有飾環（**照片8**），如果這些裝飾鬆掉就容易發出雜音。這種時候請塗上黏著劑固定（**照片9**）。

圖8_琴弦穿過弦軸的小洞位置

a. 穿過小洞的琴弦卡在弦軸孔內，使弦軸無法更往內推，導致弦軸容易捲回去。
b. 小洞的位置距離根部內壁較遠，使琴弦無法貼著內壁，導致弦軸容易捲回去。

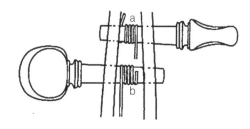

照片7_微調器

微調器

裝有微調器的琴弦，因為弦軸使用頻率較低，不需要時常新鑽一個小洞讓琴弦穿過。

照片8_附加裝飾的弦軸

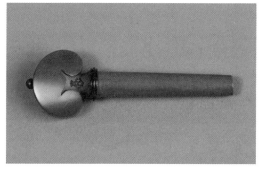

柄的前端附加裝飾，軸上裝有飾環。照片中的弦軸為玫瑰木製。

照片9_使用黏著劑固定

出現雜音時使用黏著劑固定。

>>>Topic | 大提琴低音側的弦軸 **Vc**
（將柄切除的例子）

　　我曾在海外演奏者的影片中看過，
有些演奏者在架著大提琴演奏時，因為
不喜歡自己的脖子或側頭部碰到弦軸柄
的不舒適感，而將C弦（第四弦）與G
弦（第三弦）的弦軸柄切除。日本也有
極少數的演奏者這麼做。

　　弦軸柄的功能是轉動弦軸，這類將
弦軸柄切除的樂器，改在軸的截面裝上
可以插入六角板手的金屬零件，以T型
六角板手轉動弦軸調音。但這種方式也
會產生一些問題，譬如板手或插入板手
的孔，因為磨耗而導致突然空轉，必須
隨身攜帶六角板手等等。

切除柄的弦軸與T型六角板手

弦軸成型刨

2. 低音大提琴的弦軸

材質　　　　　　　　　　　　　　　　　Cb

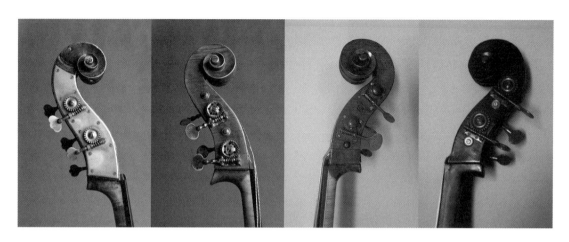

　　低音大提琴的機械弦軸由使用齒輪的金屬製（黃銅、白銅、鐵等等）機械（蝸桿傳動）製成，但琴弦纏繞的軸部也有木製品。齒輪的齒數愈多、齒愈細，愈容易進行微調。機械弦軸做得愈精細，看起來愈美觀，但缺點則為太重。

　　我曾看過有些大提琴或低音大提琴的琴弦沒有全部捲在弦軸上，其前端保留的長度超出弦軸箱。這類樂器似乎音色較好。我想，或許是因為琴弦沒有捲在弦軸前端，重量不會直接落在弦軸上。

　　我也看過因為不小心弄倒，而導致漩渦狀琴頭斷裂的樂器，反而讓音色漂亮許多。產生這樣的狀況，當然不可能不修理，所以這把琴最後依然恢復原狀；至於何以琴頭斷裂的樂器音色較佳，或許也是因為重量較輕的緣故。

　　綜合這些因素判斷，我認為機械弦軸還是不要太重比較好。至少琴弦纏繞的軸部，選擇木製應該會比金屬製要好。

設計與結構　Cb

◎弦軸的排列

四弦的低音大提琴和小提琴一樣，第四弦的弦軸在最下方。

至於五弦的低音大提琴弦軸排列方式，則有面對弦軸箱左二右三、以及相反的右二左三兩種（**照片10**）。左側安裝兩個弦軸，是為了讓第五條粗弦（直徑：約3.6mm，第一弦的直徑則約1.3mm）從上弦枕朝弦軸方向以較陡的角度彎曲，減輕琴弦的負擔。低音大提琴第一弦的弦軸，即使在最下方也不會造成妨礙。

至於弦軸的位置，也與小提琴相同，安裝時也會避免琴弦碰到其他弦軸。有些低音大提琴為了避免琴弦碰到其他弦軸，也會安裝如**圖9**一般的中繼棒。

照片10_5弦低音大提琴的弦軸排列

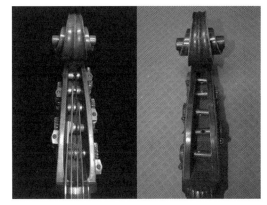

左：高音側安裝三個弦軸的例子
右：低音側安裝三個弦軸的例子

圖9_低音大提琴弦軸的中繼棒

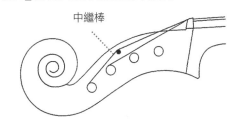

中繼棒

裝上中繼棒，避免琴弦碰到其他弦軸的例子。

狀態不佳與保養　Cb

〔例1〕機械弦軸發出的雜音令人在意

〔1〕低音大提琴的機械弦軸上安裝的各部位零件，如果鬆開，很容易發出雜音。用機械固定在弦軸箱的木螺絲，鬆開後重新拴緊，就能消除雜音（**照片11**）。但如果木螺絲插入的螺絲孔被破壞，導致螺絲空轉，就必須換上更長或是更粗的木螺絲，甚至將孔填起來重鑽。

照片11_重新拴緊木螺絲

解決機械弦軸因為各部位零件鬆開而發出雜音的方法之一。

〔2〕接著，是弦軸柄鬆開的問題。如果齒輪咬合的螺旋狀棒與弦軸柄是一體成形，就不會發生問題；但如果兩者以銷子之類的零件接合，弦軸柄搖晃發出雜音的情況就很常見。這時必須敲打接合處使其重新咬緊，或是將高溫加熱的金屬（銀焊料等）倒入，以硬焊的方式固定。

〔3〕齒輪與螺旋狀棒咬合不緊，出現齒隙，也經常會從齒隙部分發出雜音。這種時候就必須調整纏繞琴弦的軸部與齒輪之間的安裝孔，將其往靠近螺旋狀棒的方向擴大。

〔4〕有些類型的機械弦軸，為了防止連接齒輪的軸部脫落，會在齒輪對面以螺絲固定。但如果軸部的長度不足以凸出於齒輪對面的弦軸箱外壁（**照片12**），就會出現問題。如果在這時以螺絲固定，固定用的金屬零件就會因為被鎖死在弦軸箱外壁而動彈不得。在這種狀態下調音，金屬零件將無法隨軸部轉動，螺絲很快就會鬆開。這種缺陷出乎意料地多。解決辦法是裝上幾個小於軸部直徑的墊圈補足長度，再以螺絲固定（**圖10**）。

除此之外，因為老舊機械弦軸的摩擦問題很難處理，導致雜音難以消除的情況也很常見。

照片12_以螺絲固定

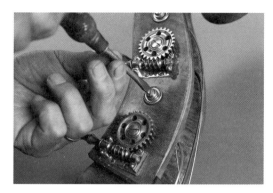

在齒輪對面以螺絲固定的類型。如果螺絲鬆掉就可能發出雜音。

圖10_機械弦軸發出雜音原因之一

a

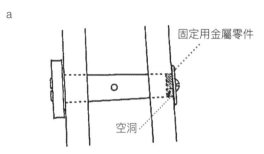

軸部較短，每次調音都會將金屬零件轉鬆。

b

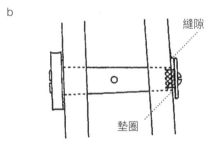

以墊圈之類的零件補足長度，避免固定用金屬零件碰到弦軸箱外壁。

〔例2〕**琴弦纏繞的木製軸部**
　　　發出嘎吱聲。

　雖然前面提到，機械弦軸纏繞琴弦的軸部或許選擇木製比較好，但幾乎所有木製軸都會在調音時發出令人在意的嘎吱聲。這是軸部（主要是軸部前方）與弦軸箱的安裝孔摩擦時所發出的聲音，只要塗抹小提琴用的弦軸膏（參照第223頁）就能解決（**照片13**）。

　不過，其他部分也會在調音時發出嘎吱聲。請參考指版的「上弦枕」項目（參照第74、75、80頁）。

照片13_塗抹弦軸膏

調音時容易發出嘎吱聲，
因此可以塗抹小提琴用的弦軸膏。

>>>Topic │ 低音大提琴的改造範例　　Cb

◎將四弦改造為五弦時的弦軸增設

　將四弦的低音大提琴改造成五弦時，會出現許多待解決的課題。譬如：第五弦的張力為30公斤，增加第五弦就必須使樂器整體多承受30公斤的負荷（五條弦合計約為150公斤），樂器的結構（尤其是面板）足以承受嗎？指板與琴頸的寬度呢？有辦法為了增加一個弦軸，將弦軸箱原本的四個弦軸孔填上，重新鑽出五個孔嗎等等問題。

　即使克服弦軸以外的課題，弦軸箱也可能空間不夠、或是不想花太多工夫在弦軸上，這時也可以採用如**照片14**般的方法增設弦軸。將弦軸安裝在弦軸箱內壁，軸部改造成木製用機械，柄的部分則朝著與其他弦軸柄相反的方向。

照片14_5弦低音大提琴的弦軸範例

以安裝在弦軸箱內壁的方式增設一個弦軸。

◎變調器

雖然與弦軸沒有直接關係，但也可以使用一種從第四弦的指板往漩渦狀琴頭延伸的裝置，使四弦低音大提琴發出比最低音E更低的C（**照片15**），這種裝置稱為變調器。

附帶一提，五弦低音大提琴的第五弦有調成H的情況與調成C的情況。雖然H只比C高半音，但還是會增加弦的張力，帶給樂器更大的負荷，幾乎都會導致音色變差，因此有些廠商也會分別準備H與C的專用弦。

變調器也有兩種類型，一種像長笛一樣，每半音裝上一個按鍵，另一種則是直接以指按弦，沒有機械裝置。而有些沒有按鍵的變調器，每半音會裝一個固定最低音的裝置。變調器專用弦稱為「加長弦」，粗細與四弦用的E弦相同，但長度加長，因此不會改變弦的張力，也不會增加樂器的負荷。

照片15_變調器

上、右：每半音裝上一個按鍵的類型。
下：直接以指按弦的類型，每半音裝上固定最低音的裝置。

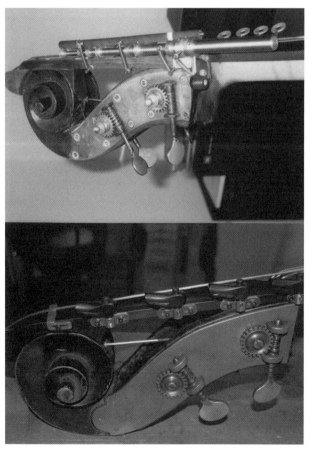

開始修行

　　我讀高中時加入口琴社，在那裡接觸到古典吉他。當時吉他非常風行，我雖然透過函授課程埋首於吉他的練習，但就連一把像樣的吉他都沒有。由於起步較晚的關係，所以我在決定未來出路時，覺得自己不可能靠著彈吉他生活，再加上我從小就喜歡工藝，於是就決定朝著製作吉他的方向邁進。

　　當時，我進入了野邊正二先生位於埼玉縣浦和市的工坊。野邊正二先生被譽為日本三大吉他製作者之一，六年間我都住在野邊先生家，過著每天往返住宿地和工坊、埋首於修行的日子。我在那六年間變得常去聆聽小提琴相關的音樂會，覺得小提琴比吉他更有趣，心想既然如此，乾脆順應心意，改往製作小提琴的這條路前進。

　　後來我拜入無量塔藏六師父的門下，從吉他製作者變成小提琴製作者。首先，兩者間在工具上就有不同，所以我從製作工具開始學習。即使工具不同，我還是透過先前的吉他製作，掌握了一定程度的工具使用訣竅，因此沒有吃太多苦頭。我在無量塔師父門下，埋首於樂器與琴弓的製作及修理、調整，度過了四年半充實的時光。

　　後來靠著無量塔師父的引介，前往以弦樂器聞名的德國米滕瓦爾德鎮，拜入約瑟夫‧康圖夏（Joseph Kantuscher）師父門下，在那裡花了四年的時間學習樂器製作。無論德國的米滕瓦爾德也好，義大利的克雷莫納也好，在這些知名的樂器產地，製作學校的學生與好幾位琴師都住在同一座村莊裡，那裡有許多相同領域的人，因此，塑造出彼此能夠切磋琢磨、互相學習的環境。

指板與琴頸

指板：英 fingerboard ／德 Griffbret ／義 tastiera ／法 touche
琴頸：英 neck ／德 Hals ／義 manco ／法 manche

指板與琴頸具備決定「左手容易按弦，還是不容易按弦」的重要因素。
調整其厚度、寬度、弧度與彎曲程度等等，
就能讓樂器呈現最容易演奏的狀態。

小提琴／中提琴／大提琴／低音大提琴的指板與琴頸

上弦枕
讓琴弦可通過的溝槽。
照片為低音大提琴。

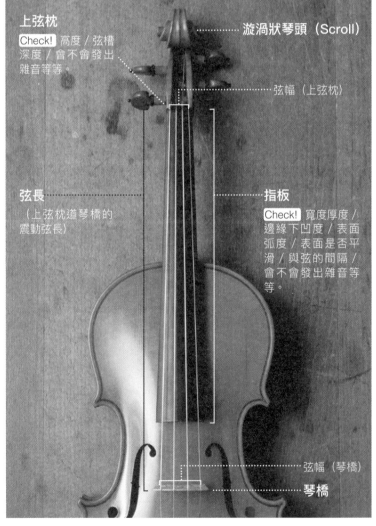

上弦枕
Check! 高度／弦槽深度／會不會發出雜音等等。

漩渦狀琴頭（Scroll）

弦幅（上弦枕）

弦長
（上弦枕道琴橋的震動弦長）

指板
Check! 寬度厚度／邊緣下凹度／表面弧度／表面是否平滑／與弦的間隔／會不會發出雜音等等。

弦幅（琴橋）

琴橋

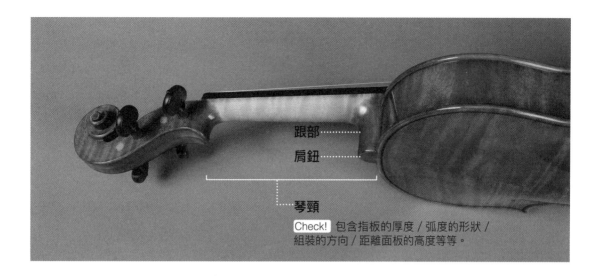

跟部 ……
肩鈕 ……

琴頸

Check! 包含指板的厚度 / 弧度的形狀 /
組裝的方向 / 距離面板的高度等等。

材質

Vn Vla Vc Cb

指板通常由黑檀製成。品質好的黑檀，為印度、斯里蘭卡、馬達加斯加產的真黑檀（diospyros ebenum），但也有人會將印尼產的條紋黑檀（diospyros celebica）染黑，遮住木材上黑色與褐色的條紋，用以代替真黑檀。

有些便宜的樂器會將楓木或其他木材染黑、塗黑使用，但楓木的材質比黑檀柔軟，容易形成弦槽，塗裝也容易剝落，導致底下的木頭露出，顏色偏白。

有些黑檀中會有黑色或白色的斑點。這些斑點應該是樹木成長時吸收的細沙等礦物質，削製時將導致刀具很快就變鈍，這點讓製琴師很傷腦筋。

琴頸則多數使用與背板、側板相同的楓木材質。

左上到右下的指板分別是小提琴用、中提琴用、低音大提琴用、大提琴用。

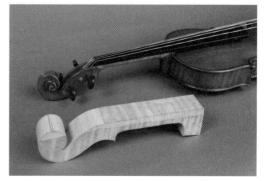

琴頸幾乎都使用楓木製作。

設計與結構 ——其1・從指板來看——

　　指板與琴頸包含以下這些重要因素。

・指板接觸琴弦與手指的部分（正面）的形狀與狀態。

・指板的寬度與包含琴頸的厚度。

・與左手拇指接觸的琴頸形狀。

・組裝的方向。

・從面板到琴頸的高度

・上弦枕的高度。

・弦幅　等等。

　　以上任何一項因素，都會大幅影響左手按弦的容易程度。

圖1_指板與琴頸的形狀及標準尺寸

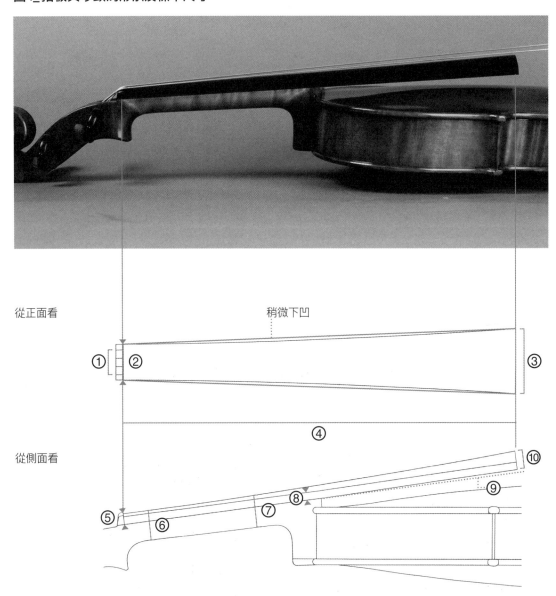

① 第一弦到第四弦的寬度

Vn　16.5mm
Vla　16.5 ～ 17.5mm
Vc　23mm
Cb　30 ～ 32mm（4弦）
　　34 ～ 36mm（5弦）

② 板的寬度（靠近上弦枕）

Vn　23 ～ 23.5mm
Vla　24 ～ 24.5mm
Vc　31 ～ 31.5mm
Cb　40 ～ 42mm（4弦）
　　44 ～ 48mm（5弦）

③ 板的寬度（靠近琴橋）

Vn　43 ～ 43.5mm
Vla　45 ～ 48mm
Vc　63 ～ 64mm
Cb　90 ～ 93mm（4弦）
　　98 ～ 106mm（5弦）

④ 指板的長度

Vn　270mm（弦長328mm）
Vla　300mm（弦長368mm）
Vc　580 ～ 590mm（弦長690mm）
Cb　約860mm（弦長1040mm）

指板厚度（靠近上弦枕）

Vn　7mm
Vla　7.5mm
Vc　12mm
Cb　15.5 ～ 16mm（4弦）
　　16.5 ～ 17mm（5弦）

⑥ 琴頸厚度（包含指板）上

Vn　18.5 ～ 19mm
Vla　19.5 ～ 20mm
Vc　29 ～ 30mm
Cb　39 ～ 40mm（4弦）
　　41 ～ 42mm（5弦）

⑦ 琴頸厚度（包含指板）下

Vn　21 ～ 21.5mm
Vla　22 ～ 22.5mm
Vc　34 ～ 35mm
Cb　47 ～ 49mm（4弦）
　　50 ～ 52mm（5弦）

⑧ 側緣厚度

Vn　超過5mm
Vla　超過5.5mm
Vc　接近9mm
Cb　11.5mm

⑨ 下方的面與黏合琴頸部分不在同一個平面上，而是稍微往上翹（與指板正面下凹的空間幾乎同尺寸）。

⑩ 指板厚度（靠近琴橋）

Vn　將近12mm ～超過12mm
Vla　12.5 ～ 13.5mm
Vc　22.5 ～ 23mm
Cb　30 ～ 31.5mm（4弦）
　　34 ～ 37.5mm（5弦）

※指板的寬度也會改變厚度
※編按：Vn＝小提琴；Vla＝中提琴；Vc＝大提琴；Cb＝低音大提琴

◎指板的尺寸

指板各部位，包含琴頸在內的標準尺寸如圖1所示。指板正面邊緣線也需要刨成與表面反拋下凹線（參照第72頁圖4）幾乎相等的弧度，因為如果做成直線，中間部分的寬度會變得太寬。不過側緣也是中間部分較薄，因此與其說是下刨，還不如說將兩端調整到與中間部分幾乎等厚的程度。

製作樂器時，先將指板修整成規定的尺寸，再削製琴頸的厚度、弧度與跟部。但修理時由於琴頸已經削製完成，如果遇到需要更換指板的狀況，就算新指板的寬度已經盡可能接近標準尺寸，還是很難百分之百適合這把琴。

琴頸較薄的情況必須使用稍厚的指板，但如果指板與琴頸加起來的厚度還是太薄，就必須在指板與琴頸之間加入楓木板，來補足厚度。反之，如果標準厚度的指板與琴頸加起來的厚度變得太厚，這時應該要重新調整琴頸的厚度，而不是把指板削薄。

指板與琴頸加起來的厚度太厚，不僅會導致演奏不易，手也容易累，但如果厚度太薄，也會產生問題。由於厚度太薄不足以對抗琴弦的張力，因此指板「下凹」幅度就有變大的傾向，這點之後會再提到。此外，如果演奏者的手比較小，若指板與琴頸相加的厚度太厚，也會使按弦的四根手指不容易張開，按弦時難以用力。

◎指板的長度基準

小提琴的指板長度通常是270mm，大提琴則是約580mm。

至於中提琴的指板，則根據樂器大小有各種不同的長度。大致來說，建議與小提琴的弦長（從上弦枕到琴橋的震動弦長）328mm對指板長270mm的相同比例。

低音大提琴的琴弦，短則100cm以下，長則超過110cm。大家常說低音大提琴的指板，應該採用最高音能發出C的長度。不過也有人說，指板的長度若為弦長的0.828倍，將三根手指放在指板前端，以一、二指和聲時，能夠得到最好的效果。雖然弦高也有影響，但這種情況下最高音會變成C#。小提琴、中提琴的指板長度，也接近弦長的0.828倍。大提琴的指板則比這個算法再短個5～6mm。

◎指板的弧度

指板表面的橫向弧度看起來像是愈靠近上弦枕安裝處愈平，愈往高把位弧度愈大，但如果將指板兩端的曲線重疊，就會發現兩端弧度沒有太大的差別（參照第70、71頁 **圖2**）。

指板的弧度與琴橋上方支撐琴弦處的弧度，密切相關。所以，首先必須決定最容易拉弓的琴橋弧度，再配合這個弧度製作指板的弧度。指板與琴弦之間的距離稱為「弦高」，第一弦最低，其下方的弦高則隨著振幅變大而逐漸變高。指板靠近琴橋側的標準弦高（琴弦與指板之間的空間），如 **圖3** 所示。

圖3_指板前端（靠近琴橋側）的弦高（琴弦與指板之間的空間）

第1弦的弦高最低，下方琴弦的弦高則隨著振幅增加而逐漸變高。

	第1弦	第2弦	第3弦	第4弦	第5弦
Vn	3.5～將近4	超過4	將近5	5.5	——
Vla	4	接近5	接近5.5	6	——
Vc	5	接近6	超過6.5	7.5	——
Cb	6.5～8	超過7.5～接近9	接近9～超過9.5	10～10.5	11.5
Cb 獨奏琴	4.5～6	接近6～超過7	超過7～接近8.5	8.5～9.5	——

單位（mm）

圖2_指板的弧度（實物大小）

將上弦枕安裝處（A）與靠近琴橋側（B）的曲線重疊，就會發現兩者的弧度幾乎相同，只有寬度不同。

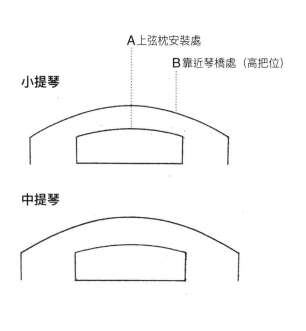

A上弦枕安裝處

B靠近琴橋處（高把位）

小提琴

中提琴

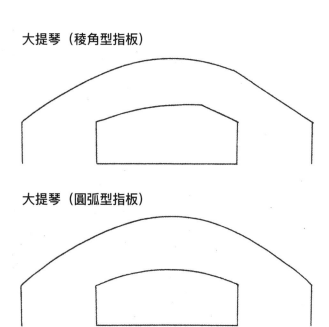

大提琴（稜角型指板）

大提琴（圓弧型指板）

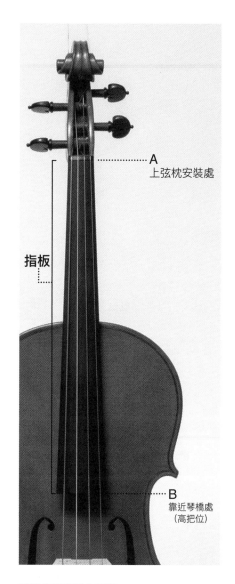

A
上弦枕安裝處

指板

B
靠近琴橋處
（高把位）

確認指板前端的弧度

低音大提琴4弦（稜角型指板）

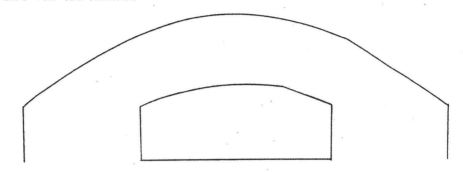

低音大提琴4弦（圓弧型指板）

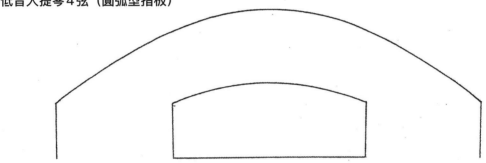

低音大提琴5弦（圓弧型指板）

圖4_指板表面反拋出「下凹」線

將指板正面的兩端用一條直線連起來（虛線），
就能知道下凹的弧度。

空間大小　指板中央（繃弦的狀態）
Vn：約0.5mm
Vla：超過0.5mm
Vc：1.0～1.2mm
Cb：1.6～1.8mm

虛線下方就是指板下凹的空間。

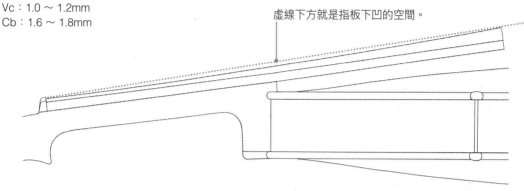

◎指板的反拋下凹線

指板的表面如圖4所示，縱向反拋出的「下凹」線。演奏者以左手按弦演奏時，手指按壓處附近的琴弦與指板之間的空間，就會比沒有下凹的指板多那麼一點點。

如果沒有這個空間，演奏力道較大時琴弦會碰到指板，發出如撕裂聲一般的刺耳雜音。琴弦碰到指板的位置，就在手指按弦處附近。雖然琴橋過低也會發出這種聲音，但如果指板前端明明保有充分弦高，卻仍發出這種聲音，就必須檢查下凹空間是否足夠、或是手指按壓琴弦處附近的指板是否凸起（**圖5**）。

此外，當演奏的琴音接近琴身的基本振動頻率，就會因共振而產生狼音（wolf tone　參照第235頁），這時也可能造成琴弦的不規則振動，發出刺耳雜音（低音大提琴更容易發生這樣的狀況）。

此外，如果指板沒有反拋下凹線，也會妨礙以左手按弦、右手撥弦的撥奏。這同樣也是因為琴弦與指板之間的空間愈大，手指就愈容易撥動琴弦。

不過，如果下凹程度過大，即使指板前端的弦高適當，在中把位附近也會因為琴弦與指板離得太遠，造成按壓琴弦的手指疼痛，導致演奏變得困難。

圖5_指板表面凸起

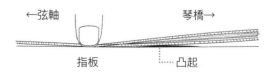

←弦軸　　　　　　　　　琴橋→

指板　　凸起

按弦處附近的指板凸起，導致琴弦碰到指板發出刺耳雜音。

◎下凹線的測量方式

測量下凹線時，使用的直尺必須盡可能精密正確。測量的方法如下。

大提琴及低音大提琴的下凹線，是在繃著弦的狀態下，以直尺靠著琴弦測量，我想這點不需多加說明。但在拆下琴弦削製時，我會在各弦通過的指板兩端以鉛筆做上記號，把直尺靠在這個位置上測量。我會在直尺靠著指板的狀態下，在指板中央附近，插入一塊楔形板子。這塊板子是我自製的工具，上面刻有0.1mm單位的刻度，可用來測量間隙大小（**照片1**）。

小提琴與中提琴較難以上述方式測量，所以我只能把直尺靠在琴弦通過的位置上，以目視判斷。

削製大提琴的指板時，下凹的尺寸應該要比完成後的狀態減少0.1～0.2mm，低音大提琴則應該減少0.2～0.3mm。因為繃上琴弦之後，下凹量會因為琴弦的張力而增加。增加的量會隨著琴的狀態而有微妙的差異，所以在開始削製之前，先測量繃著琴弦時與拆下琴弦時的下凹量變化，當成參考。

低音大提琴還有一點必須注意。將樂器擺在工作台上削製時，漩渦狀琴頭的部分必須懸空於工作台之上（**照片2**）。因為如果漩渦狀琴頭接觸到工作台，雖然樂器擺在工作台上，漩渦狀琴頭還是得承受樂器重量，導致琴頸後彎。就像測量指板的下凹量時，如果不繃著琴弦，就無法得到正確的數值。附帶一提，觀察琴橋的高度時也是同樣的狀況。

照片1_測量下凹量

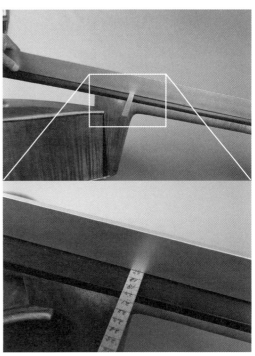

在直尺靠著的指板中央附近，插進一塊有著刻度的楔形板子，用來測量間隙大小（大提琴、低音大提琴）。

照片2_保養低音大提琴時的注意事項

削製指板時，低音大提琴的漩渦狀琴頭應該懸空於工作台之上。

各位可以把樂器擺在工作台上，試著觀察看看，漩渦狀琴頭接觸工作台時，以及用手扶著琴頸跟部的背板，抬高樂器使漩渦狀琴頭離開工作台時，指板前端會出現什麼樣的變化。在指版前端，繃著的琴弦與指板之間的間隔變化，應該相當明顯，用肉眼就能看得出來。

削製下凹線時，若從中央將指板分成上下兩個部分（**照片3**：貼合琴頸的部分→上，懸空於面板之上的部分→下），這兩個部分的下凹量應該是對稱的。前面提過，繃著琴弦時下凹量會增加，但其實增加的只有指板貼合琴頸處，懸空於面板之上的那半部，並不會受到琴弦張力影響。

因此，嚴格說起來，指板上方的下凹量比下方多。演奏時把位愈低，手指按的弦與指板之間的角度愈小，而且琴弦的振幅也大，因此琴弦震動時觸碰到指板的風險也會提高，所以上方的下凹量較多，也可說是自然合理。

◎上弦枕

上弦枕的溝槽可決定指板起始處的「弦幅」與空弦的「弦高」（**照片4**）。弦幅（指第一弦與第四弦的琴弦距離，若為五弦的低音大提琴，則為第一弦與第五弦的距離）的標準數值，如第66頁圖1的①第66頁所示。弦幅中間有兩條或三條等距弦，使中間兩條或三條琴弦的間隔能夠相等。手較小的人或手指較細的人使用的琴，尺寸可比標準數值再略小一點。

弦槽的方向與角度，必須使各琴弦

照片3_削製反拋下凹線

下凹量應該以指板的縱向中點為分界，上下對稱削製。

照片4_上弦枕

上弦枕的溝槽，可決定指板起始處的「弦幅」與空弦的「弦高」。

在轉動弦軸時，能夠順暢地在通過上弦枕，否則琴弦無法在調音時順利移動。

此外，即使弦高沒有問題，弦槽若過深，也會因為與琴弦的接觸面積過大而增加阻力，妨礙琴弦的移動。弦槽的深度應該使琴弦不偏離即可，寬度則比各琴弦的直徑略寬一點。可以用大約4B的柔軟鉛筆塗畫弦槽，這麼做不僅能使調音更順暢，弦槽也能避免被琴弦磨損（照片5）。

如果靠指板邊緣的琴弦沒有確實固定在弦槽，以空弦拉奏時，就會發出刺耳雜音，無法發出清澈的音色。只要以指尖壓住上弦枕靠近指板邊緣處的琴弦，並以另一隻手撥弄這條琴弦，就能判斷弦槽是否有問題（照片6）。有些上弦枕的弦槽一開始就沒有刻好；有些則是使用過程中，弦槽逐漸往指板邊緣傾斜。

照片5_用鉛筆塗畫

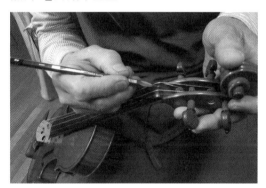

用柔軟的4B鉛筆塗畫弦槽，就能順暢調音，弦槽可避免被琴弦磨損。

照片6_判斷弦槽是否有問題的方法

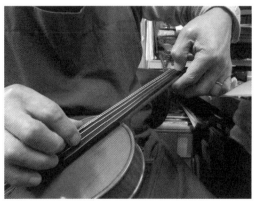

以指尖壓住上弦枕靠近指板邊緣處的琴弦，並以另一隻手撥弄這條琴弦，即可判斷。

〔例1〕**第二弦、第三弦距離指板太遠，不容易按。**

　　弧度不足的指板，即使將第一弦與第四弦（五弦低音大提琴則為第五弦）的琴橋調整到弦高恰到好處的高度，也會因為指板弧度不足而導致中間第二弦及第三弦的弦高太高。指板愈平，第二弦與第三弦的弦高愈高，按弦時也愈難按。而且高把位按弦時，也會因為琴弦沉得太深，導致弓毛容易碰到其他琴弦。

　　除此之外，小提琴、中提琴、大提琴的第一弦與第二弦在高把位的五度位置，低音大提琴在四度位置，通常會走音。因為第一弦與第二弦的弦高落差太大，就會在按弦時導致第二弦的音高升高，偏離正確的音程。

　　弧度不足的指板比想像中常見。我在調整樂器時，幾乎都從重新削製指板開始。靠近琴橋的指板前端部分，其邊緣厚度如果足夠，只要將兩端削圓，增加弧度即可；但如果邊緣已經太薄，就必須更換新的指板。

　　如果沒有更換新指板的經費，就必須妥協。這時除了盡可能增加指板的弧度之外，削製時，中間兩條弦或三條弦的指板下凹量，也必須調整到比第一弦及第四弦（五弦）要少，以減少下凹量來彌補弧度的不足。將指板兩端削圓之後，如果使用原本的琴橋，第一弦與第

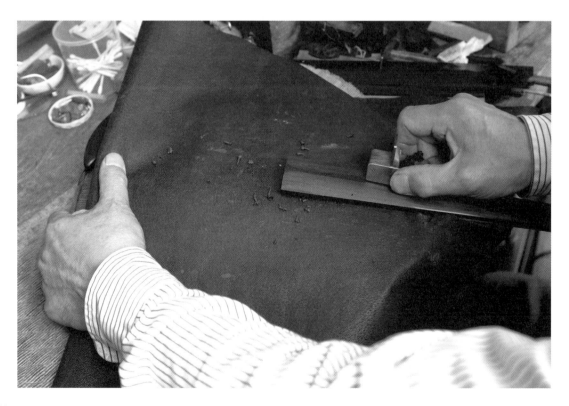

四弦（五弦）的弦高會變得太高，因此必須透過降低琴橋高度，將弦高調整到剛好。降低琴橋整體高度，也能改善中間兩條弦或三條弦的弦高過高的問題。

這時，如果面板隆起處頂點到琴橋頂點的「琴橋的絕對高度（我是這麼稱呼的）」（**圖6**）太低，也必須考慮將指板抬高（參照第92頁**照片15**）。若是琴橋的絕對高度從一開始就太低，或許也能透過更換指板達到抬高指板的效果。然而到底是要抬高指板，還是用其他方法，必須視情況而定。

有些指板與上弦枕組裝的地方弧度太大。如果指板與琴頸加起來的弧度太厚，可以將指板削製成適當的弧度，但通常沒有多餘的厚度可供削除，這時只能維持原狀。

圖6_ 琴橋的絕對高度

調整的基準。指板與琴頸的高度、面板的高度都會帶來影響。

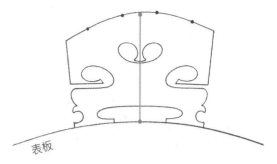

表板

Vn　　33～34mm
Vla　　40～41mm
Vc　　約92mm
Cb　　155～175mm（四弦）
　　　180～190mm（五弦）

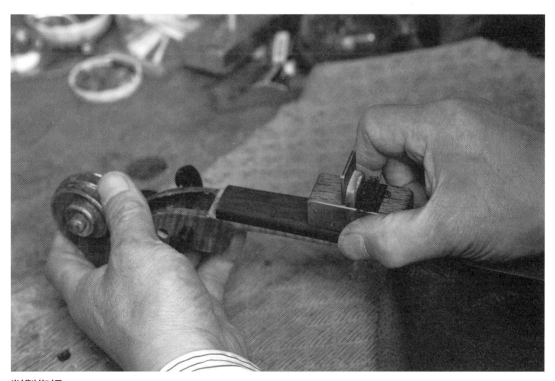

削製指板
為了避免傷害面板的表面，作業時必須以皮革覆蓋。照片中使用的刨刀為筆者自製具。

〔例2〕**指板後彎**。

樂器的指板若變薄，會讓指板與琴頸加起來的厚度也變薄，經常導致指板與琴頸的黏合處大幅後彎（**照片7**）。黏合指板與琴頸時，兩者的黏合面都應該刨製成平面，因此黏合處的線條也應該是直線。但繃上琴弦之後，不僅指板的下凹程度增加，指板與琴頸黏合處的線條也同樣會後彎。

長年演奏樂器，將使指板上留下琴弦的痕跡，這些痕跡會妨礙演奏，因此，指板每隔幾年就要重新刨製一次，使得指板與琴頸加起來的厚度逐漸變薄；抵抗琴弦張力的抗力也會變弱，導致後彎程度加劇。如果把直尺靠在指板與琴頸的黏合處測量，就會赫然發現原來後彎狀況變得這麼嚴重了。

這時請將變薄的指板拆下，加熱矯正彎曲的琴頸，並重新換上刨平的指板。

〔例3〕**指板脫膠**。

如果部分指板脫膠，同樣會減少對琴弦張力的抵抗力，導致琴頸更加彎曲。如果指板厚度足夠、脫膠的程度不嚴重、接著面也依然保持平整，只要重新黏合即可；若是有彎曲的問題，就需要重新削製修整。但如果脫膠程度嚴重，接著面也不平整，就必須先將指板拆下，修整接著面之後再重新黏上。

〔例4〕**琴弦留在指板上的凹痕**。

即使指板的尺寸、弧度與下凹程度都根據前述的設計削製，長年演奏下來，琴弦還是會在樂器的指板上留下相

照片7_確認指板的後彎狀況

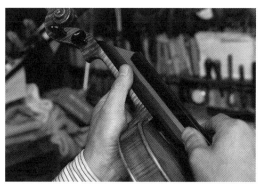

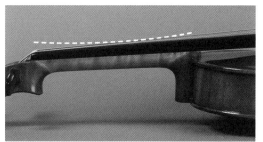

將直尺靠在指板與琴頸的黏合處，確認後彎狀況。指板與琴頸的黏合線通常是直線，但如果指板變薄，就會出現如虛線般的後彎。

當深的凹痕（**照片8**）。手指按壓指板的點，會出現如**圖7**一般的凹陷，導致琴弦接觸指板的位置不在按弦處，而是更偏向琴橋一點，這個現象將使得演奏時無法奏出正確音程。此外，凹痕也會導致琴弦出現雜音、或是因為卡在弦槽裡難以奏出震音等等，對音色及發聲都會帶來不良影響，因此應該儘早將指板刨平。由於指板上的凹痕被琴弦擋住，不容易看見，因此可以用手指將琴弦撥開觀察，或是趁著換弦的時候觀察指板的狀態。

有些人的指甲會劃傷指板，導致琴弦與琴弦之間充滿傷痕。但如果在刨平弦槽時，也想將指甲的傷痕全部去除，就必須刨下相當多的厚度。指甲的痕跡不影響音程，因此只要刨除弦槽凹痕即可。盡可能將一次刨除的量控制在最低限度，才能延長指板的使用壽命。

刨除凹痕的周期因人而異。演奏者按弦時指尖施加壓力的方式、指尖流汗的量、演奏的時間長短等等都會帶來影響。有些每天演奏好幾個小時的人，一年就要刨平一次，但撐到五年、甚至十年以上不修整的，也大有人在。

〔例5〕**第一把位按弦不易。**

上弦枕的弦高過高，第一把位尤其不容易按，很容易造成手指疼痛。這個問題在小提琴的分數琴上特別明顯，為了避免孩子對小提琴心生厭惡感，最好盡快解決。

我習慣將小提琴、中提琴與大提琴的指板和琴弦間，調整到可以順暢插入一塊0.3mm厚PVC板的高度。至於低音大提琴的上面三條弦，則調整到0.5mm，E弦及H弦調整到0.7mm。手指在指板上按弦時，按壓處附近的琴弦與指板之間不會有間隙，因此，照道理來說，在上弦枕處也不應該有間隙才對。

照片8_指板上出現琴弦造成的凹痕

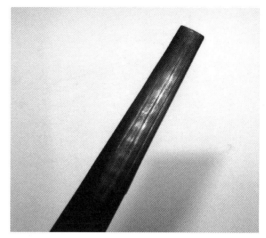

指板表面出現凹痕，將無法奏出正確音程／琴弦發出雜音／不容易演奏震音／對音色及發聲帶來不良影響，因此最好儘早將指板重新刨平。

圖7_無法奏出正確的音程

琴弦接觸指板的位置不在按弦處，而是更偏向琴橋一點，因此無法奏出正確的音程。

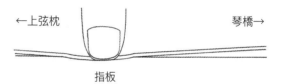

←上弦枕　　　　　　　　　　　　琴橋→

指板

〔例6〕**上弦枕的弦槽變深，**
　　　　琴弦碰到指板。

　　每次調音時琴弦都會移動，對上弦枕造成摩擦，導致弦槽一點一點地逐漸變深。琴弦長時間接觸指板，就連指板也會出現弦槽（**圖8**），這時將會對空弦的音程、音色、發聲都帶來不良影響，也會出現雜音，所以指板必須刨平處理。

　　有些琴弦在捲動時，因為卡在上弦枕的部分變鬆，無法順暢地在弦槽上移動，導致弦槽變得愈來愈深（**照片9**）。如果覺得琴弦變鬆，最好盡快更換新的琴弦，或是換上其他種類的琴弦。

　　尤其部分品牌的小提琴A弦，特別容易出現這種狀況。如果因為害怕弦槽變深，一開始就將上弦枕的高度設定較高，將會影響演奏的舒適度，因此，還是必須根據前述以PVC板測量的間隙值來調整。要是因為弦槽變深，導致琴弦容易碰到指板，就必須將會碰到的那條琴弦的弦槽填平重刻，或是拆下上弦枕（**照片10**），在上弦枕下方以黑檀補足高度，重新調整所有弦槽的深度。

圖8_弦槽的深度

弦槽深度恰到好處。
琴弦與指板之間有間隙。

弦槽變得太深，
造成指板接觸琴弦的狀態。

照片9_捲動變鬆的琴弦

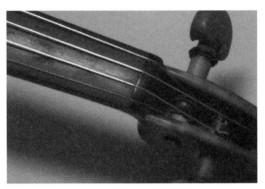

琴弦無法在上弦枕的弦槽上順暢移動，必須儘早更換新的琴弦。

照片10_拆下上弦枕

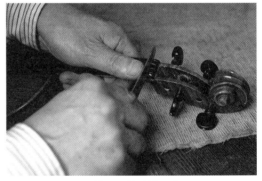

如照片般拆下上弦枕，調整弦槽深度。

>>>Topic｜稜角型指板

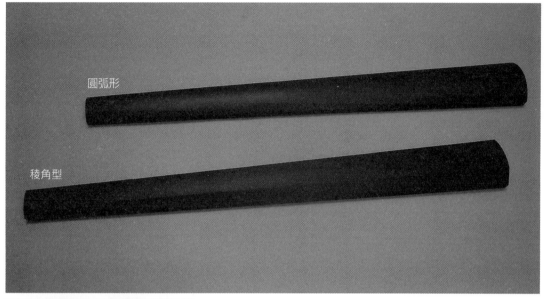

大提琴的圓弧形指板與稜角型指板。削製之前。

有些大提琴或四弦低音大提琴會使用「稜角型指板」，這種指板的第一弦到第三弦處為圓弧形，只有第四弦處呈現平坦的斜面，因此在第三弦與第四弦之間有個稜角。這種指板在很久以前的中提琴上也看得到。

這些應該都是使用羊腸弦的裸弦時遺留下來的習慣。因為裸弦的第四弦非常粗，按弦的手指很難同時接觸琴弦與指板，如果指板兩側接觸琴弦的面都是圓弧形，將不容易保持穩定，因此採用平坦的斜面較佳。

但現在即使是羊腸弦，外側也會纏繞銀線或鋁線，不會粗到很離譜。而且，現在也有許多是使用鋼弦、或是以化學纖維為芯，外部纏繞金屬線的琴弦，因此，即便使用圓弧形的指板，演奏時也不會發生任何問題。此外，五弦低音大提琴的第五弦雖然非常粗，但筆者也沒有看過五弦低音大提琴使用稜角型指板。

這似乎是因為使用稜角型指板的琴，在第四弦振動時，琴弦比較容易碰到指板，而出現雜音。至於圓弧形的指板，較不容易出現這個問題。這大概是因為圓弧形的指板比平坦斜面的指板，更不容易碰到橫向振動的琴弦吧。我感覺過去的指板較常採用稜角型，但最近較常採用圓弧型。

設計與結構

──其2‧琴頸的問題──

◎指板與琴頸的方向

指板與琴頸的組裝方向如**圖9**所示，必須正對著琴橋擺放（琴橋應被正確地放在與左右f孔等距的面板上）。如果方向偏差過大，第一弦或第四弦（五弦低音大提琴的第五弦），會因為太靠近指板邊緣而不容易按，甚至導致按壓的琴弦從指板上滑落。

為了保持音色，必須極力避免將這類樂器的琴橋移到指板正面。這時該做的應該是，重新組裝指板，如果方向偏差得太嚴重，甚至連琴頸都應該重新組裝。但配合裝歪的指板與琴頸來移動琴橋位置的樂器，卻比想像中常見。因此，選擇樂器時必須小心。

◎琴頸的圓弧度

前面已經提過，指板與琴頸加起來的厚度，將影響演奏時左手的舒適度。但除了厚度之外，琴頸的圓弧度（截面的形狀），也會對演奏的舒適度帶來影響。

無論是小、中、大提琴或低音大提琴，我習慣將它們的琴頸圓弧修飾成半圓形狀態（**圖10**）。因為按壓相同把位的琴弦時，即使左手拇指的位置不變，施加在拇指上的力道方向與位置，也會隨著按壓的琴弦而有微妙的變化。半圓形的每個位置弧度都相同，因此即使手指在琴弦上移動，左手拇指也不會有異樣的感覺。

圖9_ 指板與琴頸的正確組裝方式

指板與琴頸在組裝時，必須正對著琴橋擺放在面板正確位置（與左右f孔等距）。

指板（琴頸）

f孔

面板

琴橋

圖10_ 琴頸截面圖 （半圓形）

手指在琴弦上移動時，左手拇指不會有異樣的觸感。

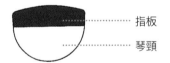

指板

琴頸

圖11_ 琴頸截面圖 （三角飯糰形）

適合左手拇指從琴頸背面伸出的小提琴、中提琴演奏者。

指板

琴頸

我在試拉委託我修理、調整的樂器時，有時會覺得左手拇指的感觸有點異樣。這是因為琴頸背面的中央附近有個圓角，呈現三角飯糰的形狀（**圖11**）。由於琴頸背面會接觸左手拇指，如果角度的部分碰到指腹，或許就會因為力量的集中，而使拇指感受到壓力或疼痛。

我一直認為琴頸理應呈現半圓形，但也有不少小提琴或中提琴的演奏者，偏好三角飯糰形。小提琴與中提琴的演奏者，似乎分成左手拇指會從琴頸背面伸出，與不從琴頸背面伸出兩派。對於會伸出的人而言，琴頸中央偏外側的部分會碰到拇指的第一關節到第二關節附近，因此這個部分或許稍微平一點比較好。

由於琴頸圓弧的關係，琴頸也會從上弦枕側往跟部變得愈來愈厚，如果厚度不足，既會造成強度問題，也會導致演奏起來不舒服。此外，如果琴頸表面凹凸不平，左手拇指碰到這些凹凸不平的部分，也容易分心。

照片11_ 琴頸與面板

琴頸組裝時稍微凸出於面板，指板就不會碰到面板，琴橋也能達到必要高度。

指板
琴橋
面板
琴頸

圖12_ 琴頸距離面板的標準高度

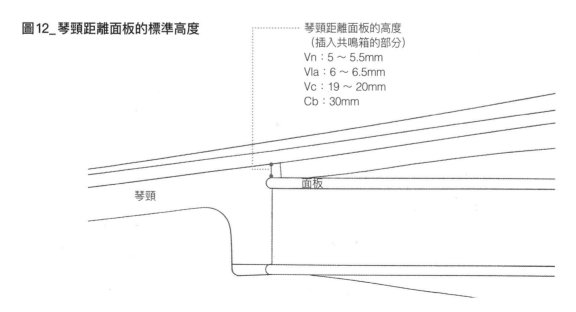

琴頸距離面板的高度
（插入共鳴箱的部分）
Vn：5 ～ 5.5mm
Vla：6 ～ 6.5mm
Vc：19 ～ 20mm
Cb：30mm

琴頸
面板

◎琴頸距離面板的高度

組裝琴頸時，插入共鳴箱的部分必須凸出於面板（照片11）。如果琴頸沒有凸出，指板就會碰到面板，琴橋也無法達到必要的高度。琴頸距離面板的標準高度如圖12所示，這個高度與琴橋的高度一樣，會對琴弦的角度帶來影響。高度較低時，繃上的琴弦角度會變得較陡；反之，如果高度較高，琴弦的角度則會變緩。琴橋需要適當的高度才能方便演奏，避免拉弓時琴弓經常碰到面板邊緣。考慮到琴橋的高度，琴頸就需要如圖12的高度，才能讓跨在琴橋上的琴弦呈現適當的角度。

琴頸距離面板的高度，不只會影響琴弦的角度，也會影響左手在低把位按弦時的舒適度。如果高度太低，左手就容易碰到面板的肩部，譬如在低音大提琴第一弦（G弦）的第四把位，四指就不容易按到F；或者左手腕也會碰到面板的肩部，妨礙演奏。至於黏合在琴頸上的指板太薄，當然就和琴頸太低的狀態相同。我常看到有些低音大提琴的琴頸，距離面板的高度與大提琴同樣是20mm左右，但光是這樣，就會導致低音大提琴的高把位難以演奏，因此還是需要30mm比較適當。

也有人認為，將低音大提琴的G弦（第一弦）高把位的指板面稍微朝上（與面板平行的方向），左手就會呈現由指板上方往下按的角度，按弦時會比較容易。但如果為了讓第一弦的指板面朝上，而削去第二弦的指板面，雖然第一弦確實變得比較好按，但第二弦的弦高卻會變得太高，反而犧牲按第二弦時的

舒適度。若希望在不改變指板弧度的情況下，讓第一弦的指板面朝上，可以考慮將指板邊緣的厚度，調整成高音側較厚，低音側較薄。這時面板到指板（琴頸）的高度，也必須同時調整成低音側較低，使整塊指板呈現愈往高音側愈高的傾斜狀態。但如果只是稍微傾斜，無法得到明顯的效果，必須經過嘗試摸索，才能知道應該傾斜多少比較恰當。琴橋距離面板的高度，也必須配合指板，調整成高音側較高，低音側較低的狀態。但琴橋的平衡改變，也會牽動琴弦，改變面板的壓力平衡，對音色產生影響。而且，琴橋的低音側變低，持弓的右手演奏最低音弦時，就容易碰到面板邊緣。如何在左右手的演奏舒適度與對音色的影響之間取得平衡，是一個相當困難的問題。

圖13_琴頸的長度與琴橋的位置

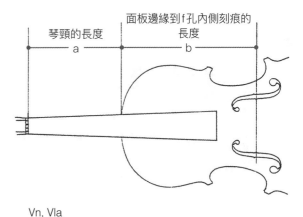

Vn, Vla
 a : b = 2 : 3
Vc
 a : b = 7 : 10
Cb
 a : b = 5 : 7

◎琴頸的長度與琴橋的位置

琴頸的長度a（面板的邊緣到上弦枕），與長度b（面板的邊緣到琴橋，即f孔內側刻痕）之間，有一定的比率（圖13）。小提琴、中提琴的a：b＝2：3，大提琴為7：10，低音大提琴為5：7。

小提琴的a基本上為130mm，b基本上為195mm。

中提琴則有各種不同的尺寸。

譬如　a＝150mm，b＝225mm。

大提琴的a基本上為280mm，b基本上為400mm。

低音大提琴也有各種不同的尺寸，而且很多都不精確，甚至也有不少低音大提琴的比例與5：7相差甚遠。

譬如

5：7　　a＝430mm，b＝602mm

5：7.38 a＝410mm，b＝605mm

f孔內側刻痕，通常位在琴橋厚度靠拉弦板側三分之一至二分之一的位置（圖14）。但如果琴頸長度對刻痕的位置不符合比例，就得調整刻痕對到琴橋的位置。

我會將刻痕線，對準橋腳上側（加

圖14_f孔內側刻痕與琴橋通常的位置

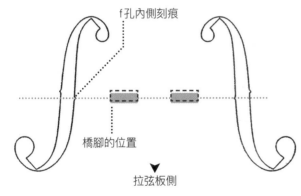

■ f孔內側刻痕的位置，對準橋腳厚度2分之1的狀態。

⌐ ⌐ f孔內側刻痕的位置，對準橋腳厚度3分之1的狀態。

通常的位置會落在這個範圍內。

圖15_調整f孔內側刻痕與琴橋的位置

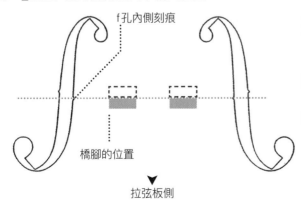

如果琴頸長度對f孔內側刻痕的位置不符合比例，就得在範圍內調整琴橋的位置。

⌐ ⌐ f孔內側刻痕對準橋腳下側的狀態。

■ f孔內側刻痕對準橋腳上側的狀態。

長弦長的方向）或下側（縮短弦長的方向）的範圍內進行調整（**圖15**）。因為調整的幅度如果超出這個範圍，外觀就會變得不平衡。此外，音柱也必須配合琴橋的位置移動。

至於將f孔內側刻痕對準橋腳厚度中央，這樣的位置產生的音色，是否為最佳，也不能保證。

但是，像這樣固定琴頸長度與琴橋位置之間的比例，對於演奏同種樂器的演奏者而言，卻非常重要。如果比例不固定，習慣某一把樂器的比例之後，想必就很難立刻熟悉另一把樂器的比例。舉例來說，樂團演奏時，如果某位演奏者的樂器突然斷弦，後方座位的人就必須將樂器依序往前傳遞，讓前方的人換上樂器，以免演奏中止，所以樂器的比例必須固定。

◎琴頸組裝處、跟部與把位

琴頸組裝處、跟部（**圖16**、**圖17**）接觸左手拇指的位置，是決定把位的重要部分，左手拇指擺在這裡時的第一

照片12_將上弦枕的位置往下調整（低音大提琴）

琴頸跟部過深的修正方法之一。將上弦枕向下移動到箭頭所指的位置。

指，是小提琴、中提琴的第五把位，是大提琴、低音大提琴的第四把位。小提琴與中提琴的位置雖然有些微的差異，但靠著跟部的拇指，都是其他四指按更高把位時的支撐。如果琴頸跟部的位置稍微有點偏差，可能就會導致演奏者無法按到準確的音程。此外，如果小提琴與中提琴的琴頸跟部太靠近上弦枕，手指也會距離高把位太遠。

低音大提琴G弦的第四把位是D音，但拇指靠在琴頸跟部時，第一指無法順利按到D音的樂器也很常見。如果發出的聲音略低於D，若跟部還有削除的餘地，可以進行一些修正，將跟部削掉。

此外，也可以透過調整琴橋的位置與傾斜度，對D的點進行微調。因為移動琴弦跨在琴橋上的位置，也能改變弦長。

但如果琴頸跟部過深，導致第一指按出的音高於D，而且光憑將琴橋下移也無法解決，可以將上弦枕的位置往下調整（**照片12**）。第一指按在D音的低音大提琴，稱為「D Mensur（德語：長度的比例）低音大提琴」，這種方法也可當成比D Mensur高半音的Es Mensur樂器的解決方案。除此之外，也能採用「接頸法」（參照第100頁），這是一種在拆下指板之後將琴頸斜向切斷，只削除需要縮短的量，再重新接上，最後將調整過後的琴頸重新組裝在共鳴箱上的方法。

**圖16_小提琴、中提琴、大提琴的
琴頸組裝處、跟部（原尺寸）**

這個部分

照片中是
小提琴

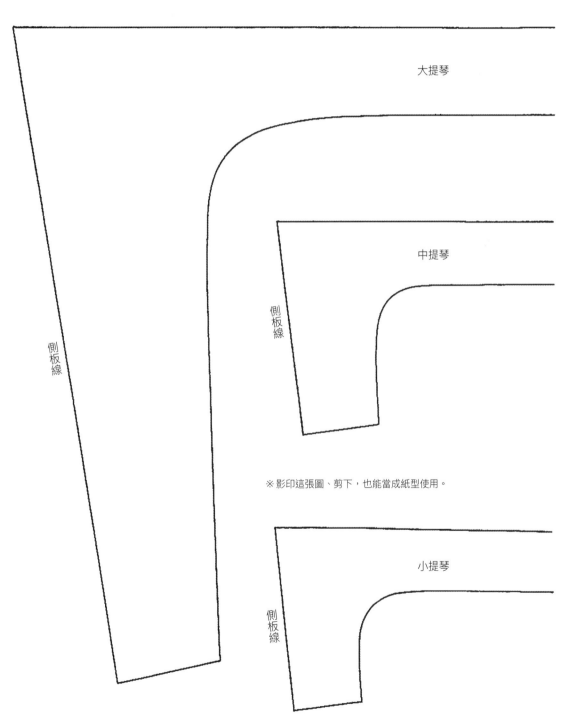

大提琴

中提琴

側板線

側板線

※影印這張圖、剪下，也能當成紙型使用。

小提琴

側板線

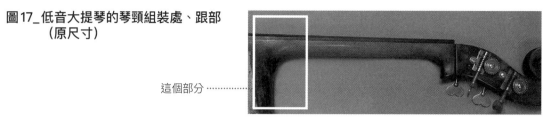

**圖17_低音大提琴的琴頸組裝處、跟部
（原尺寸）**

這個部分 ·············

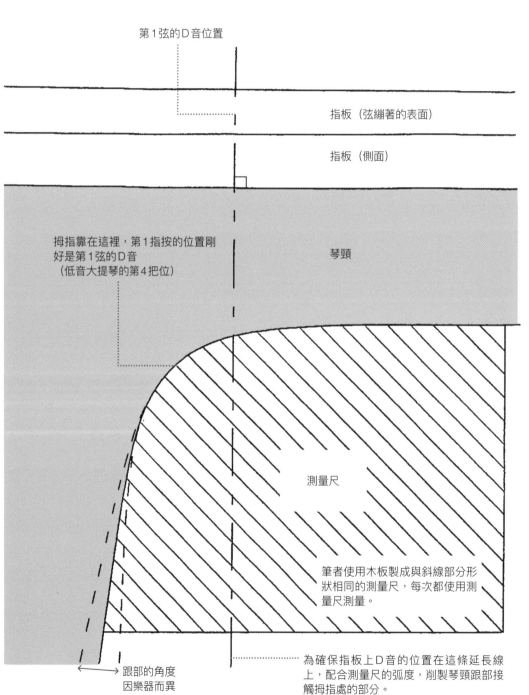

第1弦的D音位置

指板（弦繃著的表面）

指板（側面）

琴頸

拇指靠在這裡，第1指按的位置剛
好是第1弦的D音
（低音大提琴的第4把位）

測量尺

筆者使用木板製成與斜線部分形
狀相同的測量尺，每次都使用測
量尺測量。

→ 跟部的角度
因樂器而異

·············· 為確保指板上D音的位置在這條延長線
上，配合測量尺的弧度，削製琴頸跟部接
觸拇指處的部分。

※ 影印這張圖，將斜線「測量尺」的部分剪下，也能當成製作測量尺的紙型使用。

狀態不佳與保養
──其 2・琴頸的問題──

Vn Vla Vc Cb

〔例7〕**面板變形，琴頸偏離原位。**

古琴必須注意面板上琴橋放置處的變形問題（新琴也會發生）。尤其低音大提琴的低音側，有很高的機率，比高音側下陷數毫米至十毫米以上。

高音側的琴弦壓力由面板、音柱、背板一起承受，而低音側的面板內側雖然裝了低音樑，但底下是中空，因此很容易下陷（**圖18**）。而且，有些種類的低音大提琴琴弦，低音側的張力高於高音側，再加上與樂器體積相比，琴板厚度相對較薄，因此就結構而言，更容易發生變形的問題。

附帶一提，小提琴與低音大提琴面板的最薄處與最厚處的數值，分別如下：

Vn：大於2mm ～ 3.5mm左右

Cb：5mm左右～ 10mm左右

圖18_f孔、琴橋、音柱、低音樑的位置關係

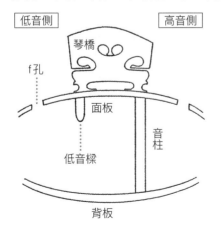

高音側的面板與背板透過音柱相連，一起承受琴弦壓力。

低音側則靠著面板背面的低音樑承受琴弦壓力。低音大提琴在結構上容易發生下陷的問題。

圖19_面板的變形（低音大提琴）

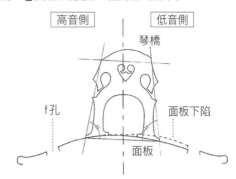

面板往低音側下陷的狀態下，如果左右橋腳等長，琴橋整體也會往低音側傾斜。而組裝琴頸與指板時，如果配合往低音側傾斜的琴橋，那麼琴頸也同樣會偏向低音側。

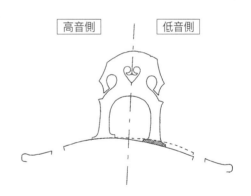

將低音側橋腳墊高，補足下陷的高度（灰色的部分）。

琴橋擺放位置歪斜的面板剖面圖

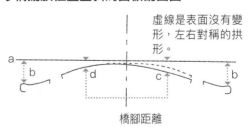

a線是距離面板左右邊緣等高（b）的線。
c-d = 下沉的量

雖然機率不高，但我有時也會看到高音側下陷幅度大於低音側的樂器。可以推測，這類樂器可能高音側的結構較弱，或是音柱較短、力量長期落在橋腳偏內側的位置等等原因。也經常可以看到面板變形的大提琴，小提琴則偶爾也會見到。

指板與琴頸組裝在這種面板變形的樂器上時，必須特別注意方向，其理由如下。

· 如果組裝琴頸與指板時，正對著往低音側傾斜的琴橋，那麼從正面看這把樂器時，琴頸也會偏向低音側（圖19）。
· 如果把琴弦裝在往低音側傾斜的琴橋上，琴弦的張力（壓力）會比面板沒有變形的狀態，更容易落在低音側的橋腳，導致面板的變形更加惡化。
· 落在面板的力平衡也會瓦解，對音色帶來不良影響。

最好的解決辦法，應該就是矯正面板的變形了，但這個方法既花時間又花錢，所以我會採取以下的方式。將下陷側的橋腳加長，或將琴橋墊高到面板沒有變形時應該在的位置。另一方面，在重新安裝這類樂器的琴頸時，我也會在一般琴橋的橋腳下方墊一塊木板，補足下陷的厚度，依此決定琴頸的方向。使用楔形木板就能進行高度的微調。有些樂器裝上琴弦之後，低音側明顯還會再往下陷，因此必須注意。

〔例8〕**濕度高時指板下陷，**
　　　不容易按弦。
＊什麼是「指板下陷」

琴弦落在整把樂器上的張力，因琴弦的品牌、粗細、弦長的不同而異，但大約會落在一個範圍內。以中等粗細的琴弦為例，小提琴約22～24kg（附帶一提，張力大、直徑粗的琴弦則約25～26kg），中提琴約比小提琴多百分之

照片13_指板下陷

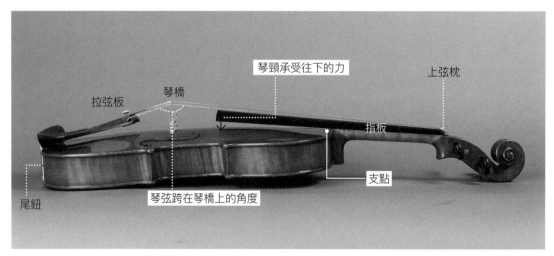

琴弦拉扯琴頸的力道，以琴頸插入共鳴箱處為支點，使指板靠近琴橋的部分，隨時承受一股往面板方向的作用力。因此，長久下來，指板與琴弦的距離（弦高）愈來愈大，如果不調低琴橋，就會難以演奏。

十，大提琴約為 57 ～ 59kg，四弦低音
大提琴約為 110 ～ 130kg、五弦甚至可
比四弦增加約 30kg。

　　裝在弦軸上的琴弦，經過指板的
上弦枕，再到琴橋，由琴橋將琴弦抬
高，再固定於拉弦板上，而拉弦板又透
過尾繩，固定於側板最下方的尾鈕。琴
弦拉扯琴頸的張力，以琴頸插入共鳴箱
的部分做為支點，使指板靠近琴橋的部
分承受一股往面板方向的作用力（**照片
13**）。因此，長久下來，指板與琴弦的
距離（弦高）愈來愈大，如果不將琴橋
調低，就難以演奏。這就是「指板下陷」
的現象。

　　但如果將琴橋削低，「琴橋的絕對
高度（面板隆起處頂點到琴橋頂點：參
照第 77 頁）」就會低於標準。琴橋的絕
對高度過低，琴弦透過琴橋傳遞到面板
上的壓力就會變得不足，而削弱聲音的
張力、音色、音量及力道等等。這時候
就必須進行「指板抬高」的修理。想要
判斷琴橋是否過低，除了琴橋的絕對高
度之外，還可以測量琴弦跨在琴橋上的
角度（參照第 138 頁）。

　　琴頸必須承受往下的作用力，因
此，指板下陷似乎就像宿命一樣難以避
免。「濕度對策」說是防止指板下陷的
唯一方法，也不為過。

　　最近雖然不常見，但有些大提琴或
低音大提琴的演奏者，會準備兩個不同
的琴橋，一個在濕度高的梅雨季與夏季
使用，一個則是在乾燥的冬季使用。濕
度高會導致指板下陷，因此使用較低的
琴橋；乾燥時期指板會上浮，因此就改
用較高的琴橋（**照片 14**）。小提琴與中

照片 14_高度可調的琴橋範例

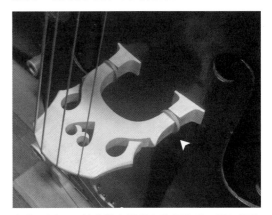

有些琴橋只要轉動裝在橋腳上的調節器，即可調整
高度。濕度高的時候指板下陷，可將琴橋調低；乾
燥的時候指板上浮，可將琴橋調高。

提琴的弦高改變量，不像大型樂器那麼
明顯，因此，我不曾聽過有人會依季節
使用不同的琴橋。

　　雖然很少聽說小提琴與中提琴的
指板會因為乾燥而上浮，但我也確實看
過，在冬天時，因為指板上浮而導致弦
高變得非常低的小提琴，這把琴的主人
是住在音樂大學宿舍的學生。根據這位
學生的說法，宿舍在冬天會使用水暖氣
（設置在窗邊，透過熱水流過水管來產
生熱的供暖系統），而且房間裡沒有插
座，無法使用加濕器，因此，房間裡的
空氣呈現完全乾燥的狀態（參照第 96 頁
「濕度造成指板下陷的機制」）。

照片15_抬高指板

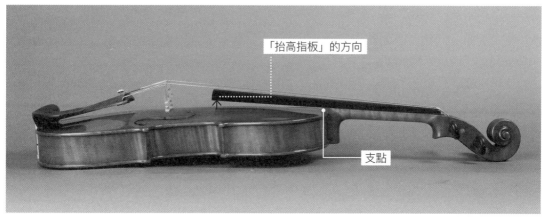

照片13中的「指板下陷」，可透過「抬高指板」改善。

＊抬高指板的方法

如果指板下陷導致弦高過高、難以演奏，最快的方法就是調低琴橋。但琴橋高度若低於標準，聲音就會失去張力、音色、音量、力道，而且拉奏第一弦時，琴弓還容易碰到面板邊緣。不僅如此，使用德國弓拉奏低音大提琴的第四弦（五弦低音大提琴的第五弦）時，持弓的手也會碰到面板邊緣，同樣會導致難以演奏。這時就必須將指板抬高。

接著，來說明「抬高指板」（**照片15**）有哪些方法。

①重新插入琴頸

如果②以下的方法無法完全改善指板下陷的問題，或是琴頸（指板）組裝的方向歪掉，就必須將琴頸從共鳴箱上拆下（**照片16**），重新組裝。拆下琴頸時，難免需要將拆琴刀敲入琴頸與側板黏合處、或是留下鋸子的痕跡。無論拆得多麼謹慎，都會導致琴頸插入的部分與共鳴箱上琴頸插入的溝槽受損，這時不得不將受損的部分削下，重新填平共

照片16_琴頸插入的部分

拆下的琴頸與琴頸拆下後的溝槽。

照片17_跟部與背板肩鈕

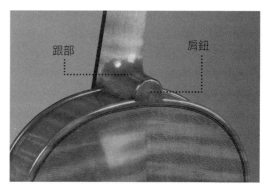

「重新插入琴頸」時，跟部的底與背板的肩鈕最好能密合。

鳴箱的溝槽、修復琴頸插入處的缺損。

除此之外，不少琴頸在插入的部分（側面）原本就做得不好，這時必須以木材修補整形。但整形時，盡量不要動到琴頸組裝好之後凸出於外的部分。

如果琴頸背板的肩鈕（**照片17**）尺寸過大，原本必須以木材修補整形的部分，可以將之削除。但多數情況下，削除會導致肩鈕的寬度變得太窄，削過頭的樂器的確很常見。如果面板到指板的琴頸高度不足，可以在琴頸與肩鈕黏合的部分（跟部底下）以木材補足。只要補足用木材的年輪、髓線（參照第120頁）、纖維方向，與琴頸使用的木材相同，看起來補修痕跡就不會太明顯。

完成琴頸插入部的整形之後，接下來，就要配合這個部分重新削製共鳴箱的溝槽，使琴頸（指板）的高度、方向、琴頸長度等都符合規定的尺寸。我們希望重新組裝琴頸時，琴頸（跟部）的底與背板的肩鈕可以盡量密合，但要做到這點並不簡單。多數情況下，琴頸的背板側必須插得比修理之前更深，使指板前端往上翹。但實際操作時還是得視情況判斷，譬如肩鈕必須削除的部分過多的情況下，琴頸就得在不造成妨礙的範圍內加長等等。

照片18_ 為了將指板抬高而更換指板

指板或指板與琴頸相加的厚度變薄時，只要換上新的指板，就能得到抬高指板相同的效果。
照片中是拆下指板的低音大提琴琴頸。

②更換指板

原本裝在琴頸上的指板變薄，而且兩者加起來的厚度變薄時，只要換上新的指板，就能得到與抬高指板相同的效果（**照片18**）。

從側面看指板的底面，是一條從指板與琴頸接合的部分，往前端靠近琴橋的部分向上延伸的斜線。但有些組裝好的指板，整個底面落在一條水平線上，有時甚至呈現前端往下沉的狀況。但只要指板前端上抬、增加指板的厚度，就能大幅增加前端和面板的高度。

而且指板與琴頸太薄，會導致指板黏合面因為抵抗不了琴弦的張力而下彎，形成將上弦枕的部分抬高的狀態。拆下變薄的指板，矯正下彎的琴頸，就能恢復指板從上弦枕的部分往前端朝斜上方延伸的狀態。

如果琴頸的方向多少有點歪斜，也可以透過裝上新的指板來修正方向。

③在指板下方補上楔形木板

如果琴頸變薄，但指板厚度還不算太薄，可以將指板拆下，在琴頸上貼一塊楓木板補足厚度，並將楓木板刨成上弦枕側較薄、共鳴箱側較厚的楔形（**照片19**）。這時再將指板重新組裝上去，即可得到抬高指板的效果。但如果指板與琴頸都變薄了，有時也需要更換指板與補足琴頸厚度併行。

④拆開上方的面板

如果指板與琴頸的厚度都沒有問題，可以將上方的面板與側板拆開進行調整。面板拆開之後，琴頸在某種程度上就能自由活動。這時只要將指板抬高到適當的高度，再重新黏合面板與側板即可。

不過，這時也有個問題。由於琴頸與側板相接，因此在抬高琴頸的同時，也會將側板稍微往外推，使得面板外緣凸出於側板的量（**圖20**），愈靠近琴頸邊緣愈少。至於側板的其他部分則會因為上方被拉扯而往內凹，使得面板外緣的凸出量變多。此外琴頸長度也會稍微變長。因此，如果琴頸附近面板邊緣凸出於側板的量原本就少，就無法採用這個方法。

照片19_在指板下方補上楔形木板

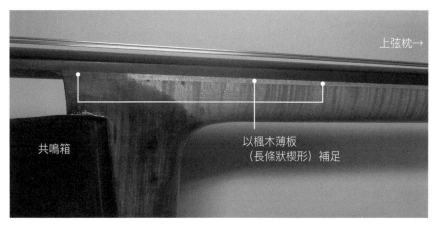

上弦枕→

共鳴箱

以楓木薄板（長條狀楔形）補足

先將指板拆下，在琴頸部分黏上楓木板，並刨成上弦枕側較薄，共鳴箱側較厚的楔形，補足琴頸厚度。

圖20_面板邊緣

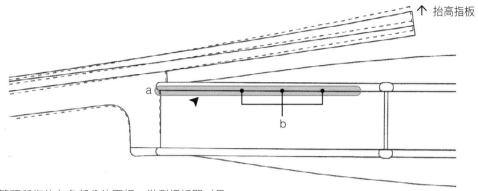

↗ 抬高指板

將箭頭所指的灰色部分的面板，從側板拆開（另一邊也一樣），再把指板抬高到虛線位置。這麼做，將使琴頸邊緣處的面板外緣a的凸出量較少，b附近較多。

如果琴頸的方向稍微有點歪，也可以在抬高琴頸的同時，以工具拉住矯正再黏上面板。這種上推琴頸的方法比「①重新插入琴頸」省時，費用也較低。

⑤拆開上方的背板

這個方法與「④拆開上方的面板」相反。操作方式是拆開琴頸跟部底面與背板的肩鈕，將跟部往內壓。至於肩鈕超出跟部的部分就必須削除。

如果肩鈕原本就大還無所謂，但除此之外，就不推薦這種方法。有時指板下陷是因為肩鈕部分沒有黏好所造成的，如果重新黏合肩鈕仍無法解決指板下陷的問題，也必須考慮其他方法。

⑥琴頸根端插入楔形木片

琴頸插入共鳴箱中的固定面共有四面，保留與背板肩鈕黏合的部分，將兩邊與側板邊緣貼合處以及琴頸的根端拆開。首先，將拆琴刀插入琴頸與側板邊緣的交界處，拆開這個部分，接著再拆開根端。但因為根端的部分被指板擋住，較難將拆琴刀插入，所以拆開時請謹慎地小幅度晃動，並輕敲指板前端。

拆開這三個黏合面之後，琴頸會有點搖晃，這時只要將楔形木片與明膠一起塞進琴頸根端與面板之間的空隙，即可將指板前端上抬。黏上木片之前，也使用薄刮刀，將琴膠塗在拆開的琴頸兩側。這個方法的問題在於，只要不拆下指板，楔形木片的長度就無法超過指板與面板之間的間隔。

取下琴弦之後，經常會發生琴頸搖晃的狀況。即使其他三面脫膠，只要肩鈕的部分沒有脫膠，琴弦的張力也會使之密合，所以繃著琴弦時不容易發現脫膠的狀況。如果琴頸插入部分的做工粗糙，完成之後就會充滿縫隙，導致黏合的部分容易脫膠。此外，如果製作琴頸的木材沒有充分乾燥，日後也會因為乾燥而縮水。這類樂器其實應該重新組裝琴頸比較好，但如果沒有發生指板下陷的問題，可以先用薄刮刀在脫膠的部分

重新塗上琴膠。如果指板下陷，就以上述方式插入楔形木片。

無論以①～⑥的哪種方法抬高指板，原本的琴橋最後都會變得不夠高，就必須更換琴橋。不過大提琴或低音大提琴，也可以將原本的琴橋橋腳墊高繼續使用。

指板下陷的原因之一，是琴頸插入共鳴箱的木塊（照片20）與面板接合不良，導致琴頸因為承受琴弦的張力而下沉。即使將指板抬高，也會因為這個部分脫膠，而很快又下沉，因此，必須確認這個部分使否確實黏緊。

有些琴頸以木工用的合成膠黏合，其黏合面在日後可能會逐漸錯開。這類樂器在琴頸插入的部分，多半做工粗糙，到處都是縫隙，因此才會用合成膠填補。這時必須將琴頸取下，清除合成膠，再將溝槽填平重新削製，最後再重新組裝琴頸。

照片 20_琴頸插入部分的木塊

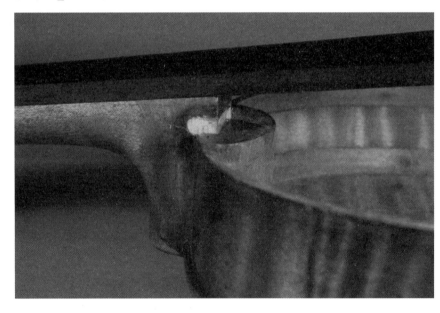

琴頸插入部分的木塊與面板黏合不良，導致琴頸因為承受琴弦的張力而下沉。

>>>Topic ｜ 濕度影響造成指板下陷的機制 Vn Vla Vc Cb

讓我們一起來想想看，為什麼濕度變高會造成指板下陷呢？

＊木材原本的性質

木材的組織分成垂直的縱向（纖維方向）與水平的橫向，前者是樹木種在土裡時從土地往天空生長的方向，後者則分成由中心往外的半徑方向，以及周圍年輪的切線方向（**右圖**）。濕氣、乾燥、時間，不會對縱向造成太大的變化，但橫向的變化就相當大。橫向的木材即使製成樂器（古琴也一樣），也會持續受到濕度的影響。

木材三個方向的收縮率雖然因樹種而異，但大致來說纖維方向：半徑方向：切線方向約為 0.2 ～ 0.5：5：10。半徑方向是木材的「徑切」方向，切線方向則是木材的「弦切」方向，由上述比例可以知道，弦切比徑切更容易隨濕度變化。

這裡稍微離題一下，日本的古蹟建築「五重塔」的心柱在地基部分是懸空的，以前曾有人推測這或許是防震對策。而從建築物的垂直結構來看，心柱與各部分的柱子是木材的縱向，但組裝在柱子上的樑與門檻卻是木材的橫向。柱子與樑及屋簷組裝在一起，所以上下層的柱子並沒有接合。乾燥及老化，導致樑與門檻收縮、各層的天花板與地板的距離也愈來愈近。另一方面，中心部分一整根的心柱變化較小，但周圍的屋簷則逐漸下沉。因此，也有人認為，心

圖　木材的縱向與橫向

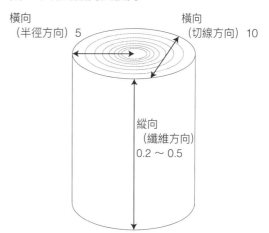

數值為收縮率，數字愈高收縮率愈大。

半徑方向（徑切）

切線方向（弦切）

切線方向的收縮率比半徑方向大，因此弦切的木板比徑切的木板更容易隨濕度變化。

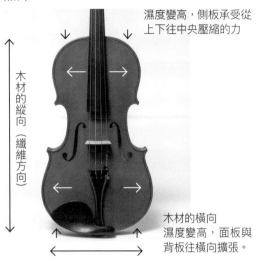

濕度變高,側板承受從
上下往中央壓縮的力

木
材
的
縱
向
（
纖
維
方
向
）

木材的橫向
濕度變高,面板與
背板往橫向擴張。

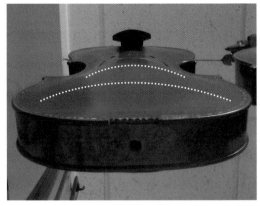

側板框住往橫向擴張的面板與背板,使得面板與背
板只能往中央推擠,導致橫向的隆起弧度變大（虛
線）。

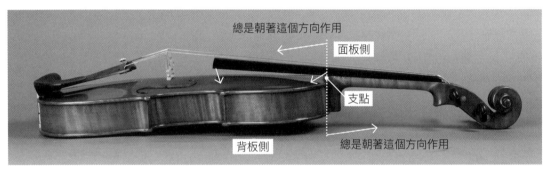

總是朝著這個方向作用

面板側

支點

背板側

總是朝著這個方向作用

側板被上下壓縮,使得琴頸插入的部分（支點位置）往箭頭方向移動,導致指板前端下沉。

柱懸空的目的之一,是為了在木材收縮
率不同的情況下保持結構穩固。

＊ 濕度變高時,
　　面板與背板往橫向擴張

　　樂器垂直的形況下,面板、背板、
側板的木材呈縱向。因此如果濕度變
高,面板與背板就會出現往橫向擴張的
傾向（照片A）。

　　另一方面,如果將側板當成一個框
架,其周長屬於縱向,因此幾乎不會隨
濕度改變。當面板與背板試圖往橫向擴
張時,雖然橫向的長度增加,但由於周

圍被側板框住,所以只能往中央推擠,
導致橫向隆起的弧度變大（照片B）。
面板與背板的膨脹除了造成指板下陷,
也會影響音柱放置於面板與背板之間的
鬆緊度,改變樂器的音色。詳情將在
「音柱」的部分討論（參照第102頁）。

　　濕度增加,除了使面板與背板橫
向隆起的弧度變大之外,也會產生一股
將側板往橫向推的力量,使側板的框形
往橫向擴張。但由於側板的周長不會改
變,所以這股力,會變成從上下將側板
往中央壓縮的力量。面板與側板的垂直
方向為木材的縱向,因此長度幾乎不會

改變，但因為側板上下遭壓縮，導致垂直方向的弧度跟著變大。這也會對音柱的鬆緊造成影響。

　　各位讀者看到這裡或許會以為，濕度變高導致面板隆起的弧度變大，擺放在面板上的琴橋被抬高，使得弦高也跟著變高，最後造成指板下陷的問題，但事實並非如此。因為隆起弧度變大的除了面板之外，還有背板，所以音柱站立的空間也會變寬，照道理來說，音柱應該會倒下，但琴弦施加在琴橋上的壓力將面板往下壓，所以音柱並不會傾倒。但如果琴弦繃得太鬆，確實有可能使音柱因放置的空間變寬鬆而倒下。總而言之，琴弦的壓力會把面板隆起的弧度往下壓，使琴橋下沉，因此指板並不會往下陷的方向移動。

＊指板下陷的原因

　　再回到濕度變高，側板的框架就會被上下壓縮的話題。

　　前面已提過，琴弦的張力以琴頸插入共鳴箱的部分為支點，朝著往下的方向作用（參照第90頁 **照片13**）。嚴格來說，共鳴箱的支點，只有面板最上方接觸琴頸的角。琴弦的張力以這個角為界，在面板側往琴橋的方向，在背板側往弦軸箱的方向作用（**照片C**）。

　　如果側板框架上下壓縮時，面板側的壓縮量與背板側的壓縮量相同，琴頸只會平行移動，不會下沉。但是背板側承受一股與側板框架壓縮方向相反的作用力，因此琴頸就不是平行移動。由於面板側的壓縮量較多，背板側較少，所以濕度變高就會造成指板下陷。

　　除了調整濕度之外，還有一種從前流傳下來的方法，可以防止指板下陷，這個方法就是在樂器不演奏的時候，將皮革或一疊厚紙夾在指板與面板之間，但不要夾得太緊（**照片D**）。雖然不知道效果如何，但可以在小心不要傷害琴漆的情況下試試看。

照片D

 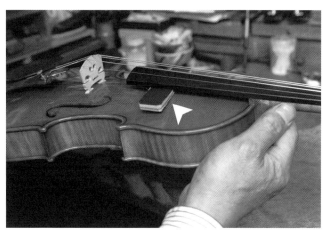

防止指板下陷：在指板與面板之間夾入皮革或厚紙。

>>>Topic | 接頸法　　　　　　　　　Vn Vla Vc Cb

**＊以前的小提琴的琴頸
　比現在更短**

　　據說在一八〇〇年以前，小提琴的琴頸長度（第84頁，**圖13**的a）比現在還要短5～10mm左右。現存的一八〇〇年以前的樂器，幾乎都只保留漩渦狀琴頭與弦軸箱，琴頸的部分都已經加長處理。這種更換琴頸的方法稱為「接頸法（**圖A**）」。

　　不過，一八〇〇年之後的樂器，還是會基於各種理由接上新的琴頸。譬如古琴的複製品或仿製品就會施以接頸。有些便宜的樂器為了看起來像是做過接頸，而畫上接縫；也有一些作工相當粗糙的樂器。而除了增加琴頸長度之外，製琴師也會基於其他理由施行接頸，譬如琴頸破損、厚度或寬度不足、原本的接頸沒做好需要重做等等。

　　指板是消耗品，每次更換時，都需要重新刨平琴頸的指板貼合面，因此，琴頸的厚度會變得愈來愈薄。除此之外，換上新的指板後，也會為了使琴頸與指板的邊緣密合，而刨掉一點寬度。

　　重新刨平琴頸的指板貼合面時，弦軸箱會妨礙刨刀的作業，因此我也常看到有人會連弦軸箱一起刨。施行接頸的時候，就會連這些被刨掉的部分一起修復。

　　小提琴的指板貼合面與弦軸箱的交界處，有1mm左右的高低差。接頸後組裝指板之前，必須將黏合面刨成平面，日後更換指板時也需要重新刨平，因此

圖A　接頸法

● 漩渦狀琴頭與弦軸箱（白色部分）
　保留原本樂器的木頭
● 頸部（灰色部分）
　以新的木頭「接頸」
接頸法分成法式與德式，下圖為法式。

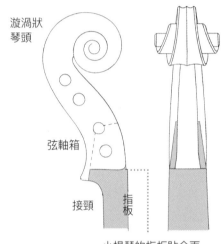

漩渦狀
琴頭

弦軸箱

接頸　　指板

小提琴的指板貼合面
與弦軸箱的交界處，
有1mm左右的高低差。

圖B　補強大提琴與低音大提琴斷裂的琴頸

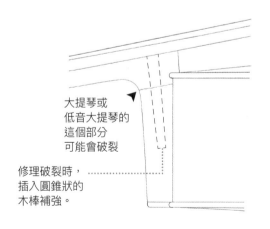

大提琴或
低音大提琴的
這個部分
可能會破裂

修理破裂時，
插入圓錐狀的
木棒補強。

必須要有高低差。我也看過不少新的樂器沒有考慮到這個需求。

＊大提琴與低音大提琴的 琴頸跟部破損

大提琴與低音大提琴有時會因為樂器倒下等意外，造成琴頸跟部附近發生破損。跟部是支撐琴弦張力的地方，而縱向的木材纖維又比橫向容易裂開，所以這個部位特別容易破裂。修復時，首先會想到將整個琴頸換新的「接頸法」。

如果裂口整齊，也可以將裂開的部分直接黏合，再插入圓錐狀的木棒補強（圖B）。插入木棒時，最好先將指板拆下再開孔，但有時也會直接從指板上開孔。這個方法不需要重新組裝琴頸，需要的時間較少，費用也較低。

我看過有些樂器以木螺絲取代木棒補強，或許是因為木螺絲也兼具固定黏合處的功能，但黏合度不夠牢固，而且裂痕似乎也經常在相同的位置綻開。

如果裂口複雜，甚至出現缺損，就必須連留在共鳴箱琴頸組裝溝槽內的跟部都取出。看是要把破損的部分削除，換上新的木頭；還是要將破損處以下全部換掉。為了保險起見，這時最好也插入圓錐狀的木棒補強。接下來的作業就和「重新組裝琴頸」（參照第93頁）相同。

我至今為止也看過幾把如**照片A**、**圖C**所示，接頸時完全沒有考慮強度的低音大提琴（大提琴也會發生這樣的狀況），如果這個部分強度不足，可能會因為不敵琴弦張力而裂開，或是在樂器倒下時承受衝擊而破損，而且發生這類問題的不限於施行過接頸的樂器。樂器裂開的時候，可以先黏合裂開的部分應急，再以鑽子開一個貫穿兩邊的孔，再

照片A_琴頸與弦軸箱黏合處沒有考慮強度

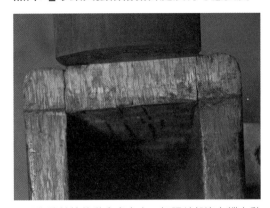

琴頸與弦軸箱的黏合處上方，如照片般沒有縱向黏合，只靠斜線部分連接。若a處的壁面太薄，就會不敵琴弦張力，出現如照片般的裂痕，弦軸箱逐漸陷入琴頸內。壁面必須如b一般厚才行。

圖C

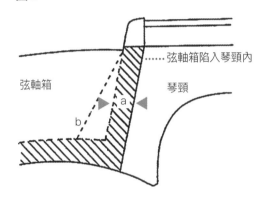

插入圓棒補強。但空間不足的部分，或許還是會留下強度上的問題。

音柱

英 sound post ／德　Stimmestock ／義　anima ／法　âme

放入音柱將對樂器的音色
帶來非常大的影響，
樂器具備的能力是否能夠充分發揮，
也取決於音柱擺放的狀態。

小提琴／中提琴／大提琴／
低音大提琴的音柱

音柱（材質：雲杉）
由右到左，
低音大提琴用（直徑約19mm）、
大提琴用（直徑約11mm）、
中提琴用（直徑約7mm）、
小提琴用（直徑約6mm），
全部都由筆者製作。

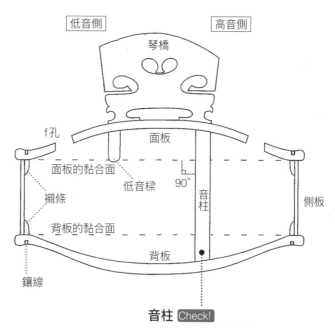

從尾孔觀察的音柱

低音側　　　　　　　　　高音側

琴橋

f孔　　　　　　　　面板

面板的黏合面　　　　　　　90°

低音樑

襯條　　　　　　　　　　音柱　　側板

背板的黏合面

鑲線　　　　　　　背板

音柱 Check!
「與琴橋的相對位置是否正確」、
「擺放時的『鬆緊度』是否恰到好處」、
「是否垂直擺放」、
「接地面是否密合」。

小提琴的尾孔
（取下尾鈕的狀態）。
右上方的圖，
是從尾孔觀察內部的示意圖。

材質 〔Vn〕〔Vla〕〔Vc〕〔Cb〕

音柱的材質和面板一樣都是雲杉，形狀則是圓柱形。圓棒狀的音柱，長邊是樹木豎立時的垂直方向（纖維方向，**照片1**）。雖然都是雲杉，但每一棵樹的軟硬程度、比重、年輪寬度都不同，即使是同一棵雲杉，性質也會因部位而異。木材的性質，似乎也會隨著產地、生長環境等因素而改變（樹木生長的山林是面南還是面北、而生長在山坡上的同一棵樹，靠近山坡側與靠近山谷側的性質也不一樣）。

這許許多多的木材當中，選用哪種材質最好？這個問題很難回答。但我想挑選的原則應該和選擇面板的材質一樣（參照第157頁），畢竟面板是在製作樂器時，影響音色最重要的部分。

照片1_ 音柱與音柱刀（示意圖）

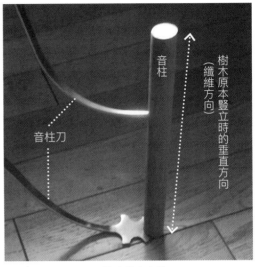

音柱

音柱刀

樹木原本豎立時的垂直方向（纖維方向）

照片中是低音大提琴的音柱與音柱刀。
上方鉤在音柱上的是大提琴用音柱刀。實際上立音柱的作業，是在共鳴箱內進行。

設計與結構 〔Vn〕〔Vla〕〔Vc〕〔Cb〕

音柱夾在面板與背板之間，安放在高音側的橋腳下方（拉弦板側）稍微偏離橋腳的位置。音柱並沒有與面板及背板黏合。琴弦施加在琴橋上的壓力，傳遞到低音側與高音側的橋腳，在低音側方面由面板與低音樑支撐，在高音側方面則由面板與透過音柱連接的背板共同支撐（第102頁的圖）。

音柱對樂器的音色帶來非常大的影響，樂器是否能夠充分發揮其本身具備的能力，取決於音柱擺放的狀態。但為

了在樂器完成之後將其能力發揮到淋漓盡致，除了注意音柱的擺放之外，當然還得注意琴橋與琴頸的狀態、琴弦與各個零件的組合等綜合性的因素，我想這些應該毋需多言。

音柱的製作方式

雖然市面上也可以買到音柱的成品（尚未配合樂器調整長度的狀態），但我使用的音柱，從頭到尾都由自己製作（第104、105頁的照片〔製作音柱〕）。

首先，盡可能選擇年輪與纖維的紋路筆直的木材，以柴刀劈成四角棒狀。我之所以會選擇使用柴刀，是因為柴刀可以順著纖維的走向將木材劈開。

但必須注意的是，用柴刀劈木材時，左右邊的大小不能有太大的差異（盡可能左右對稱），否則切口就無法完全符合年輪與纖維的走向。如果左右大小相差太多，較小的那一半就會不敵較大的那一半，導致木材逐漸出現裂痕。

接著，再用刨刀將四個面刨平，刨成四角棒狀，刨製時盡可能順著年輪與纖維的走向。各個面之間的交界必須刨成直角，接著再將四角刨成八角、十六角、三十二角。木棒在這當中的每個階段，都必須比刨好的狀態粗0.2mm。最後再將木棒固定在「鑽床」這種旋轉加工機器上，在其中一邊的夾板（製作方式是以鑽子在木片上鑽出圓孔，再切割成兩個半圓）與木棒之間夾進砂紙，一邊旋轉一邊磨成規定的大小。

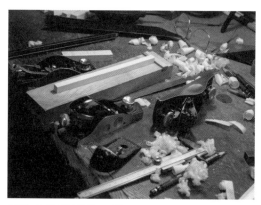

工作台與使用的工具
將音柱固定在刨製音柱的專用台座上（筆者製作），避免音柱移動。刨製時使用西式刨刀。

[製作音柱]

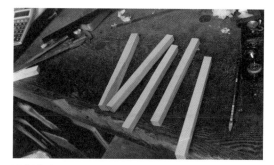

選擇年輪與纖維的紋路都盡可能筆直的木材（雲杉），以柴刀劈成四角棒狀。

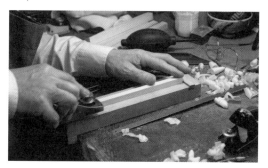

盡可能順著年輪與纖維的走向，用刨刀將四個面刨平，將木材刨成四角棒。

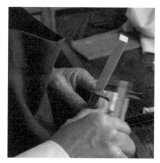

確認粗細。木棒必須比刨好的狀態粗0.2mm。各個面之間的交界必須刨成直角。

將四角刨成八角。

104

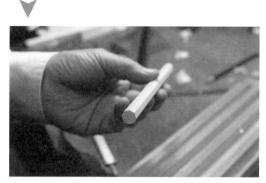

刨成八角的木棒。

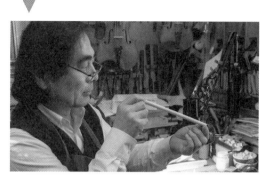

用肉眼確認要將哪一端固定在鑽床上。固定的部分會留下傷痕，無法當成音柱使用，因此不能用木紋較佳的那端固定。

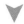

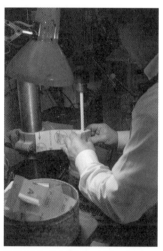

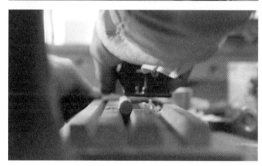

接著再依序刨成十六角、三十二角。每個階段都必須比刨好的狀態粗0.2mm。

將木棒磨成音柱粗細用的夾板。（大提琴用）

砂紙

將木棒固定在「鑽床」這種旋轉加工機器上，在其中一邊的夾板（製作方式是以鑽子在木片上鑽出圓孔，再切割成兩個半圓）與木棒之間夾進砂紙，一邊旋轉一邊磨成規定的大小。

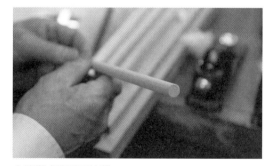

木棒變成接近圓柱狀。

◎音柱的粗細與接地面

音柱的粗細通常如第102頁的照片所示。小提琴的音柱直徑基本上為6mm，但不少小提琴使用的音柱都比6mm更粗，譬如6.2mm、6.5mm，有些甚至和中提琴一樣達到7mm。我也試過較粗的音柱，但音色聽起來比使用6mm的音柱悶，聲音不夠清澈，所以我還是用6mm的音柱。

然而，我也有過以下的經驗。我曾修過以色列愛樂樂團首席的史特拉底瓦里琴，這把琴送修的原因是面板出現裂痕，但我檢查後發現，當時擺放在小提琴內的音柱，狀態差到就像外行人置放的。這根音柱大約有7mm粗，擺放得歪斜，與面板、背板的接地面都充滿縫隙。即使把音柱調整到擺得垂直（之後會再介紹什麼樣的狀態算是垂直），音柱的接地面還是充滿空隙。這根音柱的狀態實在太差了，於是我試著換上另一根6mm粗、接地面密合的音柱，但試拉之後發現，把原本較粗的音柱調整到擺得垂直時，雖然接地面有空隙，音色還是比換上新音柱好，所以，最後我還是把原本那根較粗的音柱換回去。小提琴的主人非常開心，因為音色比修理之前好多了。

在此，讓我們稍微思考一下原因。琴弦的振動為琴橋帶來左右方向的振動，這股振動傳遞面板時，由於高音側在某種程動上被音柱「鎖住」，所以推測高音側的面板上下振動幅度較小，低音側的上下振動幅度較大。如果試著像撥奏一樣，以手指將低音大提琴的第四弦或第五弦拉緊、（手指不要離開琴弦）放鬆，就會發現無論是低音側還是高音側，f孔內側線的上下振動幅度都大得超乎想像（**照片2**）。這時如果仔細觀察面板的振動，就會發現高音側的橋腳下方幾乎沒有動。接著再一條一條地依序

照片2_琴弦的振動與面板的振動（低音大提琴）

試著拉緊、放鬆琴弦，就會發現無論是低音側還是高音側，f孔內側線的上下振動幅度都大得超乎想像。

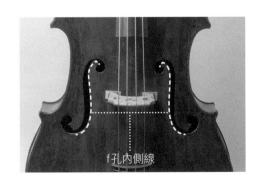

f孔內側線

往高音側撥弄琴弦，這時會發現f孔附近的振動愈來愈小，撥到第一弦時振動幾乎消失。或許因為小提琴在構造上比低音大提琴牢固，肉眼幾乎看不出這樣的變化。由此推測，說不定音柱以某個近乎是「點」的部分為支點接地，會比以整個面接地更容易使面板隨著琴弦的振動而振動。

但如果音柱的接地面只有局部接觸面板與背板，調整時容易以這個點為支點旋轉，難以進行微調，而且面板材質特別軟，內側接觸音柱的部分也容易凹下或出現傷痕，而且外側也會看見局部凸出，影響美觀。再者，我也試著為自己的樂器，以局部接地的方式放入較粗的音柱，但結果卻不盡理想。關於上述的史特拉底瓦里琴為什麼使用直徑較粗、接地面充滿空隙的音柱，反而音色較好，我還有許多不了解的地方，因此需要以更好的方法驗證。

◎音柱的位置與長度（鬆緊）

我會將音柱與琴橋的相對位置設定成如**圖1、2**所示。如果音柱豎立的位置比圖中更靠近琴橋，聲音的共鳴就會減少；如果比圖中更遠離琴橋，聲音則會聽起來變得空洞。

另一方面，一般立音柱時，多半會將音柱對準從橋腳接觸點向下延伸的線（**圖3**），多數人似乎都覺得將音柱立在稍微靠近低音側的位置，會讓低音變得更加響亮。但我會將音柱的外側對準橋腳外側的延伸線（**圖4**）。因為如果音柱立得更靠內側，音量會變小，音色也會變得黯淡。我曾使用同一把樂器比

圖1_ 音柱與琴橋的位置關係

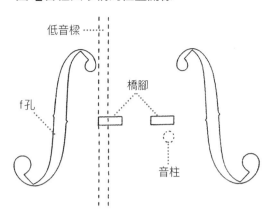

圖2_ 橋腳與音柱的距離

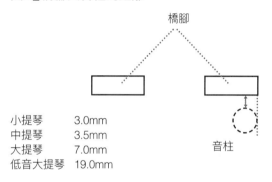

小提琴	3.0mm
中提琴	3.5mm
大提琴	7.0mm
低音大提琴	19.0mm

較這兩個位置的差異，也曾更換樂器進行多次嘗試，結果都是將音柱外側對準橋腳外側延伸線的位置音色較好。

樂器面板與背板之間的空間，通常愈往中心愈寬敞，我也針對每個位置恰到好處的長度（鬆緊度）進行比較。所謂恰到好處的長度似乎是一種模糊的感覺，但卻非常重要。放得太緊將減少聲音的殘響，放得太鬆又會使聲音變得空洞，兩者都會讓音色變得拖泥帶水。

有些我調整過的樂器因為狀態變差，被送到其他樂器行調整，最後卻因為狀態變得更差而被送回來我這裡。原因幾乎都是音柱被移動到比我擺放的位

置更內側的地方。如果將原本擺放得鬆緊適中的音柱往內側移動，就會使音柱站立不穩，甚至可能造成琴弦鬆弛、音柱傾倒。如果認為音柱應該放在內側比較好，至少應該換上長度適合那個位置的音柱。

　　樂器狀態變差時，首先該做的不是調整音柱，而是確認琴橋是否傾倒、是否彎曲變形、橋腳是否偏離原本的位置。這些都是調整音色時非常重要的因素，在琴橋的部分（參照第118頁）將會詳述。經我調整過的樂器再進行調整時，如果沒有其他問題，通常只要微調琴橋即可。

圖3_一般的音柱位置

比橋腳外側線更靠近低音側。

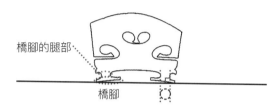

小提琴的琴橋與音柱。一般音柱的位置例子。

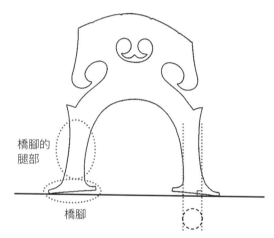

大提琴的琴橋與音柱。一般音柱的位置例子。

圖4_筆者的音柱位置

音柱外側對準橋腳外側線。

狀態不佳與保養 　　Vn Vla Vc Cb

〔例〕樂器的音柱狀態不佳（太鬆／
太緊／放歪／倒下／太粗／材
質不佳等等），無法發出好的
聲音。想要知道更換音柱的重
點。

◎恰到好處的鬆緊

　　將音柱擺放到鬆緊恰到好處時，音
柱傳遞到手上的感受很難用言語表達，
但可將以下用眼睛即能到觀察的現象當
成一個參考。

① 立音柱前，測量面板高音側f孔a點與
　b點的高低差（**圖5，照片3**）。剛做
　好的樂器高低差應該是零，兩個點等
　高。
② 放入音柱後會將f孔的a點抬高。
③ 如果在放好琴橋並裝上琴弦後，恢復
　成①的狀態，就是恰到好處的鬆緊。

　　即使最後音柱的長度只差0.05～
0.1mm，也會改變這個微妙的變化。而
且，從音色的變化，也能知道音柱擺放
的鬆緊度到底是不是恰到好處。

　　剛製作好的樂器，f孔的a點與b點
不會出現高低差的問題，多半都是面板
已經變形，才使這兩個點的高度不同。
當a點下陷時，不能強硬將音柱抬高。

　　濕度變化或樂器老化，會改變面板
與背板隆起的弧度，音柱的鬆緊也會因
此而改變。

圖5_面板f孔（高音側）

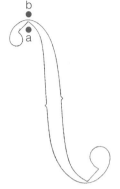

新樂器放入音柱之前，a
點與b點的落差是零。
放入音柱後會將a點抬高。

照片3_面板f孔（高音側）

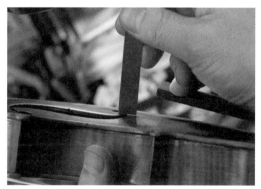

新樂器放入音柱後將a點抬高的狀態。從照片中可以
看到b點與尺之間有空隙。

當我以前調整過音柱的樂器在幾個月後、或幾年後再送回來調整時，也會出現音柱鬆緊度改變的狀況。可能只是調鬆琴弦音柱就會倒下（或變鬆），或是反過來變得比我當初放的時候更緊。面板與背板的隆起弧度在一年四季都可能產生變化，冬天因乾燥而較平坦，梅雨季時則因為濕度增加而變高。在哪個時間點立音柱、濕度管理做到什麼程度，都是要考量的問題（參照第97頁「濕度影響造成指板下陷的機制」）。

圖6_從兩個方向觀察音柱

a. 從尾孔側觀察音柱

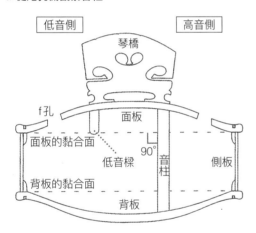

b. 從高音側的f孔觀察音柱

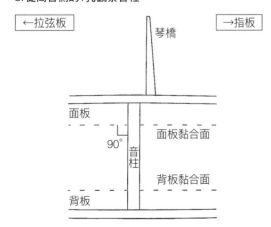

垂直立音柱

立音柱的重點如**圖6**的a、b所示，從這兩個方向觀察，音柱都應該與面板的黏合面呈直角。琴弦的張力透過琴橋傳遞到面板，而音柱的作用就是提供支撐張力的輔助，因此如果連音柱與背板的關係也一起考慮進去，其擺放的方向呈現垂直（直角）或許也是必然。實際上只要把歪掉的音柱調整成垂直，就能得到良好的結果。**圖6**的a方向是將尾鈕取下觀察，b方向則是從f孔側觀察。

大提琴與低音大提琴在立音柱時，樂器呈現面板朝上平放於工作台的狀態。這時必須注意的是背板的背面應該懸空。因為如果背板接觸工作台，就會支撐樂器全部或部分重量，使其呈現微微往內凹的狀態。我以前曾有過以為自己好不容易將低音大提琴的音柱擺放到鬆緊恰到好處的狀態，結果一把樂器抬起來，音柱就倒下的經驗。

平放樂器時，為了避免背板接觸工作台，必須將背板下緣與漩渦狀琴頭後側以木塊墊高。我在此時會使用水平儀，確保面板的黏合面在樂器平放時呈現水平狀態（**照片4**）。但也有不少樂器的面板黏合面已經不再是平面，這時至少要讓擺放琴橋與音柱的位置附近保持水平。接著再從f孔垂下一條懸掛重錘的繩子（**照片5**），立音柱時必須對準這條繩子，使其側面從兩個方向看都呈現垂直（**照片6**）。

使用水平儀立音柱的方法很麻煩，有些人或許會覺得不需要做到這個地步。我以前也在某種程度上只使用尺規，在目測範圍內決定音柱的長度、音

照片4_把樂器平放在工作台上（立音柱的準備）

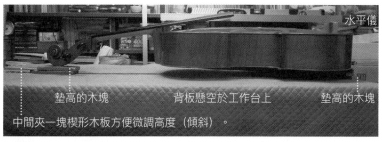

中間夾一塊楔形木板方便微調高度（傾斜）。

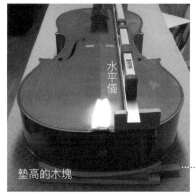

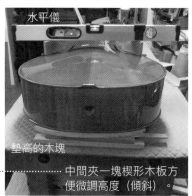

大提琴與低音大提琴平放在工作台上，背板懸空，使用水平儀在水平狀態下放入音柱。照片中的例子是大提琴。

照片5_從兩個方向確認音柱是否垂直擺放

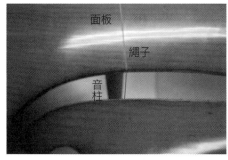

從f孔觀察音柱。垂下懸掛重錘的繩子，確認音柱是否平行於垂直線。

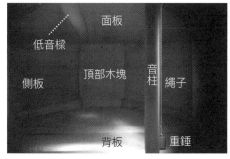

從尾孔觀察音柱（共鳴箱內部）。
確認音柱是否平行於懸掛重錘的垂直線。

柱與面板及背板的接地面，但我每次取出、放入音柱時，都會懷疑自己真的將音柱垂直放在正確的位置嗎？但只要有一條懸掛重錘的垂直線當成參考線，就不必一直在意自己有沒有放直，反而可以輕鬆將音柱放好。

至於小提琴、中提琴則是在手扶樂器的狀態下立音柱（**照片7**），所以無法使用水平儀。從尾孔觀察時，可以參考面板黏合面的線以及頂部木塊兩側的邊線。從f孔觀察時，我則使用自製的黑色三角尺做為參考（**照片8**），將音柱立得垂直且鬆緊剛好。最後再將樂器固定，使用水平儀確認，如果有必要就加以修正。

面板側的音柱位置如**圖1、2**（參照第107頁）所示。而實際立音柱時，則如**圖7**一般使用直尺之類的工具，測量

照片6_用音柱刀立音柱（示意圖）

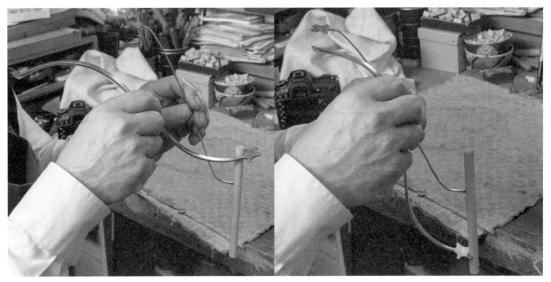

一手鉤著音柱，一手推、拉音柱面板側與背板側的部分移動音柱，將其垂直擺在規定的位置。實際的立音柱作業，是在共鳴箱內進行。照片中是大提琴的音柱。

音柱與f孔的距離，將其擺到設定位置。f孔的截面通常往內側傾斜，測量時必須將這點納入考量。

　　立音柱時最傷腦筋的就是平背（背板像維奧爾琴或吉他一樣平坦）低音大提琴中，面板隆起處下陷變形的樂器。這種樂器的音柱與面板、背板的接地面幾乎平行，所以立音柱成為一大難題。

　　面板與背板之間的空間通常中央部分最寬，愈往外側愈窄。由於落差很大，所以可將較長的音柱配合接地面一點一點地削短，慢慢移動到規定的位置。但面板與背板平行或是接近平行的樂器就沒有這樣的空間落差，只要將音柱的接地面稍微削短那麼一點點，就會導致音柱因為長度不足而擺放得太鬆。所以需要更換好幾根音柱，才能勉強將音柱鬆緊恰到好處、接地面密合沒有縫隙地擺放到既定位置。

　　我為了將音柱放進這樣的樂器裡，

照片7_手扶樂器立音柱

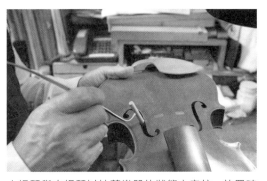

小提琴與中提琴以扶著樂器的狀態立音柱。放置時用音柱刀鉤著音柱，從f孔放入。

照片8_從f孔確認音柱角度

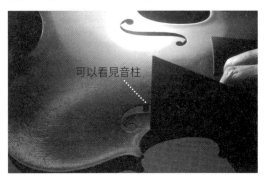

可以看見音柱

使用黑色三角尺（筆者自製）確認音柱是否垂直擺放。

製作了如**照片9**一般，將面板從內側抬高的裝置（起重器）。立音柱時，先將這個裝置從低音側的f孔放入，擺在離音柱稍遠的地方。這個裝置能將面板抬高數毫米，使空間稍微變得寬敞一點，如此一來，就能輕輕鬆鬆將音柱立得鬆緊恰到好處。

　　反之，面板與背板大幅隆起、落差較大的樂器，若只利用敲打的方式調整音柱，很容易使音柱往內側移動，偏離原本的位置，因此必須注意。這時候可以在音柱與面板、背板的接地面，塗上松香或是以粉筆塗畫止滑。

圖7_測量f孔到音柱的距離

參考直尺的刻度，
將音柱移動到設定的位置。

照片9_將面板抬高的起重器

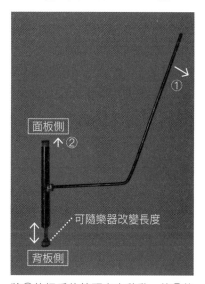

將①的把手往箭頭方向移動，使②的棒子抬高（筆者製作）。
即使是背板平坦、面板變形，使得音柱與面板、背板的接地面幾乎平行的低音大提琴，也能輕鬆立音柱。

◎音柱的微調

決定面板側的音柱位置，將音柱以恰到好處的鬆緊度垂直擺放之後，接著就是裝上琴弦，並將琴橋擺放在正確的位置。關於琴橋的正確位置以及琴橋是否傾斜，將在琴橋的部分（參照第118頁）進行說明。

首先，確認琴橋與音柱的距離是否符合設定（照片10）。如果尺寸稍微有一點偏差，但琴橋又沒有偏離正確位置，就必須移動音柱。接下來，是音柱的微調。微調顧名思義，並不會大幅度移動音柱。因為如果在這時將音柱大幅度移動，前面將音柱放置到鬆緊恰到好處的辛勞，就全都白費工夫，反而無法得到滿意的結果。

由於面板側的音柱已經放在符合設定的位置，所以微調時不要觸碰到，只要以音柱刀稍微輕敲背板側即可。我想這個動作，算是邊聽聲音，邊肉眼確認垂直擺放的音柱是否歪掉，並對其進行修正。

首先，在尚未微調的狀態下拉奏樂器。因為我不會演奏曲子，所以利用第一把位就能拉出的簡單音階來聽各琴弦的聲音。我主要聽的是琴音共鳴（殘響與泛音）與觸弦反應（response，琴弓碰到琴弦時的反應）。

接著，再從低音側的f孔，以音柱刀或音柱鎚（參照彩頁第14頁照片）從左邊或右邊（指板方向或拉弦板方向）輕敲音柱。敲擊力道必須非常輕，只能讓音柱微幅移動，不能讓音柱的移動範圍大到肉眼可見的程度。接著再聽看看琴音共鳴、觸弦反應是否改變。把注意力擺在四條弦或五條弦當中，觸弦反應最差的琴弦，較容易判斷觸弦反應的好壞。

如果琴音共鳴、觸弦反應都有變好，就再一次往同樣的方向輕敲音柱。如果變差，則將其敲回相反方向，並確認琴音是否恢復。如果琴音恢復，就再一次往同一個方向輕敲，比較琴音。

照片10_確認橋腳與音柱的距離

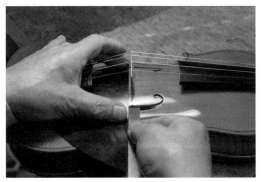

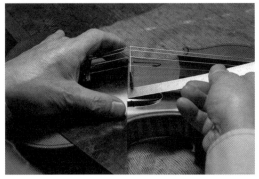

在裝上琴弦、放上音柱之後，使用直尺與黑色三角尺，測量琴橋與音柱的距離是否符合設定。
上方的照片中的直尺從f孔伸入碰到音柱。下方的照片以左手固定三角尺，用右手的直尺測量琴橋與音柱的距離。

找出聲音最好的位置之後，為了保險起見，接下來要輕碰音柱確認（不能輕敲）。各位或許不覺得輕碰音柱會導致音柱移動，但輕碰確實會改變聲音。輕碰音柱時也和輕敲時的程序一樣，反覆從左右輕碰，找出最佳位置。

判斷觸弦反應的好壞時，除了聆聽發出的聲音之外，拉弓時琴弓傳遞到右手的感觸與反應的變化也很重要。若是觸弦反應良好，即使以琴弓輕巧、快速地拉奏，琴弦也會立即跟上琴弓的動作。

左右的直角方向（樂器的中央側或外側），理論上也必須進行微調，但根據我至今為止的經驗，找到左右的最佳位置之後，即使微調直角部分，音色也不會變得更好，因此，基本上直角方向就維持原狀。或許是因為直角方向會影響音柱鬆緊程度的微妙變化吧。總之音柱的微調到此結束。

最後再一次用尺規確認琴橋有沒有歪掉、橋腳的位置有沒有偏離。尤其必須以量尺測量左右f孔與橋腳的距離是否相等（**照片11**）。即使看起來沒有偏離，也請輕敲左邊或右邊的橋腳（小提琴、中提琴直接以量尺敲，大提琴、低音大提琴用小槌子敲），將琴橋敲到最佳位置。

照片11_ 確認橋腳的位置

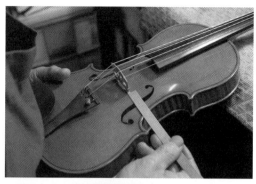

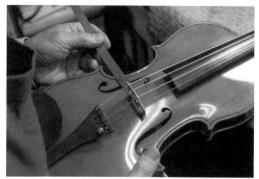

用量尺測量左右f孔
與橋腳的距離是否相等。

◎即使輕碰音柱也會改變音色

這種微妙的琴音變化以及傳達到手上的感觸，很難透過他人演奏的琴音判斷。所以我一定會親自試奏。只有在我認為這個聲音可以的時候，才會把樂器交給演奏者。

即使輕碰音柱也會改變音色，所以用量尺靠著音柱，測量音柱與琴橋的距離以及與f孔的距離時，音色也會改變。因此測量結束之後，請從相反方向同樣輕碰音柱，邊聽聲音變化邊進行調整。但測量f孔與音柱的距離後，其相反方向的低音樑會在輕碰時造成妨礙（參照第110頁**圖6**的a），所以我會使用照片12中的L形彎曲金屬棒。

即使上述輕微的觸碰，都會改變聲音，所以，樂器中擺放防止乾燥的管狀器具，更不用說了。請選擇不會碰到音柱的款式。以前曾有人說過，可以從樂器的f孔中放入乾燥的米，搖晃樂器讓米吸附樂器中的灰塵。千萬不要這麼做。

年輕的時候即使花一整天的時間調整音柱，最後也覺得調整好了，還是會在隔天試奏時發現自己不喜歡這個音色，這樣的事情總是一再發生。當時樂器的反應不如預期，讓我相當苦惱，但是現在如果只是音柱的微調，只要十五分鐘就很夠了。不過在微調之前的階段，多花好幾倍的時間配合樂器將音柱以恰到好處的鬆緊度放在所定位置，就很重要。只要這個步驟做得確實，最後只要稍微調整即可。不過話雖如此，最後的微調程序，確實也會大幅影響結果。

我常在音柱上看到充滿以音柱刀或音柱鎚敲擊的痕跡、面板與背板接觸音柱的部分凹陷，或出現裂痕的樂器。以這種方式對待音柱實在稱不上調整，大概只有無法分辨音色好壞的人，才做得出這種令人覺得遺憾的事情吧。大幅度移動音柱時必須拆下琴弦，否則至少也應該將琴弦鬆開。在音柱上隨便亂敲一通，希望在偶然間將其敲進恰到好處的位置，這個機率就連萬分之一也達不到。

我曾聽說音柱會在演奏樂器時移動到恰到好處的位置，這種事情不科學，不太可能發生。因為在演奏時移動的音柱，想必放得非常鬆，不久之後就會倒下。

音柱對聲音造成的影響，取決於音柱擺放的位置、鬆緊度、擺放的狀態（是否垂直）。只要音柱與接下來介紹的琴橋配合得絲絲入扣，就能讓樂器發揮其所具備的潛能。低音到高音自然能夠取得良好的平衡，觸弦反應也呈現恰到好處的狀態。

照片12_L形彎曲金屬棒

微調音柱用的L形棒。
上：低音大提琴用
下：小提琴、中提琴、大提琴用

>>>Topic │ 音柱的年輪方向　Vn Vla Vc Cb

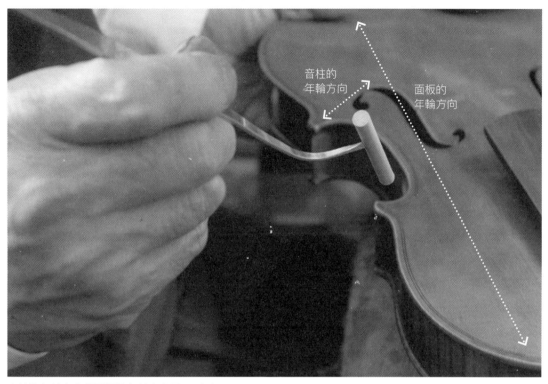

面板的
年輪方向

音柱的
年輪方向

音柱的年輪方向與面板的年輪方向呈90度交叉。

音柱橫切面的年輪方向，通常與面板的年輪方向呈九十度交叉。很偶爾也會看到與面板年輪平行的音柱，但幾乎都是做工粗糙、調整隨便所造成的，並非有意為之。

我沒有嘗試過年輪與面板平行的音柱，所以無法說得斬釘截鐵，而我也對兩者的聲音差別有多大，抱持著疑問。如果硬要說，年輪的縱向（顏色看起來比早材深，質地也較硬的晚材參照第158頁）聲音（振動）傳達速度較快，強度也較大，因此將面板與音柱的年輪交叉或許效率較好。削製音柱的橫切面時，多半以圖中a的方向削製，因為若

以b的方向削製，木材較a的方向容易裂開，在取出、放入以及調整音柱時都有裂開的風險。我想這或許也是將音柱的年輪交叉擺放的原因。

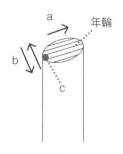

音柱橫切面的削製方向
a與年輪同方向，若削製時與a反方向，或是往低的方向削，端點的c邊容易缺損，因此只有這裡以b方向削製。

琴橋

英 bridge ／德 Steg ／義 ponticello ／法 chevalet

琴橋的材質、形狀與狀態，全都會對「聲音」產生影響。
與音柱一樣，都是決定一把樂器所具備的能力
能夠發揮多少的重要零件。

小提琴／中提琴／大提琴／
低音大提琴的琴橋

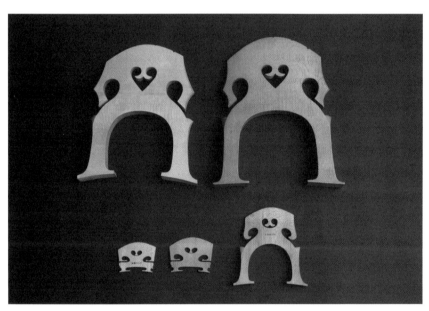

琴橋（材質：楓木）

上層：由右到左，
低音大提琴 5 弦用、
低音大提琴 4 弦用。

下層：由右到左
大提琴用、
中提琴用、
小提琴用，

全都由筆者製作。

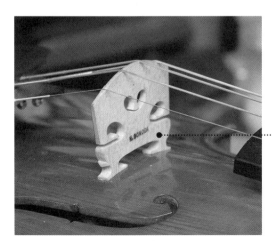

琴橋 Check!

「材質」、「厚度」、「高度」、「開
孔的大小」、「擺放的位置」、「有
沒有彎曲變形」等等。

材質　Vn Vla Vc Cb

琴橋與背板、琴頸同樣使用楓木製作。但雖然都是楓木，琴橋使用的木材表面，沒有俗稱「虎斑紋」的木紋。

我想，琴橋之所以會使用沒有虎斑紋的木材，多半是為了加工容易。如果纖維的方向高高低低，琴橋的細部加工處容易裂開，端點也容易缺損。且就外觀來說，由於大家已經看習慣沒有虎斑紋的琴橋，如果出現了虎斑紋，或許也會覺得有點奇怪吧。

同樣都是楓木，也有各種不同的質地，有的堅硬，有的柔軟。年輪幅度寬、質地柔軟的楓木，並不適合製作琴橋。因為這種琴橋會使聲音變得柔弱，而且也容易變形。琴橋製造商有時似乎會將楓木染上藥劑，使其改變質地。

大提琴的琴橋（部分放大）。
使用沒有虎斑紋的楓木。

有虎斑紋的楓木。用於背板、側板與琴頸。

設計與結構　Vn Vla Vc Cb

琴橋放置在琴弦與面板之間，橋腳底部與面板之間雖然靠著琴漆貼合，卻沒有用琴膠固定。琴橋比其他部位更能將琴弦的振動傳遞到面板，但同時也會傳遞琴弦跨在其上的壓力。琴橋的材質、厚度、高度、開孔的大小、擺放的位置、有沒有彎曲變形等狀態，全部都會影響音色，和音柱一樣，都是決定一把樂器原具備的能力能發揮到多大程度的重要零件。

琴橋的半成品由專業的製造商製作、販賣，但我除了小提琴的分數琴之外，從小提琴到低音大提琴，都從切割木材開始自製。

◎琴橋的木材裁切

製作琴橋時，首先，沿著**圖1**中的木紋方向裁切木材。琴橋下方的橋腳部分，取木材外側接近樹皮的部分。

琴橋表面顏色較周圍深、與年輪呈直角方向的線條與斑點（**照片1**），稱為髓線。觀察橫切面，就能看見許多條從木材的中心往外側延伸的細線（**圖1**）。

一個個細胞排列形成髓線。髓線與周圍的纖維相比，似乎稍硬一點。若從木材的橫切面（琴橋的橫切面）觀察，放射組織呈現筆直；從徑切面（琴橋的表面）觀察，幅度盡可能寬廣，就是適合製作琴橋的木材。

若木材的裁切面呈平面，且與髓線平行，則表面會出現細長的纖維。若髓線彎曲、裁切線相對於髓線呈斜向，裁切面就會出現斑點（**照片1**）。

此外，若從琴橋的上方與下方觀察，纖維走向最好皆與琴橋表面平行（**圖2**）。所謂的「最好」，指的是在樹木的成長過程中，纖維多少會有點扭曲，即使橋腳部分的纖維走向與琴橋表面平行，到了上端，纖維方向還是會錯開。大提琴或低音大提琴的琴橋較大，錯開狀況將更加明顯。雖然原則上盡量選擇錯開程度較少的木材，但由於木材是自然產物，很難盡如人願。

琴橋放置在琴弦與面板之間，支撐琴弦的壓力。如果琴橋往指板側或拉弦版側傾斜，就會像**照片2**那樣彎曲變形。即使琴橋表面削製成平面狀態、琴橋也沒有傾斜，但有些髓線的走向，卻還是會讓琴橋光是裝上琴弦就彎曲變形。

圖1_樹木的結構 髓線

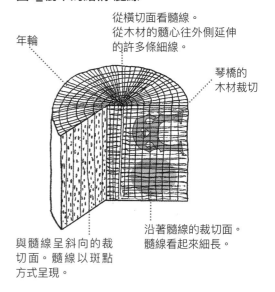

年輪

從橫切面看髓線。
從木材的髓心往外側延伸的許多條細線。

琴橋的木材裁切

與髓線呈斜向的裁切面。髓線以斑點方式呈現。

沿著髓線的裁切面。髓線看起來細長。

照片1_平面切割的木材表面的髓線

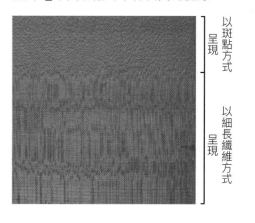

以斑點方式呈現

以細長纖維方式呈現

圖2_較理想的纖維走向

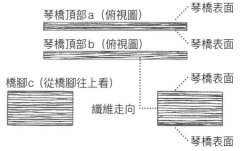

琴橋頂部a（俯視圖）　琴橋表面

琴橋頂部b（俯視圖）　琴橋表面

橋腳c（從橋腳往上看）　琴橋表面

纖維走向　琴橋表面

最理想的狀況是琴橋頂部a的纖維走向，與腳部c的纖維走向一致，但大提琴與低音大提琴很難找到這種沒有扭曲的木材。
在絕大多數的情況下，若選擇橋腳的纖維走向呈現c狀態的琴橋，頂部的纖維走向就會扭曲錯開，呈現b的狀態。

　　我採取的對策是，把髓線呈現長形纖維的那面（**照片3**）朝向拉弦版側（前提是琴橋相對於面板黏合面呈現直角）。如此一來，琴橋就能確實承受琴弦壓力，不容易彎曲。

　　反之，也有人將髓線呈現長形纖維的那面朝向指板側。這或許也是一種對抗手段，使琴橋較不容易往指板方向傾斜。

　　如果再進一步考察，琴弦震動時，琴橋接觸琴弦的部分會被拉往指板方

照片2_變形的琴橋

琴橋支撐琴弦的壓力，如果對往指板側或拉弦版側傾斜的琴橋置之不理，琴橋就會變形。

照片3_考慮髓線性質的琴橋方向

指板側
面對出現斑點的方向（中央凸出，往兩邊彎曲）。

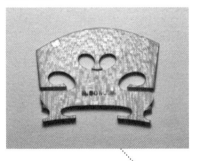

拉弦版側
面對細長纖維出現的方向（沿著髓線修整成平面）。

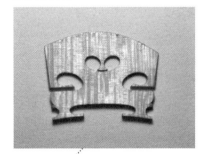

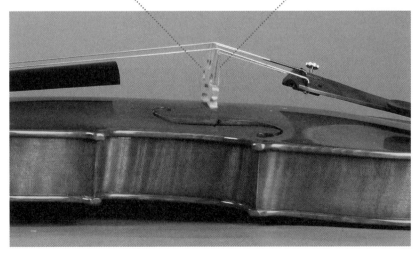

確實承受琴弦的壓力，而且不容易彎曲。

向，儘管幅度微乎其微，但我曾思考過，當琴橋配合琴弦前後振動時，髓線的方向否會對琴音造成影響？但這點還需要驗證。

◎大提琴與低音大提琴的琴橋木材裁切

小提琴與中提琴的琴橋沒有那麼高，所以能夠在其高度範圍內選擇髓線筆直的木材；但大提琴與低音大提琴就非常困難。髓線的走向就像扭曲的木材一樣，多數情況下都不是整齊的幾何紋路，而是呈現彎彎曲曲的狀態。

我以前採取的方法是，先沿著彎曲的髓線裁切琴橋的木材，之後再加熱，將髓線的方向拉直，把拉直的琴橋安放在樂器上。這個方法雖然一開始完全不會有問題，但經年累月下來，琴橋就會逐漸彎回原本彎曲的形狀。琴橋因為隨時承受壓力，因此還是無法抵抗木材自然形成的性質。

現在，我會以下列方式裁切琴橋的木材。

①基本上選擇髓線較少彎曲的木材。
②將髓線彎曲的那一面朝向拉弦版板側。
③如果把拉弦板側的面削製成平面，裝上琴弦之後，琴橋就會往拉弦板側彎曲。為了讓琴橋即使彎曲也能稍微彎向指板側，因此，與髓線彎曲的反方向部分，會削製地較圓一些。

如果小提琴與中提琴無論如何都只能使用髓線彎曲的木材，也可以使用上述的修正方式。

裝上琴弦的琴橋最重要的是，既不能往指板側傾倒，也不能往拉弦板側傾倒。琴弦的壓力前後平均地落在接觸面板的橋腳背面。這時候，如果琴橋拉弦板側的那一面產生彎曲，下方支撐琴橋的頂端部分就有了位移的空間。如此一來，將無法有效率地支撐琴弦的壓力。琴橋往指板側彎曲時，也是同樣的道理。

◎琴橋的腳距

琴弦落在琴橋上的壓力，在低音側，透過橋腳傳遞到面板與低音樑，由面板與低音樑支撐；在高音側，傳遞到面板以及透過音柱連接的背板，由面板與背板共同支撐。

一般而言，在多數情況下，音柱與低音樑都裝在橋腳內側，兩者的距離比腳距稍窄，但如同我在「音柱的位置與長度（鬆緊）」的部分提過的（參照第107頁），音柱的外側與橋腳的外側線一致，會比擺放在橋腳內側更能得到良好的音色；我也認為，低音樑的外側最好也與橋腳外側的位置相同（**圖3**）。而且，音柱與低音樑的外側對準橋腳外側，就力學角度而言，也遠比裝在橋腳內側更能穩定支撐。

我也常看到低音側f孔內側線較f孔外側線下陷的樂器，尤其低音大提琴更是常見。我想，除了面板與低音樑的支撐力道不足之外，低音樑組裝在橋腳內側，也有很大的影響。

音柱對琴音的影響，可以透過改變擺放的位置進行比較，但因為低音樑已經黏合固定，就沒有那麼容易比較差異。我在修理調整時，如果必須在不更換低音樑的情況下更換琴橋，我會盡量讓橋腳外側對準低音樑的外側線。話雖如此，幾乎所有的低音樑都組裝在相當內側的位置，因此調整效果總是不盡理想。

我也無法選用腳距極端狹窄的琴橋，在妥協之下，只能盡量選擇稍微窄一點的，即使如此，我也覺得音色變好了。不過，我在進行這樣的調整時，也

圖3_琴橋、音柱與低音量的相對位置

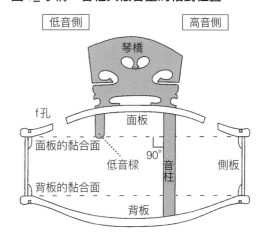

橋腳的外側線與音柱的外側線一致。
橋腳的外側與低音樑的外側位置相同。

一併調整了音柱，因此，音色變好，並非改變低音樑與橋腳的相對位置這項單一因素帶來的結果。究竟低音樑與橋腳的相對位置會對音色帶來多少影響，還需要進一步驗證。

有些樂器左右f孔的上方圓孔的間隔，比標準的琴橋腳距要窄，這種樂器在裝上低音樑之後，低音樑可能會在圓孔下方裸露。這種時候，盡可能在不影響強度的情況下，將裸露的部分削除。這麼做的結果，會比把低音樑裝在內側更好。

◎橋腳的位置

　　讓琴橋的兩隻腳同時接地，且橋腳底部緊密貼合面板，是一件非常重要的事情。橋腳如果懸空、或是接地面出現空隙，就無法支撐琴弦壓力並充分傳達振動。

　　基本上，琴橋上下方向的位置與琴頸的長度成比例（位在兩f孔內側刻痕連線上），左右方向則擺放在與兩f孔等距的位置（**圖4**）。面板的接合處（**照片4**以垂直方向為中心接合左右兩塊琴板），通常是面板的中線，這條中線與兩f孔內側刻痕連線成直角。如果接合處不在中央，則參考面板上半部及下半部各自最寬處的中點連線，或面板下半部左右兩琴角連線的平行線，來決定琴橋的下方邊線。但無論參考哪一條線，都幾乎無法使面板的外緣線呈現左右完全對稱的形狀，因此這個方法尚不完善⋯⋯。f孔的內側刻痕，通常會對準橋腳厚度靠拉弦板側三分之一至二分之一的位置。（參照第85頁**圖14**）

◎樂器狀態不佳時的橋腳位置

　　琴橋左右方向的位置與兩邊f孔的內側線等距，是琴橋的最佳位置（**圖4**）。把琴橋放在這個位置上，能使樂器發出最美的音色。因此，如果指板與琴頸組裝的方向歪掉，就不能把琴橋放在指板的正面（因為這麼做會使琴橋往指板歪掉的方向偏移）。

　　如果指板的方向偏得嚴重，把琴橋放在正確的位置，可能會使第一弦或第四弦跨在指板邊緣，導致按弦困難，這時為了妥協，只好稍微將琴橋往左或

圖4_琴橋的基本位置

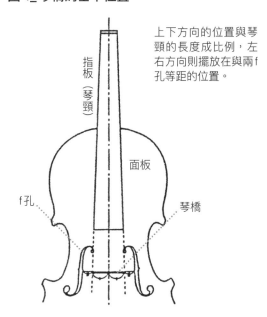

上下方向的位置與琴頸的長度成比例，左右方向則擺放在與兩f孔等距的位置。

指板（琴頸）

面板

f孔

琴橋

照片4_面板的接合處

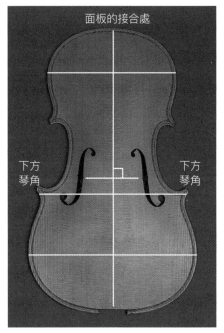

面板的接合處

下方琴角

下方琴角

面板的接合處通常是面板的中線，與兩f孔內側刻痕連線呈直角。

右移動，但最好的方式還是重新組裝琴頸。

有些樂器的面板在琴橋擺放的位置會出現變形（多數是低音大提琴），這種情況，可透過改變左右橋腳的長度來因應。調整時，測量面板變形的程度，將下陷處的橋腳加長（參照第89頁**圖19**）。

不同樂器的面板，在擺放琴橋的位置會出現不同的形狀，我常看到不少古琴的面板上，琴橋留下的凹凸痕跡。

因此，如果琴橋擺放的位置稍微有點偏離原位，橋腳就無法與面板密合，因此請以4B左右的柔軟鉛筆，在面板上擺放琴橋的位置（拉弦板側的線）做上記號，再擺放琴橋（**照片5**），好讓橋腳底部貼合面板。做記號時，小心不要傷到琴漆。再強調一次，琴橋的位置基本上應該與面板接合線呈直角，並與兩邊f孔的內側線等距。

◎橋腳定位時的注意事項

橋腳最下方的部分，最後會因為微幅刨削，或以砂紙打磨，而少掉約0.1mm的厚度。因此，我會將粗胚做得比成品還要厚0.1mm左右（**照片6**）。至於腳距，除了參考各個樂器的標準腳距（第126頁**圖5**）之外，也會考慮樂器大小、低音樑的位置等，在琴橋的設計階段決定。左右腳分別的寬度（同**圖5**）會先決定好。

照片5_ 在橋腳的位置做記號

以4B左右的柔軟鉛筆，小心地在不傷害琴漆的情況下，在面板靠琴橋的位置（拉弦板側的線）做記號，再擺放琴橋。照片中是大提琴。

照片6_ 橋腳最下方的厚度／腳距

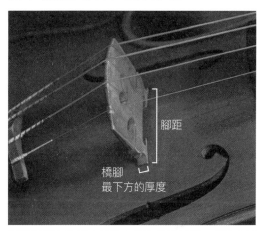

腳距

橋腳
最下方的厚度

橋腳最下方的厚度最後會因為微幅刨削，或以砂紙打磨而少掉約0.1，因此我會先將粗胚削製地比成品還要厚0.1mm左右。

圖5_琴橋各部分的厚度與寬度（單位mm）　　　　　　　　　　　　　※都是標準尺寸

■大提琴［比利時式］

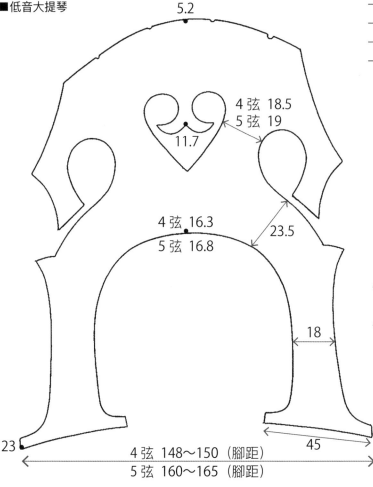

■小提琴/中提琴

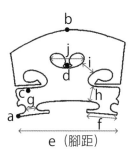

● 記號是厚度
⟷ 是寬度

■低音大提琴

	小提琴	中提琴
a	4.4	4.9
b	1.4	1.5
c	3.7	4.1
d	3.0	3.3
e	41～42	45～50
f	12.7	14.5
g	4.4	4.9
h	6.2	7.0
i	5.6	7.4
j	14.8	16.2

※即使是全尺寸小提琴，若左右f孔的
　間隔較窄，也不得不將腳距（e）縮
　小到40mm。
※其他樂器也同樣有可能無法符合標
　示的尺寸。

126

更換琴橋時，我會先參考原本使用的琴橋，粗略削製新橋腳與面板的接地面的曲線。至於新的小提琴與中提琴，我則會先使用橋腳可動式琴橋，來測量面板的弧度，再配合這個弧度做粗削。兩隻橋腳靠中央的部分會多保留一點，絕對不要削過頭。

接下來，再邊修飾橋腳，邊將琴橋放在面板上大致定位。這時我會用尺靠著琴橋，確保拉弦板側的橋面與面板的黏合面呈九十度。這時必須注意避免指板側的面超過九十度、琴橋往拉弦板側傾斜。如果可以預測裝上琴弦之後，琴橋會往拉弦板側彎曲，我也會讓指板側稍微傾斜。尤其是低音大提琴，若想縮短弦長，不僅橋腳的位置會往指板側提升，琴橋的頂端也會朝指板側傾斜5～10mm。

最後我會使用快遞收據用的複寫紙（已經使用過、寫上地址之類的也可以），幫助橋腳正式定位。

〔橋腳正式定位〕
① 將橋腳放在所定位置。
② 把其中一邊的橋腳稍微抬高，在橋腳與面板之間插入一張複寫紙（沾著碳粉的那一面朝著橋腳），再把抬高的橋腳放回去（**照片8-a**）。
③ 在手稍微將琴橋往面板方向壓的狀態下抽出複寫紙（**照片8-b**）。（捏著沒有塗上碳粉的白紙部分，比較不容易弄髒手。）
④ 一邊的橋腳也以同樣方式操作。
⑤ 橋腳底部一點一點地刮下過多碳粉處，使其均勻沾滿碳粉，就代表定位完成。

照片7_可動式橋腳（木製）

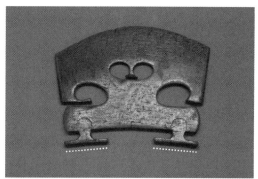

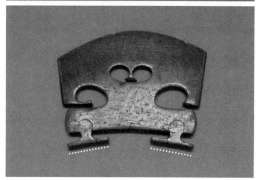

可配合面板弧度自由改變橋腳的角度。新的小提琴或中提琴，可用這種橋腳測量弧度，再配合弧度粗削。

這時，必須特別注意兩隻橋腳同時接觸面板時的狀況。當手放開琴橋，琴橋不再受力之後，也必須經常透過目視，確認是否有空隙。此外，如果抽出複寫紙的手法不對，可能不應該附著碳粉的橋腳某處沾附著碳粉，需要別留意。

使用複寫紙的優點是，不只橋腳的接地面四周，就連從外側看不到的內側（橋腳底面中央的部分），也能確認是否密合。這種方式，對於橋腳接地面凹凸不平的古琴面板、大提琴與低音大提琴等橋腳較厚的琴橋，也能發揮作用。

最後，再修飾一開始設定的橋腳兩端（最外側的部分）即可。如果一開始就削製這兩端，可能會導致橋腳最下面的部分愈削愈薄，橋腳也會變短。

照片 8_使用複寫紙幫助橋腳定位

抬高一邊的橋腳，在橋腳與面板之間插入複寫紙。

在手稍微將琴橋往面板方向壓的狀態下，抽出複寫紙。

◎大提琴與低音大提琴的橋腳定位

大提琴與低音大提琴在裝上琴弦之後，其壓力會讓橋腳間距增加1mm左右，使橋腳兩端微微抬高一點點。考量到這個加寬的量，安裝橋腳之前，得先裝上將橋腳間距擴大的工具。雖然市面上也能買得到這樣的專用工具，但我使用的依然是用腮托螺絲製成的自製工具（**照片9**）。我自製的工具不僅遠比市售的工具輕，而且即使裝上工具的琴橋倒在面板上，也不會傷害面板。

但即便以這樣的方式將加寬的橋腳定位完成，隨著時間經過（以年為單位），長期承受琴弦壓力的橋腳，還是會再逐漸外擴，導致橋腳的兩端逐漸懸空。我以前遇到這種狀況時，會重新修整橋腳再次定位，但隨著修整次數增加，橋腳內側將變得愈來愈薄，最後兩腳的整體寬度，將比當初設定的尺寸還要再寬2mm、甚至3mm左右。關於解決方式，會在「修正琴橋彎曲變形的方法（參照第132頁）」說明。

◎琴橋各部位的尺寸

琴橋的厚度、開孔的大小、孔與孔的間隔等等，將對樂器發出的音色帶來相當大的影響。販賣半成品的琴橋製造商，會提供保留削製餘地的商品。但有時也會發生，希望尺寸再大一點的部位尺寸不足的情況。幾年前，某個知名製造商，將他們長年販賣的小提琴琴橋設計進行改良，並且直接拿給我看。我自己的琴橋從裁切木材開始製作，因此看到那個改良品時，想說他們終於發現了尺寸上的問題。除此之外，我也常看到

照片9_擴大橋腳間距的工具

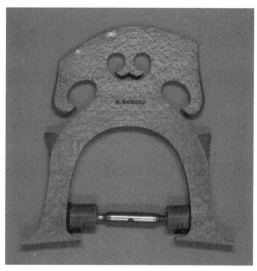

使用小提琴、中提琴的腮托螺絲製作。即使倒下也不會傷害面板。筆者製作。

尺寸令人擔心的琴橋。

我所製作的琴橋，從小、中、大提琴至低音大提琴都根據**圖5**（參照第126頁）各部位的尺寸削製，但我也無法斷言，所有尺寸都精密契合，其中也有一些部位的尺寸只根據外觀判斷，所以未來應該進行更進一步的探究。此外，譬如大提琴的琴橋有法式與比利時式的差別，其尺寸也必須配合設計進行調整。

從橋腳到相當於腰部的部分，無論是指板側還是拉弦板側，我都會修整成平面。而小提琴、中提琴的腰部到頂部的拉弦板側，則盡量選擇髓線筆直的材料，並同樣修整成平面。但如果髓線彎曲，則如同「琴橋的木材裁切」（參照

第120頁）所述，從小提琴到低音大提琴的拉弦板側都應製成曲面。

琴橋的上緣雖然呈現中央高兩側低的弧形，但整體厚度應該相同。如果指板側的橋面也和拉弦板側一樣修整成平面，上緣的厚度理所當然會變成兩側比中央厚（**照片10**）。因此，為了保持上緣厚度相同，愈往兩側削掉的量應該愈多。但這時候不能削到兩側的腰部以下。

從上方看指板側的橋面，應該呈現中央凸出、往兩邊彎曲的狀態。同樣從側面看琴橋上下方向的橋面，則應該呈現兩邊幾乎筆直的狀態。中央附近則稍微彎曲。

上述兩邊的狀態與中央附近的彎曲程度，非常重要。有時會看到只有頂部較薄，下方一下子變厚的琴橋。這種琴橋會壓低音量，類似裝上弱音器的效果。

◎一次削去一點點，聽聲音比較

將琴橋的各部分一次削去一點點，聆聽聲音進行比較的作業，需要集中精神、謹慎小心。在多數情況下，每削去一個部分，就必須將琴弦鬆開再重新繃上，並重新將琴橋擺正在原本的位置，因此需要耗掉非常多的時間。一點一點地削製孔洞或其他部分時，琴音水準可能會在削到某個程度時突然下滑，但有時又會在修整其他部分後恢復原狀。

找出整體的最佳平衡，不可能一次到位，是非常辛苦的作業。此外**圖5**（參照第126頁）數值表雖然不盡完善，但姑且也能當成參考。

照片10　削製琴橋指板側時的重點

從正上方看琴橋的指板側，呈現中央凸出，往兩邊彎曲的狀態。

兩邊的縱線幾乎筆直。
中央附近的縱線稍微彎曲。
橫線彎曲。

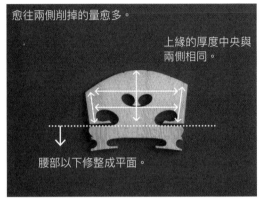

愈往兩側削掉的量愈多。

上緣的厚度中央與兩側相同。

腰部以下修整成平面。

小提琴的琴橋

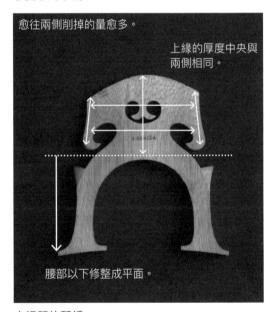

愈往兩側削掉的量愈多。

上緣的厚度中央與兩側相同。

腰部以下修整成平面。

大提琴的琴橋

◎微調橋腳位置

先將琴橋依照「橋腳的位置」（參照第124頁）所做的記號擺放，接著再根據琴橋的位置立音柱。調整琴橋的傾斜之後，我會再度邊發出聲音，邊檢查橋腳的位置是否微幅偏移。琴橋與音柱的相對位置有沒有跑掉、有沒有與兩邊的f孔等距、是否擺在相當於中線的面板接合處（左右兩塊琴板接合的線）垂直的線上等等，都是非常重要的考量因素。

小提琴與中提琴的琴橋與音柱的距離，可以使用直尺與黑色的三角尺測量，大提琴與低音大提琴則可以使用兩把直尺測量。

小提琴與中提琴的橋腳左右方向微調作業（調整到與兩邊的f孔等距），可以使用量尺輕推；大提琴與低音大提琴，則必須使用小槌子敲打。微調的移動量極少，即使以量尺測量也無法分辨的距離，但發出的聲音卻會出現變化。

我會使用自製的PVC板三角尺，測量琴橋拉弦板側的橋腳連線是否與接合處垂直（**照片11**）。這時最重要的，就是左右橋腳必須呈一直線。

如果裝上琴弦時，兩隻橋腳踩在同一條線上，裝上琴弦後卻左右錯開，音色就會變差。這時只要輕敲橋腳的外側或偏內側的部分，使兩隻腳對齊，就能改善音色。尤其大提琴與低音大提琴的橋腳較長，更容易發生錯開的狀況，因此必須特別注意。

這類聲音的變化，或許也與橋腳偏離定位，造成腳底無法貼合面板有關（**照片12**）。

照片11_確認橋腳是否踩在與面板中線垂直的線上

使用透明的三角尺觀察橋腳所踩的線，是否與相當於中線的面板接合處垂直。

照片12_確認橋腳的接地

根據定位的位置擺放琴橋，確認腳底是否虛浮、接地面有沒有縫隙。在橋腳虛浮的方向往橋腳輕輕施力，從指板側與拉弦板側這兩面確認腳底是否虛浮。

◎養成修正琴橋傾斜的習慣

　　即使透過上述方式，將琴橋的傾斜度與橋腳的位置調整到舒適的狀態，也非常不容易維持。曾有一把小提琴經過琴橋與音柱的更換及調整，結果只維持了一個禮拜良好的狀態。小提琴的主人將這把琴帶來給我看，我一看就發現，琴橋往指板方向傾斜地非常嚴重。

琴弦會自然拉長。尤其剛換上新琴弦時，更是會不斷地拉長，導致琴橋往指板方向傾斜地更嚴重。

　　如果覺得樂器發出的聲音有異樣，請先考慮琴橋傾斜的問題。養成自己修正琴橋傾斜的習慣，不僅能夠訓練耳朵的敏感度，也能使修正琴橋的手法變得熟練！

狀態不佳與保養　　 Vn Vla Vc Cb

〔例1〕**琴橋彎曲變形。**

◎修正琴橋彎曲變形的方法

　　如果不維護琴橋，使其隨時保持筆直站立的狀態，琴橋就會彎曲變形，即使取下琴弦，彎曲變形的狀態也無法恢復（**圖6**）。不過，變形的琴橋只要加熱即可復原，不需要更換新的琴橋。

　　小提琴、中提琴的琴橋較薄，可以使用製作樂器時用來彎曲側板的彎板加熱器修正（**照片13**）。

　　至於大提琴或低音大提琴，則必須如**照片14**所示，將琴橋放在木製底座上，以夾具將其往欲修正的方向固定，再用二五〇瓦的燈泡照射加熱。大提琴大約照射三分鐘，低音大提琴則大約照射五分鐘。如果燈泡太靠近琴橋，或是照射時間太長，可能導致表面燒焦，或是使琴橋往反方向彎曲，因此必須小心注意。

　　接著，是大提琴與低音大提琴的腳距變寬時的解決方法。我發現只要以燈泡照射加熱琴橋，變寬的腳距就會自然

而然（即使不往修正的方向施加外力）恢復原狀。我以前會重新削製橋腳，再次定位，但後來我不再使用這個方法。即使琴橋沒有變形，我也會以加熱的方式使腳距復原。這時候將燈泡對著橋腳照射加熱即可得到效果。

照片13_矯正彎曲變形的琴橋（小提琴、中提琴）

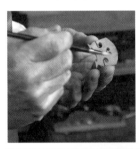

將琴橋用水沾濕後（左邊的照片），使用製作樂器的彎板加熱器矯正（下方的照片）。

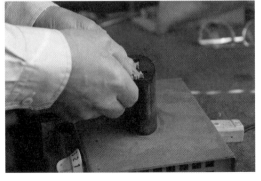

照片14_矯正彎曲變形的琴橋（大提琴、低音大提琴）

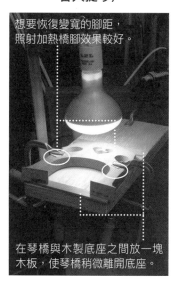

想要恢復變寬的腳距，照射加熱橋腳效果較好。

在琴橋與木製底座之間放一塊木板，使琴橋稍微離開底座。

將琴橋放在木製底座上，以夾具將其往欲修正的方向固定，再用二五〇瓦的燈泡照射加熱。大提琴大約加熱三分鐘，低音大提琴則大約加熱五分鐘。

以燈泡照射加熱橋腳，變寬的腳距就會自然而然恢復原狀。

圖6_琴橋傾斜、彎曲的觀察法

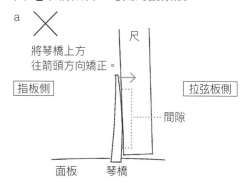

a 將琴橋上方往箭頭方向矯正。

指板側　拉弦板側　間隙　面板　琴橋

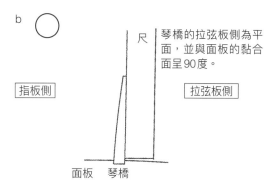

b 琴橋的拉弦板側為平面，並與面板的黏合面呈90度。

指板側　拉弦板側　面板　琴橋

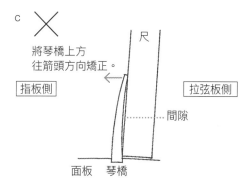

c 將琴橋上方往箭頭方向矯正。

指板側　拉弦板側　間隙　面板　琴橋

〔例2〕**弓毛容易碰到旁邊的琴弦，妨礙演奏。**

◎**琴橋上方的弧度**

以琴弓拉奏提琴的四弦或五弦（五弦低音大提琴）時，兩側的琴弦姑且不論，但有時拉到中間的兩條弦或三條弦時，弓毛容易觸碰到旁邊的琴弦。琴橋上方的弧度太平坦（弧度不足）另當別論，如果高把位容易發生這種情況，通常是因為指板的弧度不足，使得按住的琴弦下陷得太深。但如果在拉奏其中某條弦時，特別容易碰到其他琴弦，則必須考慮琴橋上方的弧度平衡不佳（**圖7**），導致支撐這條琴弦的部分太低。

像**圖8**那樣以兩把尺靠著測量，即可得知弧度的平衡是否良好。

但即便不用尺，也能採取下列方法憑目視判斷（**圖9**）。

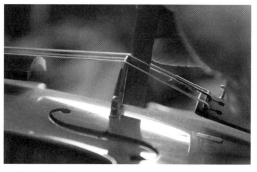

以直尺靠著琴橋的拉弦板側觀察。就著光看比較容易看見間隙。

圖7_平衡良好的琴橋上方弧度（原尺寸）

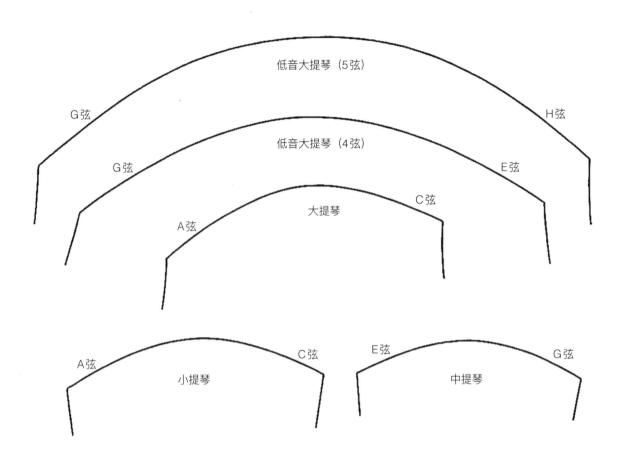

低音大提琴（5弦）

G弦　　　　　　　　　　　　　　　　　　　H弦

低音大提琴（4弦）

G弦　　　　　　　　　　　　　　　　　E弦

大提琴　　　　　　　　　　　C弦

A弦

A弦　　　　　　　　C弦　　　　E弦　　　　　　　　G弦

小提琴　　　　　　　　　　　　中提琴

圖8_平衡良好的琴橋上方弧度

使用兩把尺測量a、b的尺寸。
a與b的尺寸相同較佳。

圖9_平衡良好的琴橋上方弧度

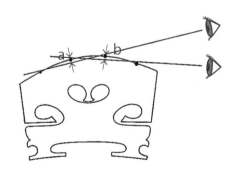

a與b的量應該看起來差不多。

①以單邊眼睛從琴橋邊緣第一弦與第三弦的連線上面看過去，觀察第二弦的上面高起來多少。

②以同樣方式觀察第三弦高起來多少。

③比較①與②，就能得知弧度的平衡度。如果平衡良好，過弦也會比較順利。

小提琴、中提琴、大提琴的第一弦較細，因此為了防止琴弦嵌入弦槽過深，會在弦槽上黏貼一層薄薄的護皮（**照片15**）。但小提琴的第一弦（E弦）幾乎都有套上防止嵌入弦槽的弦套，因此，如果弦槽上已經黏貼護皮，請將弦套取下。因為如果又貼護皮、又套弦套，弦套的厚度會將弦高墊高，導致第二弦相對下陷。而且兩種都使用，應該也會影響音色。

〔例3〕**琴橋的弦槽過深／過淺。**

◎琴橋的弦槽

琴橋上緣刻劃的弦槽深度，原則上為琴弦粗細的一半。太深或太淺都會降低琴弦傳達振動的效率。但第一弦較細，琴橋的弧度又呈現愈外側愈低的狀態，因此，如果弦槽深度只有琴弦的一半粗細，琴弦可能會掉出弦槽。不得已之下，只好將第一弦的弦槽稍微刻地深一點。

我曾看過有些演奏者為了降低弦高（琴弦與指板之間的距離），自己將弦槽刻得更深。但這麼做，會對音色帶來不良的影響，因此，請將琴橋上緣部分

照片15_貼著薄護皮的弦槽

第1弦較細，因此為了防止琴弦嵌入弦槽過深，會黏貼一層薄護皮。

圖10_弦槽的位置

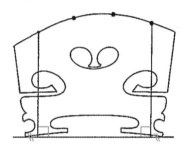

弦槽刻劃的位置，應該使琴弦的壓力均等分布在高音側與低音側的橋腳。

削掉，調整弦槽深度，並重新削製琴橋上方與其下的厚度。此外，以圓形的銼刀將弦槽銼深時，如果從直角方向削掉琴橋曲線的上緣部分，將導致整體的弦寬過窄，必須注意（關於琴橋的弦寬，請參考卷末的一覽表）。

弦槽刻劃的位置應該如**圖10**所示，使琴弦的壓力均等分布在高音側與低音側的橋腳。一般來說，琴橋高音側的高度較低音側低，因此頂端的弧度會往高音側傾斜。所以，就視覺上來看，高音側的弦槽沿著琴橋上緣曲線到琴橋端點的距離，會比低音側來得長。只憑肉眼

的感覺安排弦槽的位置，結果將導致平衡不佳，必須注意。我也看過慘不忍睹的例子，那把琴不只琴頸歪掉，弦槽還偏向與琴頸相反的方向，做工非常粗糙。

矯正彎曲的琴橋、或是琴弦因為拉長而在弦槽中移動等，長期下來，將導致弦槽因磨耗而加深。如果弦高在弦槽變深的狀態變得恰到好處，只要以上述方式重新修整琴橋即可。但如果弦高變得過低，就必須將弦槽拓寬成V字形，以補木填上重新刻劃弦槽。

如果琴弦因為跨在琴橋上，而使得外層的捲線綻開或鬆開，將使琴弦卡在弦槽中，導致琴橋的彎曲不容易矯正。如果硬要矯正，將造成弦槽磨損，因此請更換新的琴弦。若是弦槽已經變深，請填起來後重新刻劃。此外，小提琴E弦的弦槽也可透過黏貼護皮的方式避免磨損。

〔例4〕弦高過高不容易按。

◎弦高

弦高（琴弦與指板之間的距離）是演奏上非常重要的要素。弦高過高，不僅會導致指尖疼痛，手指也很難在琴弦之間迅速移動。而弦高較低雖然能夠按得輕鬆，演奏力道較大時，卻會使琴弦碰到指板產生雜音。

除了指板前端的標準弦高（參照第69頁**圖3**）之外，「指板的弧度」、「指板下凹度」、「上弦枕」的弦高適中、指板的形狀適當且與琴橋配合良好，才能使各弦與各把位的弦高恰到好處，讓左手在沒有壓力的情況下順利演奏。

原本恰到好處的弦高之所以會變得過高，主因是潮濕造成的指板下陷（參照第91頁）。指板下陷時，音柱也會變鬆，導致音色變差，因此，請使用除濕機或空調解決潮濕問題（參照第40頁）。此外，如果琴橋往指板方向傾斜，琴橋上方較高的點也會抬高指板附近的弦高。

◎琴橋傾斜與橋腳的位置

演奏樂器或是試圖自己修正琴橋傾斜時，可能會動到橋腳的位置；以琴袋攜帶大提琴或低音大提琴時，琴橋附近也經常因為碰撞而移動。

當我將製作完成的琴橋擺在面板上時，會在橋腳底部塗上松香。塗上松香的橋腳遠比什麼都沒有塗更不容易移動。也有人會塗上粉筆，但根據我嘗試的結果，松香的抓地力較強。

小提琴、中提琴、大提琴的琴弦張力高音側較強，愈往低音側愈弱，因此，將琴橋往低音側推的力道較大，橋腳也容易往低音側偏移。至於低音大提琴方面，雖然有些高音弦的張力較強，但也有低音弦張力較強的樂器，後者的橋腳就多半會往高音側移動。

再者，若以低音大提琴演奏爵士樂等較常需要撥奏的樂器，也會導致低音側的琴橋移動。

琴漆尚未完全乾燥的新樂器、或是琴漆總是黏黏的樂器，橋腳下方較不穩固，因此也容易移動。

此外，琴弦拉長、或是以弦軸調音時，琴橋上方會被拉往指板的方向，



同時橋腳也會因為承受往指板方向的力道，而逐漸偏移。

◎樂器狀態不佳的原因多半在於琴橋

樂器狀態不佳的最主要原因，通常在於琴橋傾斜或是橋腳位置偏移。在我這裡調整過音柱與琴橋的樂器，如果因為狀態變差而再送回來調整，幾乎都只要檢查、調整琴橋的傾斜狀況與橋腳的位置，即可恢復原本良好的狀態，而且也不用花太多時間。

至於音柱，除非樂器承受掉落之類的強大衝擊，否則不會輕易移動，因此我不會去碰音柱。只不過在測量小提琴、中提琴的音柱與琴橋的距離時，必須使用直尺與黑色三角尺（參照第114頁）輕碰音柱；至於大提琴、低音大提琴，則必須使用兩把直尺輕碰音柱。因此在測量完畢之後，必須以相同的直尺從測量的方向與反方向邊輕碰音柱，邊試奏進行微調，確認琴音是否恢復原狀。即使只是這樣的輕輕觸碰，也會改變琴音，因此千萬不能隨意觸碰音柱。

如果琴橋大幅度傾斜、彎曲、變形，就必須根據「修正琴橋變形的方法」（參照第132頁）所記載的方式，以製作樂器時使用的彎板加熱器，或二五〇瓦燈泡照射琴橋加熱修正。大提琴、低音大提琴的腳距變寬，導致腳底無法貼合面板時，也同樣以燈泡照射加熱修正。

琴橋如果不隨時照顧，幾乎都會往

照片16　往指板側傾斜的琴橋

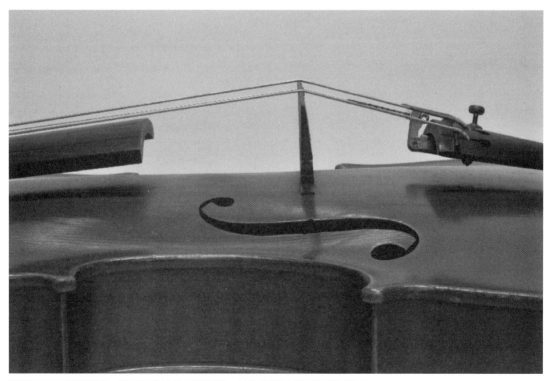

琴橋如果不隨時照顧，幾乎都會往指板側傾斜，拉弦板側的橋面則變得彎曲。

指板側傾斜，拉弦板側的橋面則變得彎曲（**照片16**）。如果琴弦拉長，拉弦板與琴橋之間的距離也會變大，因此琴弦跨在琴橋上的點就會愈來愈靠近指板，造成琴橋傾斜。

大提琴多半使用安裝在拉弦板上的微調器調音，因此琴橋有時也會往拉弦板傾斜。

至於小提琴及中提琴，若在第一弦安裝微調器，則第一弦的琴橋頂端容易往拉弦板側傾斜，其他三弦則容易往指板側傾斜，因此，有時從上方看，會呈現扭轉的狀態（**照片17**）。

如果對往指板側傾斜的琴橋置之不理，最後琴橋的傾斜將會超過極限，導致琴橋傾倒，甚至可能撞傷面板或導致琴橋斷裂。這樣的樂器也很常見，這已經不僅是影響琴音與否的問題了。

琴橋只要稍微有一點點往指板方向或拉弦板方向傾斜，就無法發出最佳音色。所以請養成隨時注意自己樂器的琴橋狀況、自己修正琴橋傾斜的習慣。

照片17_琴橋扭轉

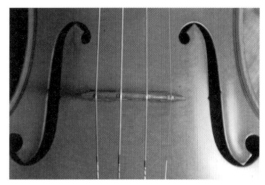

小提琴及中提琴若在第一弦安裝微調器，則第一弦的琴橋頂端容易往拉弦板側傾斜，其他三弦則容易往指板側傾斜，從上方看琴橋，則呈現扭轉的狀態。

>>>Topic｜琴弦跨在琴橋上的角度 　Vn　Vla　Vc　Cb

考慮琴橋絕對高度（面板隆起處頂點到琴橋頂點的高度，參照第77頁**圖6**）的時候，也請一併考量琴弦跨在琴橋上的角度吧！

＊小提琴的平均角度為158度

一七〇〇年代以前，面板弧度較大的樂器很多，如果這類樂器使用標準絕對高度的琴橋，那麼，琴弦跨在琴橋上的角度，會比面板弧度小的樂器更陡，而這也表示，琴弦透過琴橋施加於面板上的壓力較大。

此外，即使琴橋的高度相同，從面板的琴頸組裝處到指板上緣的高度，以及拉弦板透過尾繩連接的尾枕部分的高度，也會改變琴弦跨在琴橋上的角度。

據說，小提琴的琴弦跨在琴橋上的角度，以158度最為剛好，但這並不代表一把樂器的四條弦全都是同樣角度。

琴弦跨在琴橋上的角度a

面板的琴頸組裝處到指板上緣的高度（1），以及拉弦板透過尾繩連接尾枕部分的高度（2），也會改變琴弦跨在琴橋上的角度。

表A_ 琴弦跨在琴橋上的角度a的一例

			第1弦	第2弦	第3弦	第4弦	第5弦	拉弦板
小提琴	微調器	Hill型	158.5°	158.5°	158°	157°	——	方形Hill型
		L型	158.5°					
		Hill型	158.5°	158°	157°	157.5°	——	圓弧形法式
中提琴			159°	158°	157°	156°	——	圓弧形法式
大提琴			153°	152.5°	151.5°	151°	——	圓弧形法式
4弦低音大提琴			148°	146°	145.5°	146.5°	——	圓弧形法式
5弦低音大提琴			150°	147.5°	146°	146.5°	147.5°	圓弧形法式

表A顯示角度測量的一例。數值愈大代表角度愈平坦。所謂的158度，應該是以琴橋上位置最高的D弦（第三弦）角度為代表，或是整體的平均角度吧。G弦（第四弦）在琴橋上的位置比D弦低，但角度卻是最陡的，這或許是因為G弦從拉弦板穿出的位置遠比D弦更低。

*一度的差別對聲音有什麼影響

那麼，如果琴弦跨在琴橋上的角度相差一度，琴橋的高度到底會相差多少呢？對於琴音又會有什麼影響呢？

我透過實際尺寸做圖測量的結果，相差一度，大約會使小提琴的琴橋高度相差約2mm左右。但為了調查這一度對聲音的影響，在同一把小提琴上使用較高的琴橋，與低2mm的琴橋進行比較，是個非常不切實際的做法，因為這2mm就會使弦高產生很大的差異。我在修理、調整時，經常將下陷的指板抬高（參照第92頁），並換上較高的琴橋，如此一來，樂器的音量與聲音的張力都會變得比修理前更好。但這類修理也會一併更換音柱，因此也不能算是純粹的比較琴橋高度。再說，我也無法將樂器恢復原本的狀態，再一次試拉比較音色。

請看上一頁**表A**中的小提琴數值，從表中可以注意到，只要使用不同形狀的微調器，就能讓同一把小提琴的E弦（第一弦）角度相差一度。雖然只有E弦，我還是試著比較了這兩種微調器的音色。雖然微調器形狀也會改變其重量（實驗使用的Hill型：3.6g，L型：5.2g），但在此我們只把注意力擺在角度。

實驗使用的E弦（mm為粗細）
①Goldbrokat 0.26mm
②Goldbrokat 0.27mm

[1]　琴弦的角度為159.5度
微調器：Hill型（體積小，從拉弦板上拉住琴弦的類型）
音色比較的結果：
①聲音稍弱。
②音色較明亮，可以發出較強的聲音。
試奏的小提琴比較適合②0.27mm的琴弦。

[2]　琴弦的角度為158.5度
微調器：L型
音色比較的結果：
①音色明亮，也能發出較強的聲音。接近〔1〕Hill型的②。
②聲音有點悶。其他低音側的琴弦也有同樣的傾向。

實驗發現，即使只有E弦一條琴弦相差一度，受影響的也不只E弦，也會改變其他琴弦的音色。

※關於0.26mm的E弦與0.27mm的E弦，調音時所需的張力雖然沒有正確數據，但大致來說，前者約8公斤，後者約將近9公斤。兩條琴弦粗細只差百分之一毫米，帶給樂器的負荷卻差了大約1公斤。

琴弦跨在琴橋的角度為158度的準則，適用於所有小提琴嗎？這個問題很難回答。我在這個Topic的開頭寫道，面板弧度較大的樂器，若使用標準高度的琴橋，那麼，琴弦跨在琴橋上的角度就會變得較陡。弧度較大的面板，因為形狀的關係，琴弦跨在琴橋上的壓力比弧度低的面板更強。因此，就結構而言，角度或許應該比158度更陡。此外，面板較薄、材質較柔軟的樂器，或許適合較平緩的角度。

＊大提琴與低音大提琴的角度
大提琴與低音大提琴的琴橋，比小提琴及中提琴更高，因此，琴弦的角度應該更陡。琴橋弦幅和面板左右C字部分橫幅的比例，如下一頁**表B**所示，小提琴最高，大提琴、低音大提琴則變得非常低。相對於琴橋的弦幅，面板的橫幅愈寬，琴弓與操作琴弓的手愈容易碰到面板的邊緣，使得演奏愈容易受到妨礙，因此琴橋的高度就必須愈高。

簡單來說，琴橋的高度愈高，琴弦的角度就會愈陡。為了解決琴弦角度變陡的問題，可以改變面板的琴頸組裝處到指板上緣的高度，以及拉弦板下方尾枕的高度來進行調整，調整後的角度就會落在如**表A**的數值。此外，我想廠商

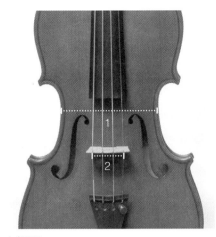 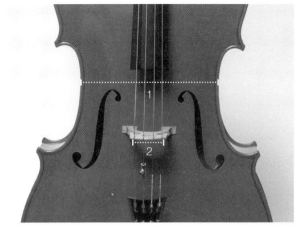

小提琴　　　　　　　　　　　大提琴

琴橋的弦幅（2）和面板左右C字部分的橫幅（1）的比例，以小提琴最高，大提琴及低音大提琴則變得極低。

表B_ 琴橋的弦幅（2）和面板左右C字部分的橫幅（1）的比例範例

	（1）mm	（2）mm	（2）/（1）
小提琴	109	34	31%
中提琴	130	38	29%
大提琴	238	46	19%
4弦低音大提琴	358	75	21%
5弦低音大提琴	377	95	25%

也正在開發張力適合這種形狀的琴弦。

低音大提琴的弦長，短可低於100cm，長可超過110cm，但即便如此，使用的還是同一條弦。弦長加長之後，將琴弦調相同的音程時，所需要張力就比短的弦長要來得大。五弦低音大提琴的第五弦可調成H或C，但如果將H用的弦調成C，幾乎都會使樂器整體的音色變差。再者，琴橋的高度與跨在其上的琴弦角度，也因樂器而異，範圍跨度還不小，該如何處理才好，還需要摸索。

此外，當琴橋變高，琴弦跨在琴橋上的角度變陡時，尾枕的高度也得墊得很高，尾枕與面板之間的距離，甚至可達到30mm以上。尤其琴橋到尾枕位置的下方部分較短的樂器，琴橋拉弦板側的琴弦角度就會變得較陡，將琴橋上緣往指板方向押的力道也會變大。即使將這類樂器的琴橋傾斜往拉弦板側矯正，琴橋也會在手指放開時被壓回原位。這個問題必須換上較高的尾枕才能解決，但較高的尾枕也容易脫落，因此，必須採取將尾枕加厚、黏合面加大之類的對策。

拉弦板與尾鈕(尾針)

拉弦板：英 tailpiece ／德 Saitenhalter ／義 cordiera ／法 cordier

尾鈕：Vn、Vla：英 end button ／德 Knopf ／義 bottone ／法 bouton

尾針：Vc、Cb：英 endpin ／德 Stachel ／義 puntale ／法 pique

拉弦板的材質、形狀、重量、
以及將拉弦板固定在尾鈕（尾針）上的尾繩材質，
或多或少都會對音色造成影響。

1. 小提琴／中提琴／大提琴／低音大提琴的 拉弦板

橫條

拉弦板，由左到右：
　小提琴用
　　Hill 型（中央有個角度）
　　材質：黃楊木
　　橫條的材質：黑檀
　中提琴用
　　Hill 型（中央有個角度）
　　材質：黃楊木
　　橫條的材質：黑檀
　大提琴用
　　法式（圓弧形）
　　材質：巴西紅木
　　（筆者製作）
　低音大提琴用
　　法式（圓弧形）
　　材質：黑檀

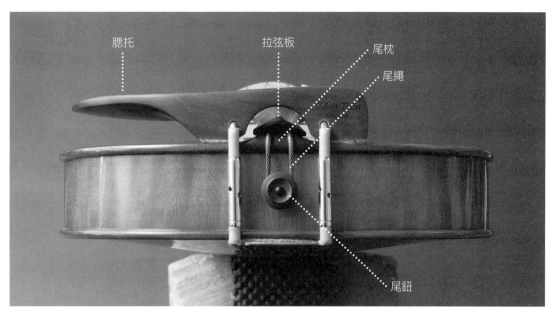

腮托　　　　拉弦板　　　　　尾枕

尾繩

尾鈕

從尾鈕側看小提琴

材質

Vn Vla Vc Cb

　　拉弦板的材質主要為堅硬的木頭，譬如黑檀、玫瑰木、黃楊木、巴西紅木（主要用於製作琴弓）、蛇紋木等等。小提琴、中提琴、大提琴的拉弦板、弦軸、尾鈕，經常使用相同材質成套製作。此外，也有塑膠之類的樹脂製，鋁、鈦等金屬製，便宜的拉弦板，也會使用塗黑的楓木、洋梨等木頭製作。

　　拉弦板弦孔上方的橫條（第142頁照片），有黑檀製、黃楊木製、牛骨製、象牙製、金屬製、塑膠製等等，製作時先在拉弦板上挖出溝槽，再將橫條埋於其中。也有一些沒有橫條的拉弦板，譬如，與微調器一體成形的拉弦板就沒有橫條。

設計與結構

Vn Vla Vc Cb

◎拉弦板對音色的影響

　　拉弦板的材質，我認為對於音色或多或少會產生影響，但這當中也包含了難以處理的問題。譬如同樣都是黑檀製的拉弦板，也有形狀與重量的差異，而

黑檀本身也有質地堅硬或柔軟、比重較大或較小（較重或較輕）的微妙差別。想要回答這個問題，不僅必須比較形狀相同，材質不同的製品，不同樂器適合的材質也不盡相同，因此，我也無法光

憑目前手邊的數據，就輕易斷言哪種材質比較好。

據說，低音大提琴的拉弦板與其使用黑檀製作，還不如使用塗黑的楓木製作。後者遠比前者輕，聲音的反應與音質也比較好。拉弦板的重量，或許也會對音色造成影響吧。如果必須使用外觀上紮實厚重的拉弦板，可將背面削掉一部分，以減輕重量，如此一來就能改善音色。

最近的大提琴使用的拉弦板，幾乎所有類型都在每條琴弦上安裝微調器（**照片1**）。我以前曾比較過口碑不錯的塑膠製拉弦板（微調器的部分為金屬製，74.7公克）與黃楊木製拉弦板（微調器的螺絲為金屬製，固定琴弦的部分為樹脂製，63.8公克）的音色。前者的音色稍微修飾的說法是柔和，但後者的聲音較紮實清晰。

拉弦板的形狀，分成法式（圓弧形）與 Hill 型，跨在琴橋上的四條琴弦各自的角度平衡，也會隨著其形狀而改變。微調器的類型差異與琴弦角度的變化，也會對音色造成影響（參照第138頁「琴弦跨在琴橋上的角度」），如果琴弦角度的平衡改變，當然也會對聲音的平衡造成微妙的變化。

此外，不同製造商製作的拉弦板，在弧度或角度的大小上，也會有所差異。

照片1_大提琴的拉弦板

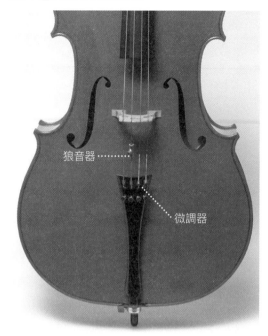

狼音器 ‥‥‥‥

微調器

所有琴弦都裝上微調器。

照片2_拉弦板到琴橋的間隔（一般設定）

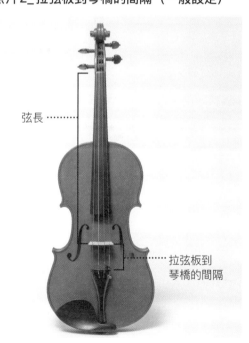

弦長 ‥‥‥‥

拉弦板到
琴橋的間隔

小提琴、中提琴、大提琴為弦長的6分之1
（照片為中提琴）
低音大提琴為弦長的5分之1

◎拉弦板到琴橋的間隔

通常小提琴、中提琴、大提琴的拉弦板（橫條）到琴橋之間的間隔，設定為弦長的六分之一，低音大提琴為弦長的五分之一（照片2）。弦長六分之一的音程，在空弦音程的兩個八度與完全五度上，五分之一則在兩個八度與大三度上。不過這個部分的琴弦會捲上裝飾線，如果正確調整到這樣的比例，音程會再稍低一點。我沒有經過比較，所以無法斷定這樣的間隔是否真的最為適當，但或許多少能夠發揮共鳴弦的作用。

撥彈琴橋與拉弦板之間的琴弦時，有的琴弦會發出類似狼音（參照第235頁）的雜音，據說裝上狼音器（避免發生共鳴，照片1）就有抑制狼音的效果。將狼音器的金屬塊安裝在琴橋與拉弦板之間，確實在某種程度上可以減少狼音，但其他聲音也會變得比較不響亮，因此，拉弦板或許還是不要距離琴橋太近比較好。

有些拉弦板採取斜向切割，與琴橋的距離低音側較長，高音側較短；而有些低音大提琴的拉弦板，也能微調各弦與琴橋之間的間隔，但這些拉弦板我都沒有試過，所以無法斷言效果如何。

據說沒有橫條的拉弦板，可使用黑檀之類的木片插進琴弦下方代替橫條，如此一來，這條琴弦發出的聲音就會變得比較紮實。琴弦在拉弦板上如果沒有清楚的起始點，琴橋與拉弦板之間的琴弦發出的聲音就會變鈍。而實際演奏時的音色，似乎也會受到影響。

◎尾繩對音色的影響

拉弦板透過尾繩固定在尾紐上。尾繩的材質以前主要使用羊腸繩，但羊腸繩在長期使用下容易老化，而且腮托靠近小提琴與中提琴演奏者的身體，容易因為演奏者的汗水而拉長、斷裂。為了防止上述情形，尼龍製（附上黃銅製的固定用金屬零件）的尾繩成為主流。最近市面上，也出現不少使用纖維材質製成的尾繩。

低音大提琴則經常使用將細金屬絲集結成束的電線狀尾繩。因為由一根金屬形成的鐵絲狀金屬線，與電線狀相比，缺乏柔軟性，也有抑制聲音振動（較不容易發出聲響）的傾向。不過我也看過有些巴洛克式小提琴，會使用鐵絲狀的金屬尾繩固定。

照片3_不鏽鋼製的電線狀尾繩

筆者使用的是市售的不鏽鋼製電線狀尾繩。
Vn、Vla：粗細1.5mm
Vc：粗細2mm
Cb：粗細3mm

我也曾試著在低音大提琴上使用尼龍製尾繩，結果樂器無法發出清晰的聲音，音色聽起來空洞。我想，對低音大提琴而言效果不佳的尾繩，對小提琴而言，效果也同樣不好吧。於是，我將小提琴的尼龍製尾繩換成電線狀尾繩，結果和低音大提琴一樣，音色改善了，聲音變得更加清晰。

我也試著比較纖維材質的尾繩，但還是電線狀尾繩的聲音較堅韌，輪廓也較清楚。

我也試著比較了羊腸繩。羊腸繩的聲音聽起來柔和，像是覆蓋了一層薄紗一樣。

我自己使用的是一般市售的不鏽鋼製電線狀尾繩（**照片3**）。以前也曾開發過鎢製尾繩，但材質稍硬，感覺較為刺激。電線狀金屬繩即使細一點，也不會有強度上的問題，但稍微粗一點，卻能讓聲音聽起來更堅韌。我使用的小提琴、中提琴金屬繩為1.5mm，大提琴為

照片4_固定拉弦板的電線狀尾繩

筆者使用電機零件「銅線用裸壓接套筒」來固定。

2mm，低音大提琴為3mm，這樣的粗細不僅音色好，外觀上看起來也不會突兀。

電機零件「銅線用裸壓接套筒」（**照片4**）呈筒狀，粗細剛好可以用來固定電線狀金屬繩。但套筒的外徑對大提琴與低音大提琴而言稍細，因此我會加上防止擠壓的墊圈。至於外層鍍上金屬的尼龍繩，同樣會稍微降低聲音的堅韌度。

狀態不佳與保養　Vn Vla Vc Cb

[例] 拉弦板附近發出雜音。

◎尋找發出雜音的地方

拉弦板附近有時會發出雜音。如果用手指輕敲拉弦板時聽見雜音，首先，應該懷疑微調器。

接著，再檢查尾繩從拉弦板穿出的洞口，這裡有時也會發出雜音，因此可以試著將木片（類似牙籤的小木片）塞進洞口的縫隙（**照片5**）。如果原因出

照片5_拉弦板的雜音

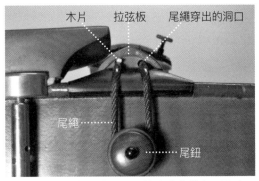

尾繩從拉弦板穿出的洞口可能會發出雜音。這時可在縫隙中塞入木片抑制雜音。

在這裡，塞入木片雖然可以抑制雜音，但也會讓聲音變得比較不響亮，因此是個兩難的抉擇。如果在意聲音不響亮的問題，最好換一塊拉弦板。

小提琴與中提琴的拉弦板如果碰到腮托，這個部分也會出現雜音。可透過改變腮托的位置，或是將碰到拉弦板處的腮托削掉一點，以解決這個問題。

>>>Topic | **套在琴弦上的毛氈帶來的影響** Vn Vla Vc Cb

某些種類的琴弦，或某些廠商的琴弦，會在安裝於拉弦板處套一塊毛氈墊片。以前的小提琴與中提琴使用的是羊腸弦，當初或許是為了防止琴弦從拉弦板上脫落，而套上皮革墊片，但不知道從什麼時候開始，皮革變成了毛氈，音色也變差了。

套在琴弦上的毛氈。由上而下分別是低音大提琴：鋼弦；大提琴：鋼弦；小提琴：羊腸弦。

小提琴與中提琴除了羊腸弦之外，我沒看過其他種類的琴弦套上毛氈；但有些大提琴與低音大提琴，就連鋼弦也會套上毛氈。大概多數人都覺得，套在琴弦上的零件不能取下，或者以為，套上毛氈是為了防止琴弦傷害拉弦板吧。

我試過一把琴弦套著毛氈的樂器，將其中一條琴弦的毛氈取下試奏，結果那條琴弦的聲音變得清晰，與其他弦的音色差異極為顯著。我想，這是因為琴弦與拉弦板的相連之處，如果墊著一塊能夠承受力道的緩衝墊片，會吸收掉琴弦的振動。

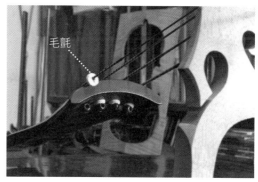

毛氈

將毛氈取下試奏，就能知道有沒有套上毛氈的音色差異。

如果取下毛氈，將使琴弦從拉弦板的弦槽中滑出，或許可以用堅硬的素材取代毛氈試試，但我想應該還是換一塊拉弦板比較好。

2. 小提琴／中提琴／大提琴／低音大提琴的 尾鈕（尾針）

尾鈕（小提琴、中提琴用）
材質：由左至右，黑檀／黃楊木／玫瑰木

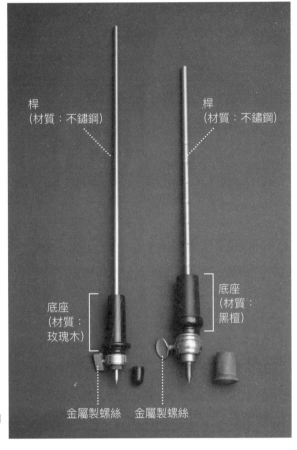

桿
（材質：不鏽鋼）

桿
（材質：不鏽鋼）

底座
（材質：
黑檀）

底座
（材質：
玫瑰木）

金屬製螺絲　金屬製螺絲

尾針
由左至右，大提琴用
低音大提琴用

材質　　　　　　　　　　　Vn Vla Vc Cb

　　小提琴與中提琴的尾鈕採用黑檀、玫瑰木、黃楊木、巴西紅木等堅硬的木頭製作，材質通常與弦軸及拉弦板相同。而便宜的尾鈕，也會採用塗黑的一般木頭或是塑膠製作。

　　大提琴與低音大提琴的尾針底座（scoket），除了黑檀木製、玫瑰木製、塗黑的一般木製之外，還有金屬製及樹脂製，底座上插著一根不鏽鋼製、鐵製、鈦製、鎢製或碳纖維製圓桿，再以金屬製螺絲固定。以前也有桿子為木製，只有下方針尖的部分採用金屬製的尾針，但是最近卻很少見。

設計與結構

Vn Vla Vc Cb

◎尾鈕（尾針）的組裝

　　安裝尾鈕（尾針）的尾孔，必須開在面板與背板中心線（接合處）連線與側板底部寬度中心的交界處。這個部分的內部，有一塊接合面板與背板的木塊，而木塊上也黏著側板，因此可以承受透過拉弦板及尾繩傳來的琴弦張力（**圖1**）。

　　小提琴與中提琴的尾孔，通常使用1：30圓錐狀弦軸孔鉸刀（參照第53頁，工具的圓錐角度為兩條相隔1公分的線，在往前延伸30公分處相交的角度），配合尾鈕插入部分的粗細，鑽開一個圓錐狀孔穴。尾鈕插入的部分，則使用同樣錐度的弦軸成型刨整形。至於大提琴及低音大提琴底座的插入部分，則多半在一開始就做成1：17的圓錐狀（**照片6**），尾孔也使用同樣錐度的鉸刀，整形之後

圖1_尾鈕插入的部分（小提琴）

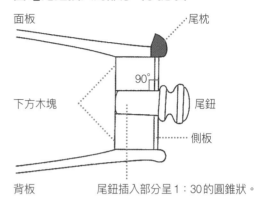

面板
尾枕
90°
下方木塊
尾鈕
側板
背板
尾鈕插入部分呈1：30的圓錐狀。

再裝上尾針底座。

　　鑽開尾孔時必須注意的是，尾孔一定要朝著面板與背板中心連線的方向。裝上大提琴與低音大提琴的尾針桿子時，方向不能歪掉。

　　此外，從側面（側板側）看圓錐的上側，側板側的線必須與側板的縱線

照片6_底座插入的部分

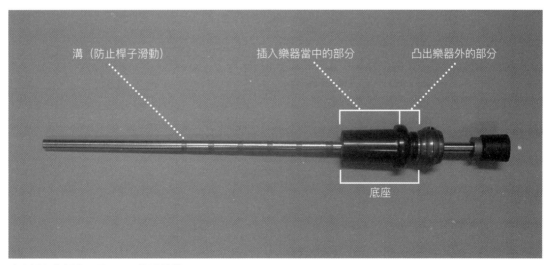

溝（防止桿子滑動）
插入樂器當中的部分
凸出樂器外的部分
底座

底座插入的部分，呈1：17的圓錐狀。

（從面板往背板的方向），大約呈直角（圖1）。換句話說，尾鈕的方向稍微往下方（背板方向）傾斜。這是為了抵抗尾繩朝著上方（面板方向）拉扯的力。

此外，大提琴的尾針前端若稍微朝著下方（地板方向）傾斜，位置就不容易偏掉。因此，也有一些類型的大提琴尾針，一開始就做成往地板方向彎曲的樣子。

◎時間、乾燥、潮濕帶來的影響

尾孔與尾鈕（尾針）插入的部分，將隨著時間經過而逐漸變得乾燥，再加上琴弦張力的長期壓迫，使得兩者的接合變得愈來愈鬆。但因為尾鈕被尾繩拉著，所以即使變鬆也不會掉下來，但有些樂器的尾鈕會嚴重往面板傾斜。

有些低音大提琴固定尾繩的部分與頂在地板上的尾針，分屬於兩個不同的零件，因此，有時尾針會從底座上脫落。

尾針變鬆的程度如果不嚴重，將紙片捲在插入處，即可解決問題。但如果程度嚴重，就必須更換較粗的底座，或是將尾孔填起來重鑽。

相反的，有些尾鈕（尾針）因為濕度高而膨脹，或是一開始就裝得太緊，導致日後拆下時非常辛苦。有時尾針也會黏死，這時就只能將底座部分削下來。

立音柱時，從尾孔可以觀察音柱是否垂直擺放，以及音柱與面板及背板接地面的狀態，因此尾鈕（尾針）必須要能拆下。

我還沒仔細比較過，尾鈕（尾針）組裝的較鬆或較緊對琴音的影響，但兩者的琴音或許會有些不同。

◎材質、形狀對琴音的影響

小提琴及中提琴的尾鈕材質，想必與拉弦板材質一樣，會對琴音產生影響，但我沒有真正實驗過，因此這將是今後研究的課題。

大提琴與低音大提琴的尾針桿子，從以前就分成中空的管狀桿（照片7）與實心桿。但兩者底座部分的材質、形狀都不一樣，桿子的粗細也不相同，因此無法簡單比較，但使用管狀桿子的樂器發出的琴音，似乎就像其形狀一樣聽起來較空洞。

有一陣子，常在市面上看到鈦製的桿子（長52公分，寬8毫米，約122公克）。相較於不鏽鋼製的桿子（長52公分，寬8毫米，約200公克），琴音聽起來有較輕的傾向。最近市面上出現了各

照片7_管狀的尾針桿子

中空的管狀尾針桿子。
比實心的桿子更粗。
（低音大提琴用）

照片 8_根據喜好選擇尾針

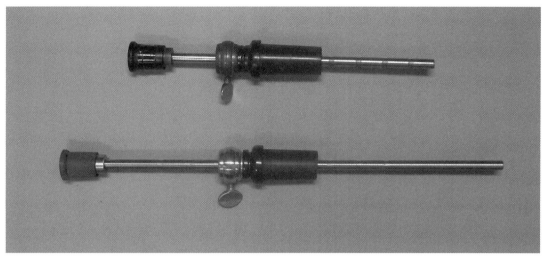

上：測試用的短桿　下：一般長度的桿子
長桿較重，但削短之後會改變音色（低音大提琴用）。

種材質的桿子，因此，也有愈來愈多的人在樂器上安裝標準底座，只更換桿子的部分，或是配合樂器挑選自己偏好的材質使用。

低音大提琴尾針的不鏽鋼製長桿，在使用時不會全部伸出來，而且桿子的長度會增加重量，也可能造成雜音，因此，有時候我會將其削短使用。但有些樂器在桿子削短之後，發出的音色變輕，聲音變得空洞，這時我就會後悔把桿子削短。但有些樂器將桿子削短之後音色反而變好，因此，桿子的長短，應該隨著樂器與演奏者的喜好而改變。我現在會先使用測試用的短桿確認，再決定使用哪種長度比較好（**照片 8**）。

狀態不佳與保養　Vn Vla Vc Cb

〔例 1〕 **伸出來的尾針已經使用螺絲鎖緊，但拉奏久了還是會逐漸縮回。**

◎尾針縮回
　　大提琴、低音大提琴

大提琴與低音大提琴如果長年使用同一根尾針，久了之後即使將螺絲鎖緊，拉著拉著尾針也會逐漸縮回去。如果使用的尾針屬於螺絲前端直接接觸桿子的類型，而且螺絲是黃銅製，桿子是不鏽鋼製，那麼由於黃銅較軟的關係，久而久之，螺絲前端就會被壓出與桿子相同弧度的凹痕。這麼一來，桿子就會剛好卡進螺絲前端，所以不管再怎麼鎖，都不可能鎖得更緊。

這時候只要拆下螺絲，把前端重新磨平即可。但多數情況下螺絲前端已經因為被壓縮而變粗，導致無法拆下。如果硬要拆下，可能會傷害螺紋，這時候應該先將桿子從底座上取下，從桿子裝入的部分將螺絲前端磨平。

低音大提琴的桿子上也會切出幾道溝槽，透過將螺絲前端卡進溝槽裡的方式，防止桿子縮回（第149頁**照片6**）。

〔例2〕尾針發出雜音。

◎尾針發出雜音
　　大提琴、低音大提琴

固定尾針的螺絲變鬆、環形卡榫式尾針的墊圈變鬆等等，都會使尾針發出雜音，通常只要鎖緊就能解決問題，但也會發生即使鎖緊，依然無法解決雜音的狀況。

尾針的底座分成插進樂器當中，以及從樂器中伸出來共兩個部分（第149頁**照片6**）。演奏樂器時，伸進樂器內部的桿子也會振動，如果底座的內側出口與桿子之間有間隙，就會從這個間隙發出雜音。有些樂器為了防止雜音，而在底座的內側出口加裝軟木墊（**照片9**），但軟木墊在長久使用之下，會逐漸磨損或壓縮，導致出口變得愈來愈大，失去防止雜音的效果。這時候就必須將整組尾針從樂器上拆下，更換軟木塞。

這時也有個祕技。那就是只將尾針的桿子拉出，在桿子伸到經常使用的長度時，在桿子與內側出口接觸處，貼上一層薄的透明膠帶，就能防止雜音。但膠帶太厚，將使桿子無法縮回底座裡面，因此，膠帶的厚度必須讓桿子剛剛好能夠縮回去。

照片9_底座內側的軟木墊（防止雜音）

軟木墊
有點磨損

長年使用的軟木墊會因為磨損、壓縮而導致出口逐漸變大，失去防止雜音的效果。

>>>Topic｜尾針的針尖保養　Vc Cb

尾針針尖的橡膠套。由左而右分別是大提琴用，低音大提琴用。

◎尾針橡皮套
大提琴、低音大提琴

　　大提琴與低音大提琴的尾針，會套上橡皮套以保護針尖。用琴袋攜帶大提琴或低音大提琴（尤其是低音大提琴）移動時，尾針會露在袋子外面，因此，當樂器立在地板上、水泥地上、柏油路上的時候，就會造成尾針磨損。而橡膠套不僅能夠防止尾針磨損，也能防止尾針在演奏樂器時弄傷地板。

　　但就像尾針桿子的材質會影響音色一樣，套上橡皮套也會使音色變差。話雖如此，演奏會場另當別論，在某些不能弄傷地板的地方演奏時，還是得套上橡皮套。

　　不過，演奏大提琴時，會將樂器斜著擺放，使用橡皮套會使樂器在地板上滑動，這時就需要止滑墊。現在有各種不同的止滑墊可供選用。譬如木製、樹脂製、金屬製，或者為了提高抓地力而加上一層矽膠等等，也有使用繩子綁在椅子上的類型。但止滑墊的材質也會影響音色，因此終究還是以練習用為主。

◎重新磨製針尖
大提琴、低音大提琴

　　尾針的針尖會因為磨耗而變圓，導致樂器難以好好地固定在地板上演奏，這時，就必須以銼刀或磨床重新磨製。不鏽鋼製或鐵製的桿子，使用普通的銼刀研磨即可，但鈦製或鎢製的桿子過於堅硬，若使用普通的銼刀就會磨不動。鈦製桿子勉強可用一般的磨床研磨，但鎢製桿子就得用鑽石銼刀或鑽石刃的磨床研磨。

column
大師的小專欄
4

筆者修行時使用的教科書
「Die Handwerker Fibel」的封面

德國的大師資格考

　　我在一九七八年前往德國的康圖夏工坊修行，當時二十九歲。米滕瓦爾德的製作學校為四年制，一個學年十二人，外國學生的名額為兩人。製作學校的年齡限制是二十一歲以下，所以無法等到年紀大了才進學校學習，或是轉換跑道。完成學校的四年課程並通過畢業考之後，就擁有工匠（Geselle）的資格。接著再拜入各地大師的門下修行，至少必須修行三年以上，才能接受大師資格考。而且如果落榜兩次，就無法再接受考試了。

　　我已經在日本修行十年，也在擁有德國大師資格的無量塔藏六師父門下，修行了四年以上，因此不必再接受工匠資格考。我在康圖夏工坊修行了四年，而從結束修行的一年多以前，就以每周兩、三次的頻率，耗費單程大約一小時的通勤時間，前往專門傳授大師資格考通識課程的夜校（以大師制度的從業者為對象）上課。畢業考的內容，包含開業所需的所有知識，譬如德國的勞動基準法、簿記、估價方法等等。除了簿記以外都是選擇題，但習題的數量非常多，厚厚的教科書中就有大約一千題（全都是德文），我邊查字典邊讀，相當辛苦。小提琴製琴大師是德國的國家資格，當時如果沒有取得這個資格，就無法開設工坊。

　　考過通識之後，接下來就是接受術科的考試。考試當天必須交出樂器的成品與設計圖，因此得事先準備好。交出的樂器也有條件，如果在大師底下工作，樂器就必須在大師的監視下完成。

大師的保養

〔樂器篇・2〕

面板、背板、側板的修理

樂器可能會發生
碰撞、倒下、掉落、擠壓等意外事故。
除此之外，乾燥、潮濕、時間變化、
結構因素導致樂器承受不了琴弦的壓力與張力等
各式各樣的原因，
都會造成樂器發生破損、變形、脫膠、裂開等問題。
本章將介紹面板、背板與側板發生這些故障時，
該如何修理。

面板、背板、側板的修理

面板：英 table ／德 Decke ／義 trvola ／法 table

背板：英 back ／德 Boden ／義 fondo ／法 fond

側板：英 ribs ／德 Zargen ／義 fascie ／法 éclisses

小提琴／中提琴／大提琴／
低音大提琴的面板、背板、側板的修理

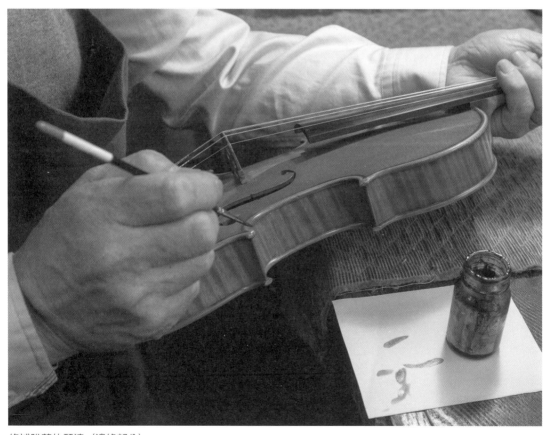

修補脫落的琴漆（邊緣部分）

木材的性質

Vn Vla Vc Cb

樂器本體主要使用的木材
由右到左
雲杉（面板）
楓木（側板）
楓木（背板／單板）
黑檀（指板）
楓木（琴頸）

◎面板、音柱、低音樑、木塊、襯條

材質：雲杉

面板使用的材質，在日語中統稱為松木，但松科的樹木共有十一屬，大約有二三○～二五○種。其中使用於弦樂器的「松木」，屬於松科雲杉屬。雲杉的英文是「Spruce」，德文則是「Fichte／德國雲杉」。日本最接近的樹種應該是蝦夷松（魚鱗雲杉）。

雲杉的義大利文名稱為「Abete rosso」。「Abete」是冷杉，「rosso」則是紅色的意思，因此，在日本也有人稱小提琴的面板為「紅冷杉」，這個名詞就是從義大利文直譯過來的。但冷杉屬於松科冷杉屬，雲杉則為不同的屬。所以儘管雲杉的義大利文名稱中有「Abete」，依然是與冷杉不同的植物。附帶一提，銀冷杉（abete bianco，

bianco是白色的意思）就屬於冷杉屬。此外，赤松、黑松、五葉松等則是松科松屬。

面板的材質對琴音最為重要，我選擇的時候，以木材的比重（重量除以體積）做為判斷標準。

雲杉的比重落在0.35到接近0.5之間，我會選擇比重0.4左右的木材。舉例來說，比重0.4的小提琴面板裝上低音樑後（塗上琴漆前）的重量大約為70公克，但如果比重是0.5左右，算起來就有大約87.5公克，重量變得相當重。當然，討論材質時不能只討論比重，但比重還是可當成一種標準。

我會選用年輪間隔約1mm的雲杉，來製作小提琴與中提琴的音柱，至於大提琴及低音大提琴，則會選擇間隔稍寬、年輪線（顏色較深的部分，晚材）較為清楚的木材。

照片1_面板（雲杉）的年輪

顏色較淺的部分是「早材（春材）」，顏色較深、呈現線條狀的部分則是「晚材（夏材、秋材）」。與年輪幾乎垂直的橫向細線，則是木質線（髓線）。

圖1_面板（．背板）的木材切割

年輪如**照片1**所示，分成早材（春材）與晚材（夏材、秋材）兩個部分，前者在春夏之間生長，後者則在夏秋之間生長。早材生長較快，寬度較晚材寬，顏色也較淺。晚材的顏色逐漸變深，與隔年早材之間的邊界清晰明確。晚材之所以會看起來顏色較深，是因為每個細胞之間的間隔較窄、細胞壁較厚、細胞分布較緻密結實的關係。

到了春天，樹木立刻快速生長，因此晚材與早材之間的邊界清楚明確。如果仔細觀察晚材的任何一條線，就會發現，這條線的一邊是顏色愈來愈深的漸層，另一邊則是清晰明確的邊界，而清晰明確的這邊位在樹木的外側。幾乎所有弦樂器的面板都如**圖1**一般切割，並在兩片木板拼接在一起的狀態下削製。因此，面板的中心部分是樹木的外側，外圍則是樹木的內側。

◎面板、側板、琴頸、琴橋

材質：楓木

楓木的英文名稱是「maple」。使用於樂器的楓木是一種俗稱「五角楓」的樹種，加拿大國旗上畫的就是這種楓樹的葉子。背板偏好選用有美麗虎斑紋（**照片2**）的木材。

虎斑紋由波浪狀的纖維走向形成，其刨削面的纖維朝向各種不同的角度。若從某個方向觀察虎斑紋，可看見較深的部分與較淺的部分雜亂交錯，但如果從反方向看，就會發現原本深的部分變淺，原本淺的部分變深，看起來深淺逆轉。這是因為相對於看的人而言，從原

本的方向看到的凸出於木材表面的纖維走向，與後來看到的方向，呈現相反的走向。顏色看起來較深的部分，就是木材纖維朝著看的人的部分。我想，這是因為即便將木材表面刨製光滑，拿到顯微鏡底下看，還是會發現纖維橫切面凹凸不平，朝著各種不同的方向延展，因此也會改變光的反射狀況。至於琴橋，則會選擇沒有虎斑紋的楓木。

照片2_虎斑紋

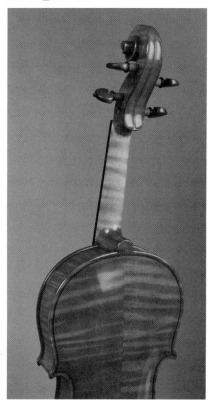

背板、側板、琴頸（都是楓木）的虎斑紋。
看起來呈現條紋狀。

各部位的修理

Vn Vla Vc Cb

面板、背板脫膠

◎面板、背板、側板的結構

　　面板、背板與側板黏合在一起。小提琴與中提琴的側板厚度約1.3mm左右，大提琴約1.7～1.8mm，低音大提琴則約3mm。由此可知，側板相當薄。為了增加其黏合面積，會黏上如**圖2**一般的襯條。小提琴與中提琴的襯條厚度約2.0mm左右，大提琴約2.5～3.0mm，低音大提琴則約5mm。

圖2_襯條

為了增加黏合面積，
在側板上加裝襯條。

除此之外，側板上方琴頸插入的部分、下方尾鈕（尾針）插入的部分，以及四個尖角處都黏在木塊上，而這六塊木塊也同時與面板及背板黏合。

襯條及木塊通常使用雲杉或柳木製作。

脫膠將導致琴音無力

面板或背板與黏合的側板脫離，雖然對樂器而言只是輕微故障，但可能導致琴音變得無力，或是發出刺刺的雜音。

小提琴與中提琴容易脫膠的部位，包括以左手按高把位時會碰到的琴肩部分，以及腮托周圍。這些部位都容易吸收汗水與人體的濕氣。樂器使用的琴膠，幾乎都是水溶性明膠，所以，據說愈容易流汗的人，樂器愈會脫膠。大提琴與低音大提琴也同樣在琴肩的部分，以及與身體接觸的背板部分較容易脫膠。

但其他部分也可能因為原本就沒有黏好、黏合面有問題、樂器保管在濕度高的場所、長年使用導致琴膠變質等原因而脫膠。

輕敲時若發出鈍音就必須注意

面板、背板與側板黏合處之間的縫隙有些看得出來，有些看不出來。若將食指與中指彎曲，以第二關節輕敲面板或背板邊緣附近時，發出鈍鈍的聲音或沙沙的聲音，就必須注意。這時請以指尖推看看邊緣黏合的部分，確認有沒有脫膠。

脫膠的部分必須先用熱水，盡可能將舊膠清洗乾淨再重新黏合。如果新舊琴膠堆疊，將導致黏著力減弱，那麼相同的位置就容易再度脫膠。

低音大提琴的黏合面常發生問題，琴膠容易結塊卡在中間，這時候就必須以粗暴一點的方式處理。因為如果不先用薄銼刀或網狀刀片將患部銼乾淨，琴板就無法黏得緊。

面板的修理

造成故障的各種原因

面板上有f孔，也裝有低音樑，還必須透過琴橋承受來自琴弦的壓力。面板的厚度通常較背板薄，材質也較柔軟，因此也容易沿著年輪（面板上縱向的紋路線）的方向裂開。這許許多多的因素加起來，使面板發生故障的風險比背板更高。連結面板與背板的音柱周邊，也是容易發生故障的地方。

樂器可能會發生碰撞、倒下、被壓到等意想不到的事故。而且除了這些突發性的外力之外，自然乾燥或是結構上的問題，也可能導致面板無法再承受琴弦的張力或壓力，使得上述這些位置附近發生破損或變形。除此之外，琴橋倒下時，拉弦板或微調器撞傷面板、拉奏樂器時琴弓撞到面板邊緣、撥奏樂器時左手或右手的手指刮傷面板等等，都是可能發生的意外。

乾燥造成的破裂

　　即使是古琴，木材還是會隨著濕度高低而膨脹收縮。前面已經提過（參照第97頁），縱向（樂器的上下方向）的木材收縮率很小，但橫向（樂器的左右方向）的收縮率相對來說就很大。

　　乾燥將導致樂器出現橫向收縮的傾向，但因為樂器的形狀被側板的框架固定住，因此，只會發生琴板橫向弧度變平坦的狀況。但如果收縮超過面板可以承受的極限，就會出現縱向（與年輪平行）裂痕。

　　面板裂開時，一般來說都是拆開（將面板從側板上拆下來）修理。但如果情況允許，我會使用**照片3**當中的器具，只把相對於中線而言出現裂痕的那半邊的面板，從側板上局部拆開修理，不會將面板整塊拆下。

　　局部拆開因乾燥而裂開的面板後，面板就不再被側板框住，這將導致裂口閉合，沒有空間塗抹琴膠。所以，我會在裂口中插入楔形木片（**照片3**的**a**）把裂口撐開上膠，再把木片取下來，使用如**照片3**的**b**一般的板夾（bar clamp，一種夾具）夾緊。

　　這種修理方式，不需要將整塊面板從側板上拆下來，所以較為輕鬆，黏合時裂口的左右兩邊也比較不容易出現高低差。或許會有人覺得，把楔形木片插入裂口有點粗暴，但被撐開的木材，只要吸收用來調和琴膠的熱水就能膨脹復原，不需要太過擔心。而且只要裂口黏得夠緊，背面也不需要貼上補片（patch）。

照片3_黏合裂開的面板

a.

黏合裂開的面板前，先在裂口插入楔形木片，把裂口撐開。

b.

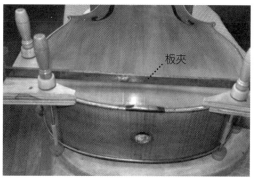

黏合裂口。附有底座的板夾較容易使用。

面板的拉弦板和尾枕安裝處兩側，特別容易裂開。這是因為尾枕的木紋方向與面板的木紋方向交叉，如果尾枕裝在面板上時過於密合、沒有空隙，面板在乾燥時就沒有收縮的空間。由於垂直方向的木材收縮量較少，因此，如果尾枕不安裝得鬆一點，就會妨礙面板收縮，而使面板裂開。

低音大提琴的低音樑延伸線上的裂痕，是受力的地方，因此，修補時必須使用金屬線圈輔助（參照第172、173頁），再貼上補片補強。

f孔周圍的變形與破裂

琴橋、音柱、低音樑都集中在f孔附近（圖3）。琴弦跨在琴橋上的張力，無法只靠面板支撐，因此高音側立有音柱，透過音柱與背板共同支撐，至於低音側則以低音樑補強。然而，在多數情況下，面板的弧度仍將因為長期承受琴弦的壓力與張力而逐漸變形。其現象之一，就是f孔的上方與下方如圖4出現高低差。

面板的弧度、材質、各部分的厚度分配、低音樑的形狀與強度、音柱的位置、音柱在面板及背板之間的鬆緊度等許許多多的條件，都會影響面板的變形程度。尤其低音大提琴的面板厚度，相對樂器體型來說較薄，因此強度出問題的較多，變形也較為顯著。

f孔的周圍經常出現如圖4一般的裂痕，其可能的原因，包括變形、外力與乾燥。裂痕也將導致樂器的音色惡化，或是從裂開的部分發出雜音。如果裂痕小、裂口整齊，修理時也可以不拆下面板。

圖3_f孔附近的構造

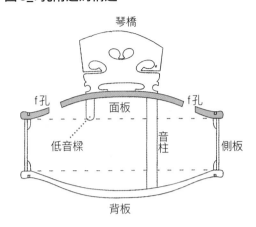

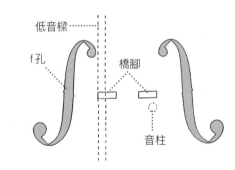

琴橋、音柱、低音樑等集中在f孔附近。

圖4_f孔周圍容易裂開的地方

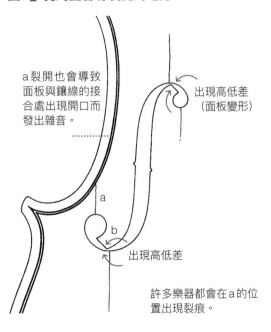

a裂開也會導致面板與鑲線的接合處出現開口而發出雜音。

出現高低差（面板變形）

出現高低差

許多樂器都會在a的位置出現裂痕。

　　許多樂器經常在**圖4**中a的位置出現裂痕。由於這個位置靠近被固定的側板邊緣，只要b附近因為某種理由而承受稍強的外力，就會因為力量無處逸散，而非常容易裂開。即使在裂痕背面貼上補片，還是會經常裂在相同的地方，因此必須特別小心。

　　a的位置接近面板與鑲線的接合處，因此，如果這個部分裂開，鑲線的接合處也容易出現開口，發出相當大的雜音。如果是大提琴或低音大提琴之類的大型樂器，甚至會讓人懷疑是不是低音樑上方脫膠。

更換低音樑

　　琴弦的壓力透過琴橋傳遞到面板，而安裝低音樑（**照片4**），就是為了加強低音側對壓力的承受度。因此也常有人說，長期使用將使低音樑疲乏，必須更換，但實際上真是如此嗎？

　　史特拉底瓦里時代，低音樑為了配合當時的琴弦張力將體積製作得較小，到了現代，必須配合現代的需求而更換強度較高的低音樑，但這種情況另當別論。畢竟支撐琴弦張力的不只低音樑，而是整把樂器，只有低音樑會疲乏，是個很不合理的想法。換句話說，所謂的面板變形，就是包含低音樑在內的整塊面板疲乏。即便如此，也沒有人蠢到會主張必須更換整塊面板。

　　樂器音色變差時，最好不要隨便怪罪低音樑，因為幾乎都是其他地方出問題。大家都認為面板的材質愈老愈好，低音樑屬於面板的一部分，當然也一樣。

照片4_低音樑

裝上低音樑做為低音側的補強。

　　雖然最初使用的低音樑強度不足，可能導致面板變形，但實際面板變形的原因，幾乎都是面板整體或是局部強度不足。但如果將整塊面板做得堅固到完全不會變形，或許反而也會導致音色變差。面板的哪個部分應該做得堅固（厚度較厚），哪個部分應該做到多薄，是製作新樂器時的一大課題。

什麼時候應該更換低音樑

　　那麼，我會在什麼時候更換低音樑呢？如果低音樑安裝的位置、形狀、長度、強度、材質出問題，或是低音樑妨礙面板變形的矯正、低音樑邊緣的面板裂開讓低音樑妨礙修理時，我就會將其拆下或更換。面板厚度不足，通常是面板變形的原因，這時候如果不將厚度補足，無論進行什麼樣的矯正，面板都還是有可能一下子就恢復矯正前的狀況。

　　低音側的面板因為裝有低音樑的關係，琴弦的壓力將透過琴橋傳遞到低音樑的上下兩端，如果這附近的面板強

度不足，就容易變形，而且經常伴隨破裂。尤其是低音大提琴，幾乎或多或少都有這樣的現象。面板下段（lower bout）的面積比上段（upper bout）大（**照片5**），因此在強度上較弱，比上段容易出現變形的傾向。

低音樑的位置與尺寸

前面提過，我會讓面板上琴橋所踩的位置，位於其下方低音樑最厚處的外側，與橋腳的外側對準同一條線。理由已經在「琴橋的腳距」（參照第123頁）的部分說明，請自行參考。

此外，低音樑的長度、上端與下端的位置，通常會根據**圖5**的比例製作。至於厚度與高度，則如表中所示。

面板的形狀、厚度分配，都會影響樂器的音色，材質當然更不用說了，而低音樑的長度、厚度、形狀、材質，也會對音色帶來極大的影響。什麼樣的尺寸才是最佳設計？這是個非常難解的課題。

舉例來說，低音樑從上端到下端的厚度通常相同，但樂器下段寬度較上段寬（**照片5**），低音樑從上到下採用相同的厚度，真的合適嗎？

我在德國的小提琴師父，採用**圖5**的比例決定低音樑的位置，厚度也是下端比上端厚。我剛獨立開業時，也採用與師父相同的做法，但現在則改用從上到下都是相同厚度的低音樑。我沒有比較過同一把樂器安裝兩種不同低音樑的音色，因此，我也不知道哪一種會比較好。

照片5_面板的上段・中段・下段

上段
(upper bout)

中段
(middle bout 或
inner bout)

下段
(lower bout)

圖5_低音樑的位置與比例（從面板內側看的圖）

X＝樂器的中心線　Y＝低音樑厚度的中心線
a：b＝c：d＝e：f
低音樑上端E的位置　A：C＝5：4 低音大提琴為4：3
低音樑下端F的位置　B：D＝5：4 低音大提琴為4：3

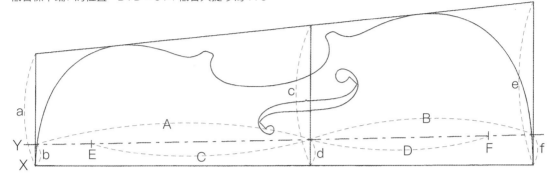

表_低音樑的厚度與高度（單位：mm）

		厚度	高度（內側）
小提琴		5～5.5	12～13
中提琴		5.5～6	14～15
大提琴		10～11	24～25
低音大提琴	4弦	22～24	37～39
	5弦	26～28	38～41

※ 高度對到琴橋擺放的位置。愈往兩端愈低。

前面已經提過，琴弦的壓力透過琴橋傳到低音側的低音樑，再分散到低音樑的兩端，因此面板的兩端容易變形（下陷），尤其是低音大提琴，但是幾乎所有的樂器都有這樣的現象。低音樑就像一座橋，如果兩端的支撐不夠穩固，也無法撐起整體橋身與橋上的事物。

我以前曾看過一把低音樑比一般短很多的低音大提琴，其面板以低音樑的端點為中心，變形得相當嚴重。這或許是因為低音樑較短，導致原本應該更加分散的壓力都集中到兩端。所以，我試著將低音樑的長度加長，雖然還在實驗階段，但結果似乎相當不錯。低音樑的支撐力也增強了。

此外，在低音樑的高度方面，隨著長度加長，不只中央部分，上端與下端也應該加高，但應該加高多少，就是今後研究的課題。

一體成形的低音樑

　　低音樑黏合面的弧度，雖然配合面板安裝處的弧度來削製，但並非與面板完全相同。低音樑的弧度相對於面板，從琴橋的位置往兩端逐漸增加，小提琴的兩端約有1mm左右的間隙。而低音樑兩端黏合面的間隙，必須削到施加壓力使其與面板密合時，能夠順利密合起來的程度。

　　中提琴的間隙量約為1mm，大提琴約為2mm，低音大提琴約為3mm。之所以會留下間隙，是為了對抗跨在琴橋上的琴弦壓力，但也有人覺得兩端不要有間隙比較好。

　　至於高音側，則靠音柱來對抗跨在琴橋上的琴弦壓力。

　　第二次世界大戰前的德國量產小提琴中，有些低價品會使用一體成形的低音樑，現在有時還是會看到當時的製品。所謂一體成形指的是，為了省下安裝低音樑的麻煩，而在削製面板背面時，在安裝低音樑的位置留下低音樑形狀的木頭。

　　做得最差的一體成形低音樑，除了從f孔可以看到的部分，有確實削製平整之外，其他部分及整塊面板背面，都留下刀具雕鑿的痕跡。但即便是這樣的低音樑，也遠比沒有好。

照片6_音柱補片

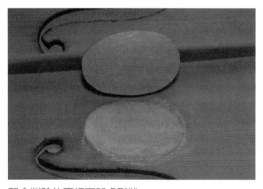

配合削除的面板下凹處形狀
削製音柱補片。

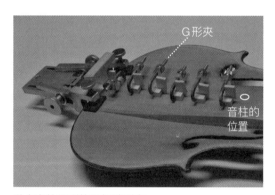

黏合音柱頂到的面板破裂處。
在破裂處上膠，並使用G形夾（筆者製作）修理。

圖6_ 音柱補片
面板截面圖

圖7_ 邊緣部分的修補

鑲線

a

b

c

d

a、b、c＝琴弓容易碰傷的地方
（低音側的邊緣也一樣）。最好
在傷害尚未擴及鑲線前修補。
d＝邊緣容易因為撞到、磨到而裂
開的部分。大提琴及低音大提琴
尤其常發生。

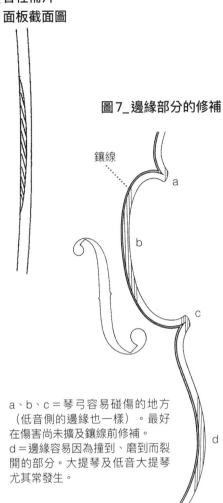

照片7_音柱補片的年輪方向

黏合音柱補片時，其年輪方向必須與面板的年輪方
向稍微錯開。補片黏上之後，必須刨削到與原本面
板相同的厚度。

照片8_ 邊緣的修補

使用膠狀修補劑修復。使用烙鐵融化修補劑，將面
板邊緣缺損處填補起來，待冷卻凝固之後，再整形
並塗上琴漆。

音柱補片

　　音柱附近的面板如果損傷嚴重，甚至可能導致音柱頂破面板。但音柱附近的面板破裂時，如果只是單純黏合，裂口很快就會又被音柱頂開，因此，必須將其音柱頂到的內側部分削除，削除範圍必須比裂口稍大，並使用與削除部分相同形狀的新木片（音柱補片）黏合成形（**照片6、圖6**）。音柱補片的年輪方向，如果與面板破裂處的年輪平行，

可能很快又會破裂，因此必須稍微錯開（**照片7**）。

　　除此之外，調整音柱時如果勉強移動音柱，可能會導致音柱頂到的面板內側部分出現凹凸。如果凹凸情況嚴重，同樣必須使用類似音柱補片的方式修補。這時盡可能縮小修補範圍，而且修補作業最好在因為其他目的拆下面板時順便進行。

圖8_補足邊緣厚度

舊樂器的邊緣厚度經常經過補足（圖中灰色的部分）。

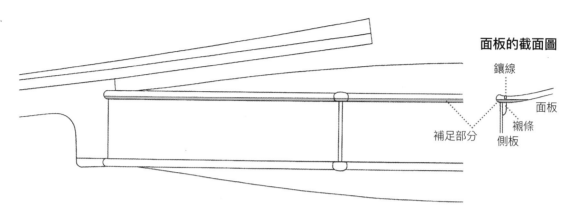

面板的截面圖

鑲線
面板
襯條
側板
補足部分

邊緣與琴角的修補

面板的琴角（**圖7**的a、c）與C字部位（**圖7**的b）邊緣，經常在運弓時，因為卡到琴弓而磨損。如果損傷狀況輕微，可使用膠狀的修補劑修復（**照片8**）。

琴角c的部分最容易被琴弓撞掉，如果掉下來的碎片還在，應該盡快黏回去。因為時間久了，傷口稜角將逐漸被磨平，這時即使將碎片黏回去也無法密合。如果碎片已經遺失，又來不及使用修補劑修補，就只能黏上新的木片再修整形狀。在損傷擴及鑲線之前，修復的痕跡都不會太明顯，因此必須盡早處理。

此外，面板上段及下段最寬處（**圖7**的d）的邊緣裂開，處理方式也是一樣。這個部分裂開，可能導致面板上年輪較深、較硬的部分（晚材）勾到衣服或擦拭樂器的布，相當煩人。如果裂開的情況沒有嚴重到需要使用新的木頭修復，我會讓裂開的部分吃進瞬間膠，再

壓住使其黏合，並使用硬化促進劑固定。如非必要，我實在不想使用瞬間膠，但琴膠無法順利塗在裂口處，也不可能長時間壓著直到固定為止，所以使用瞬間膠也是迫不得已的方法。

邊緣加厚

舊樂器的面板邊緣，可能會因為磨擦而變薄。除此之外，為了修理琴身而拆下面板時，也會稍微傷到面板與側板的黏合面，因此，會先將黏合面削平再黏合。反覆幾次之後，面板邊緣就會變得相當薄，這時就必須補足其厚度（**圖8**）。或者，也可以不削平與側板黏合面之間的損傷，改用混入木粉的接著劑修補，最後再將接著面修飾整齊。

背板也會進行相同的修理，但背板拆下的頻率不像面板那麼高，因此這樣的修理方式，在背板並不常見。

鑲線的功能

鑲線（**照片9**）最主要的目的就是

照片9_鑲線（邊緣部分）

圖9_假設面板（背板）邊緣受到衝擊時
　　　有a與b兩種破裂模式

a 受到圖中箭頭方向的衝擊，琴板被往左右壓開，出現裂痕。
b 由於底面固定著側板，因此即使受到箭頭方向的衝擊，也很難出現
　 這樣的裂痕。

裝飾。

　　有些小提琴書會提到，當面板邊緣遭到碰撞時，鑲線具有防止邊緣破裂擴及鑲線內側的效果。雖然這並非完全不可能，但我也不覺得鑲線的效果真的有那麼好。

　　面板之所以會裂開，是因為裂口處被外力壓開（圖9），但鑲線下方剛好固定著側板與襯條（圖8），沒有被壓開的餘地，因此，我反而覺得側板與襯條更有防止裂開的效果。如果面板遭到碰撞時，承受的衝擊力道足以使裂口裂到內側，黏合的部分應該也會脫落。但實際上，面板裂開幾乎都是因為表面受到衝擊，而非邊緣受到衝擊。

　　我有時候也會看到一些只有畫上鑲線的古琴，但這些古琴也不會比埋入鑲線的琴更容易裂開。

鑲線發出雜音

　　如果埋入鑲線的溝槽太寬，鑲線沒有確實固定在裡面，溝槽與鑲線之間出現縫隙，或是貼合成鑲線的三片木板之間（照片10）出現縫隙，經常會從縫隙中發出雜音。雖然只能刷上琴膠，但這樣就能解決雜音問題，也能使琴音更強有力。

照片10_鑲線木材

鑲線由3片削薄的木板（兩片染黑的木板夾著一片白木板）貼合製成。將貼合的木板切割成長條狀，埋入挖出溝槽的面板與背板當中。

背板的修理

背板不像面板那麼容易發生裂開之類的故障，因此，將背板拆下修理的機會，也不像面板那麼多。但承受嚴重衝擊時，音柱頂到的部分附近會裂開，這時就需要像面板一樣貼上補片修理。

除此之外，典型的背板修理，包括肩鈕的更換或補強，或是以黑檀補足尺寸不夠的部分。

肩鈕的修理

肩鈕（**照片11**、**圖10**）附近有鑲線，而鑲線內側及外側的背板木材結構較弱，如果承受將琴頸撞下來的強勁力道，肩鈕也會連同琴頸一起脫落。

琴弦的張力，總是讓背板承受如**圖10**箭頭方向的力道。掉下來的肩鈕，雖然可以像**圖11**那樣，使用其他木片與背板接合在一起，但如果不製作新的肩鈕，使其與背板嵌合，總有一天，肩鈕還是會因為支撐不了琴弦的張力，而脫離背板本體，成為指板下陷的原因。

只要琴頸跟部與肩鈕緊密黏合，即使其他琴頸插入的部分黏得不夠緊，也不會因為黏合不良導致指板下陷。由此可知肩鈕的重要性。

照片11_肩鈕

圖10_施加於背板的力

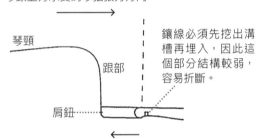

琴頸上方承受的琴弦張力方向

琴頸

跟部

肩鈕

鑲線必須先挖出溝槽再埋入，因此這個部分結構較弱，容易折斷。

肩鈕抵抗琴弦張力的反作用力的方向

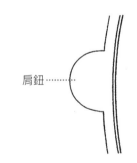

肩鈕

圖11_肩鈕的修理

鑲線

從鑲線處折斷的肩鈕，在斜線處使用新的木片補強。

肩鈕從鑲線處折斷後，製作如斜線所示的新肩鈕，使其與原本的木材嵌合。

平背低音大提琴的背板修理

　　平背低音大提琴（背板像維奧爾琴或吉他一樣平坦）的背板，因為形狀的關係，結構較圓背（像面板一樣有個拱起來的弧度）的背板弱，再加上琴版的厚度較薄，因此，內側必須裝上三～四根橫樑（bar）補強（**圖12**）。

　　背板的兩側因為橫樑的關係，而有些微的弧度，但其他部分都是平坦的。不過，舊的樂器不要說是平坦了，甚至幾乎都往內側凹陷。這是因為背板的橫向與樹木生長的橫向一致，但橫樑黏合處的方向，卻與樹木生長的縱向交叉。而前面提過，木材的縱向收縮率小，但橫向收縮率卻很大（參照第97頁），這就是導致背板凹陷的原因。

　　當背板橫向收縮時，因為內側橫樑黏合的部位被縱向的橫樑限制住，只有外側能夠收縮，所以導致背板往內側凹陷（**圖13**）。如果凹陷的現象嚴重，黏合的橫樑就會因為承受不住收縮的力道而剝離，有時甚至還會裂開。

　　雖然可以將背板拆下修理，但如果情況允許，我會盡量避免拆下背板，而是只將剝離的部分重新黏合，再使用如**照片13**中的裝置，以細金屬線固定住（修理例：**照片12**）。修理時，背板必須鑽開一個能讓金屬線穿過的小孔，但只要在修理好之後，將小孔填平再塗上琴漆，就很難看得出來。安裝位於樂器內側部分的零件，以及塗上琴膠的作業，都透過f孔進行。

　　如果舊的琴膠在黏合面結塊，或是黏合面太髒，就必須將背板與側板黏合

圖12_平背低音大提琴

內側為了補強而裝上橫樑（灰色部分）。音柱立在主樑處。

圖13_舊的平背低音大提琴

・新的樂器

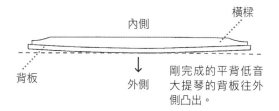

剛完成的平背低音大提琴的背板往外側凸出。

・乾燥、長期使用之後

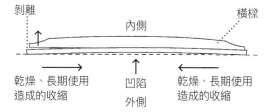

平背低音大提琴因為乾燥或長期使用的關係，會產生橫向收縮，但內側橫樑黏合的部位，被縱向的橫樑限制住，只有外側能夠收縮，所以導致外側的背板凹陷。如果凹陷的現象嚴重，黏合的橫樑就會因為承受不住收縮的力道，而從端點剝離。

的部分局部拆開，將刮刀從拆開的縫隙中插入，以熱水將黏合面清洗乾淨，清除舊的琴膠或髒汙。因為如果在附著髒污的情況下黏合，可能無法黏緊。

平背的背板周圍被側板框住，不像圓背那樣有收縮的空間（乾燥時木材收縮，弧度減少），因此，經常因為乾燥而出現裂痕。也可能從裂痕處發出雜音。

修理過的背板內側已經有防止綻開的補片，如果裂痕不會對其造成妨礙，可以使用細金屬線，在內側貼上新的補片。貼上補片之後，再以補木填平裂開的縫隙。

面板或圓背背板的裂痕，即使不補木填平，新的裂口也能夠閉合；但平背背板因為裝有好幾根橫樑，即使朝著使裂口閉合的方向施力，依然會被橫樑妨礙而無法閉合。如果不在背面貼補片，就只能填入補木，或是將背板拆下修理。

照片12_側板裂開的修理

a. 修理前的裂痕。

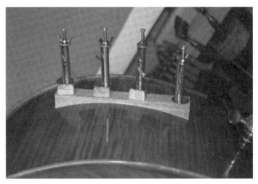

b. 在不拆開面板與背板的情況下修理側板的裂痕。使用照片13中的器具，並在樂器內側貼上防止綻開的補片。

c. 以補木填平金屬線通過的小孔。

照片13_不拆開面板·背板即可修理的器具（筆者製作）　說明其機制的樣品

使用金屬線黏上防止綻開的補片。在平背低音大提琴的橫樑剝離時，也可使用。

1. 黏上補片之前

在側板上鑽一個小孔，將金屬線從外側穿入，再將防止綻開的補片、防止
金屬線掉出的零件從f孔放入。

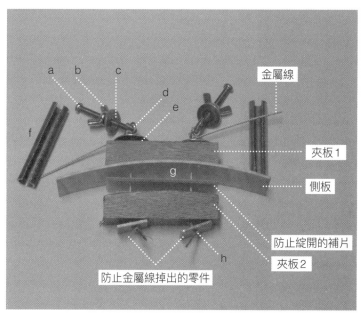

金屬線：直徑1.2mm的不鏽鋼線
　　　　（直徑1mm容易斷裂）。
夾板1：配合側板外側的弧度。
夾板2：配合夾板1的弧度。

a：將螺栓前端彎曲，使金屬線可掛
　　在上面的零件。
b：蝶形螺母。
c：墊圈。
d：線圈綁住的部分。
e：避免鐵管（f）傷害夾板的墊圈。
f：將鐵管縱向切出開口的零件（線
　　圈從鐵管中通過）。
g：側板，從f孔在補片的黏合面塗
　　上琴膠。
h：將線圈打個結。

2. 黏合補片（將補片夾緊）的狀態

在黏合面塗上琴膠之前，先把器具安裝好，試試看能不能運作。
黏合時鬆開螺絲，取下鐵管（f），變成1（上方照片）狀態，再從f孔塗
抹琴膠。

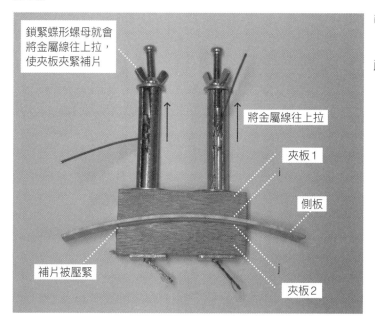

i：在夾板1與側板接合處，貼上厚
　　紙避免沾到琴漆，再貼上紙膠
　　帶，避免沾到多出來的琴膠。
j：補木2與側板的接合處也貼上紙
　　膠帶，避免沾上琴膠（紙膠帶的
　　背面比較不黏）。

木工膠的問題點

我有時候會看到，背板有裂縫卻只用市售的木工用合成膠黏合、背面也沒有貼上補片的琴。這樣的琴乍看之下似乎修理好了，但不久之後裂口又會綻開，使琴發出雜音。市售的木工膠，乾掉之後就很難用熱水洗掉，想要確實修理，反而更加費時費工，因此最好避免使用。

有些平背低音大提琴的背板，像維奧爾琴或吉他一樣，邊緣並未凸出於側板之外。因此如果背板橫向收縮，就會縮到側板內側。發生這種狀況時，幾乎都會削掉側板凸出的部分，有些甚至導致背板與側板只有局部黏合，得靠著襯條才能勉強固定。這種琴修理起來也非常辛苦（**圖14**）。

圖14_削掉側板的例子

如果平背低音大提琴的背板邊緣並未凸出於側板之外，橫向收縮時，幾乎都會削掉側板凸出的部分。面板也會發生同樣的狀況。

側板的修理

側板很薄，容易破裂

側板的厚度遠比面板及背板更薄（小提琴、中提琴：1.3mm左右，大提琴：1.7～1.8mm左右，低音大提琴：3mm左右），而且面積也大，所以在承受衝擊時沒有想像中牢固。樂器體積越大，撞到側板時就愈危險，尤其大提琴與低音大提琴不只體積大，樂器本身的重量也重，因此撞到時承受的衝擊更大，需要修理的頻率也更高。

側板裂口的黏合面積小，如果只是黏合裂開的部分，很容易再度裂開，因此，必須將防止綻開用的補片貼在側板背面。補片黏貼時，其年輪方向，應該與側板的年輪方向交叉（**圖15**）。而修理側板時，通常會將面板或背板拆下來。

但如果大提琴或低音大提琴裂開的位置，不在襯條或之前修理時貼上的補片邊緣，我就不會拆下面板或背板，而是使用如上一頁**照片13**中的細金屬線，將補片黏貼上去。黏貼時，利用弧度與側板一致的夾板，從內外兩側將側板與補片夾緊，因此裂口的左右側也不會出現高低差。如果側板撞出了一個洞，我也會以同樣的方式將撞掉的木片黏回去。

如果側板破裂或蟲蛀（參照第230頁）的狀況嚴重，我也會將局部的側板（左右兩半的側板分別由上段、C字部位、下段三個部分組成，因此側板共有六片）換新。

低音大提琴的側板修理

低音大提琴的側板與面板或背板的黏合面，經常會發生嚴重扭曲，或局部下陷的狀況。

如果只是小範圍下陷或黏合面缺損，我會將局部的側板從面板及背板上拆下，以新的木板補足缺損的部分。此外，我在進行需要拆下面板與背板的修理時，也會一併整理側板的黏合面。我會透過最小限度的刨削，將黏合面整平，如果下陷幅度太大，就以木片補足修正。

我也經常看到側板的黏合面已經嚴重扭曲，卻還要勉強將面板及背板壓緊黏合的低音大提琴，這種修理方式非常粗暴，反而增加了我的工作量，令我相當困擾。因為只有這樣的樂器，會用釘子將面板及背板固定在側板上。當我以為釘子已經全部拔除，開始用刨刀修整黏合面時，刨刀經常會刨到因為生鏽斷掉而留在裡面的釘子，導致刀刃受損。我最近開始使用磁鐵確認還有沒有釘子留在裡面，情況才終於大幅改善。

襯條脫膠及缺損

以高把位演奏時，左手會碰到的琴肩處，容易導致琴漆磨損剝落。如果發生這種情形，請在木材裸露出來之前，拿去樂器行重新上漆。

提琴的側板與面板及背板之間的黏合面積太小，為了增加黏合面積，會在側板內側裝上襯條。手掌容易流汗的人，如果對琴漆剝落的狀況置之不理，手汗就會漸漸滲入木頭當中，情況嚴重

圖15_貼上防止綻開的補片

防止綻開的補片以a或b的方式黏貼，避免裂痕再度綻開。補片上的細線是年輪的方向，黏貼時必須與裂口的方向交叉。

圖16_襯條的黏合面缺損

襯條缺損，面板（背板）容易從側板脫膠。

時，甚至會導致內側的襯條脫膠。若情況演變至此將會很難處理，所以必須趁早修補琴漆，如果手汗過於嚴重，最好在琴肩部分的側板貼上防止汗水滲入的膠帶。

此外，襯條與面板或背板的黏合面如果缺損（**圖16**），就無法發揮原本的效果，面板及背板也容易脫膠。這時就必須更換、重新組裝襯條、或是修補缺損的部分。

圖17_側板的組裝方式〔內模式〕

①C字部位的側板先與角木塊黏合。
②等C字部位的側板黏合處乾了之後，
　再削製這個部分的木塊，黏合其他部分的側板。

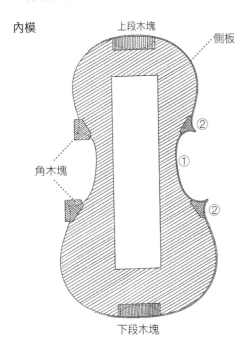

角木塊：將木塊黏在模板上，
削製成虛線的形狀之後，再黏合側板。
下段木塊：取下模板後，根據虛線整形。
（上段木塊、角木塊的步驟也一樣）

圖18_側板的組裝方式〔外模式〕

將側板組裝在模板上之後，再黏上弧度與黏合處相符的上段木塊、下段木塊與角木塊。

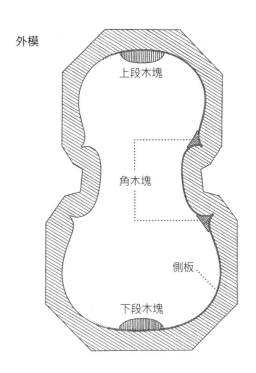

木塊脫膠與木塊更換

　　樂器的側板內裝有六塊木塊，分別是上段木塊、下段木塊與四塊角木塊（圖17、18）。這些木塊的功能，是接合各個部分的側板、安裝琴頸及尾鈕（尾針），以及與面板、背板共同支撐琴弦的張力。這些木塊如果沒有黏緊，或是琴角部分脫膠，不僅會帶來強度上的問題，也會形成雜音。

　　側板的組裝方式，主要分成內模式（圖17）與外模式（量產樂器多採用這種方式，圖18）。這兩種組裝方式

的上段木塊與下段木塊，並沒有太大的差別，但琴角部分，就有各自的特徵。一般來說，內模式的琴角雖然由兩片側板組成，但這兩片側板分別黏貼在角木上，因此容易密合；但外模式卻採用將角木塞進兩片側板之間的方式，因此容易出現縫隙（圖19的b）。雖然採取內模式也不代表永遠不會有縫隙，但兩相比較之下，採用外模式的琴角接合處，似乎還是較容易脫膠。

　　從外觀上，也能大致看出兩者側板接合處的差異（圖19）。德國馬爾克諾伊基爾辛（Markneukirchen）附近，在

圖19_ 琴角處的側板接合

a. 內模式

b. 外模式

第二次世界大戰前，以外模式製作的小提琴量產製品中，很多在琴角處完全沒有裝上角木，或是只在f孔看得到的下段琴角貼上假的角木（**圖20**）。這類樂器的面板，通常也會附上一體成形的低音樑。

　　上段木塊或下段木塊如果垂直裂開，將導致琴頸或尾鈕（尾針）、側板無法確實固定，而且，裂痕可能擴及面板或背板，因此必須換上新的木塊。

圖20_ 假的角木塊

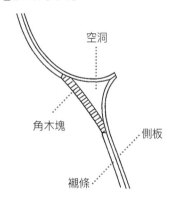

有些外模式樂器，會像這樣偷工減料。由於從f孔看不見上方琴角，所以也有很多偷工減料的樂器，完全沒有上方的角木塊。

從資格考到比賽

　　大師資格考的術科考試，除了必須繳交樂器的成品與設計圖之外，還得接受為期兩天的筆試與實技測驗。實技測驗包括：削木頭、換弓毛、修理方式的指導。至於指導測驗，必須以德文試教在學學生的方式進行。

　　最後是口試，口試的問題不會太難，我被問到的問題是：「這是哪種樹的木材？」我記得答案應該是黃楊木。除此之外，我還被問到：「這條弦是哪個廠商製造的哪種樂器的哪條弦？」等等問題。

　　為了大師資格考而製作的那把小提琴，本來準備送去參加三個月後在克雷莫納舉辦的史特拉底瓦里國際小提琴製作大賽，原本我有點擔心趕不上申請期限，不過還好最後趕上了，而且幸運拿下第一名。比賽的結果，在我搬家打包行李時透過電報送來。而且，電報內容完全沒有寫到第一名之類的字眼，只有簡單寫著你得了某某獎，請在某月某日前來。

　　就在師父康圖夏為我餞別時，我剛好接到了前往克雷莫納的日本友人的電話，那時我才知道自己的小提琴得了第一名。

　　我的日本師父無量塔藏六，在我前往德國的隔年，開設了東京小提琴製作學校（現在已經休校了），當時師父正帶領學生進行首趟德義之旅，我原本就打算在比賽成績發表時，在克雷莫納與師父他們會合。能夠在眾人的祝福之下結束這趟德國修行，實在非常幸福。

5

大師的保養

〔弓篇〕

弓桿的材質，會影響音色、音量與彈性；
整把弓的重量平衡（重心的位置），
則會影響弓根到弓尖的演奏舒適度；
弓桿的弧度（包含彎曲與扭曲），
也會影響彈性、與弓根到弓尖的演奏舒適度。
「材質」、「重量平衡」、「弧度」三者兼備，
才是所謂「吸附力」良好的弓。
這樣的弓，
就像演奏者右手的延伸，成為其身體的一部分。
然而不管材質多好，
只要重量平衡與弧度不佳，這把弓就不會好用。
反之，即使材質沒有那麼好，
只要重量平衡與弧度適當，還是能成為一把堪用的弓。

琴弓

英 bow ／德 Bogen ／義 arco ／法　archet

小提琴／中提琴／大提琴／低音大提琴的弓

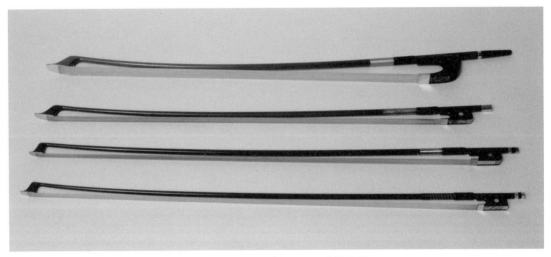

由上到下分別是低音大提琴用（德國弓）、大提琴用、中提琴用、小提琴用

材質 　　　　　　　　　　　　　Vn Vla Vc Cb

◎弓桿

　　弓桿主要使用巴西紅木（Pernambuco）製作（**照片1**），至於低價品，則使用巴西木製作。除此之外，有些弓桿也會使用巴洛克弓常用的蛇紋木來製作，最近，也有愈來愈多使用碳纖維或玻璃纖維等製成的弓桿。以前也會使用黑檀或低價的櫻木製作弓

桿，但現在已經不使用這兩種材質了。

　　有些巴西紅木的比重不到1（丟進水中會浮起），但也有一些超過1.2。比重輕的弓桿，如果不做得粗一點，就無法確保充分的重量，而這類木材整體而言，通常堅韌度不足，材質較為軟，無法製成良好的弓。而比重過重，又必須透過將弓桿做得細一點，以調整重

照片1_巴西紅木

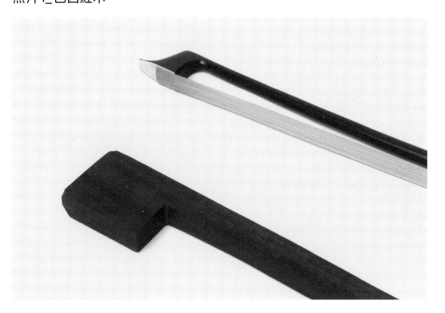

量;但弓桿太細,也會使琴弓變得太過柔軟。只有堅韌度(彈性)與比重的平衡恰到好處的材質,才是適合製弓的良材。但現在,因巴西紅木被列在華盛頓公約的附錄II當中,需要出口國(巴西)的許可才能出口,因此相當難以取得。

巴西紅木在十六世紀時,廣泛分布於巴西東部地區,但後來因為濫墾與土地開發等因素,而遭大量採伐,現在該地區只剩下零星的分布。當地雖然也在造林,但樹齡未達三十年以上的樹木,似乎無法用來製弓。

巴西紅木含有水溶性的紅色色素「巴西紅木素(brazilin)」,以前經常用來製造染料。這種色素能夠大幅降低木材的振動吸收力,或許這就是巴西紅木最適合用來製弓的原因。巴西紅木的顏色分布,從淡黃褐色到深紫色,色彩相當多樣。剛削好的木材表面顏色較淺,在照射日光與接觸空氣後,顏色將逐漸變深。至於著色的巴西紅木,則非

良材。質地堅硬、顏色明亮偏黃的木材製成的弓,也能演奏出明亮的音色,但這樣音色也具有僵硬銳利的傾向。至於深紫色的弓,則能奏出甜蜜柔和的音色。很多不錯的弓,似乎都使用年輪緊密、具有一定硬度、較深紫色的材質。

一般所謂的巴西木,則是與巴西紅木完全不同的樹種。巴西紅木其實是蘇木(豆科蘇木亞科)的別名,而我們一般所說的巴西木,則是巴西產的鐵線子木(Macaranduba,五椏果亞綱柿樹目山欖科)。我不知道為什麼鐵線子木後來會被稱為巴西木,但兩種木材製作出的琴弓,一眼就能看出差異。不過有時候,我也會看到質感接近巴西紅木的巴西木弓。巴西木與巴西紅木相比,堅韌度較差,弧度也具有較容易拉直的傾向,一般只會用來製造低價的量產品。我也聽過有些無法分辨木材的人,以高價買賣巴西木弓,實在是一件憾事。

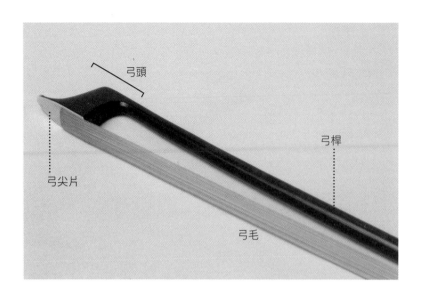

弓頭
弓桿
弓尖片
弓毛

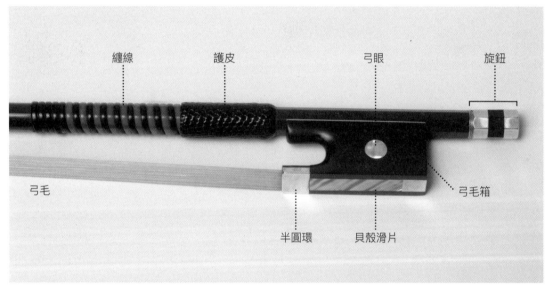

纏線　　　護皮　　　　　　　弓眼　　　　旋鈕
弓毛
半圓環　　貝殼滑片　　弓毛箱

◎弓毛庫

弓毛庫主要使用黑檀製作。此外也會使用鱉甲、象牙、蛇紋木或塑膠製作。金屬部分用的則是銀、金、白銅（銅、鎳、鋅合金）。但純銀或純金太軟，因此，銀是銅銀合金，金則主要是金銅銀合金。

至於有「眼孔」（eyelet，**照片2**）之稱的螺母，則是黃銅製。

弓眼使用切割成圓形的貝殼製作，弓毛庫底部的長方形滑片，也是貝殼製作。有些滑片會使用塑膠取代貝殼，而低音大提琴也會使用金屬製滑片。

鱉甲是玳瑁殼（一種棲息在熱帶的海龜）的加工品。但現在玳瑁因為華盛頓公約的關係禁止貿易，已經無法取得新的原料。至於象牙，請參考弓尖片（參照第184頁）的說明。

照片 2_ 弓毛庫、螺絲、螺母安裝的溝槽

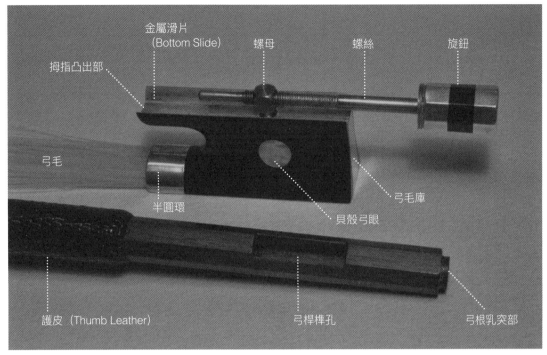

弓毛繃緊的機制：順時針轉動旋鈕，螺絲就會將安裝在弓毛庫的螺母往旋鈕方向拉，使弓毛庫滑動，將弓毛繃緊。

◎ 旋鈕

　　旋鈕的軸心是黑檀製，外面包覆著一層金屬，其材質採用和弓毛庫一樣的銀、金或白銅。金屬有分離式與一體式，分離式的黑檀軸心可從中央部分抽出。有些琴弓的黑檀部分，會嵌入貝殼。譬如分離式旋鈕後方，就會嵌入圓形貝殼。有些低價品，會使用塑膠軸心取代黑檀軸心。

　　有些低音大提琴的德國弓的旋鈕部分，只使用黑檀或電木樹脂製作，也有一些在底座包覆著與弓毛庫同樣的金屬。

　　如果弓毛庫使用象牙、鱉甲、蛇紋木等材質，旋鈕也多半會使用相同的材質。

◎ 螺絲

　　螺絲為鐵製品。小提琴、中提琴、大提琴的螺絲粗細為3mm，低音大提琴則有4mm與4.5mm兩種。螺絲的規格大致分成公制與英吋，而這兩種規格的螺紋間隔，又各自分成幾種不同的尺寸。螺母多半使用黃銅製，與各自的螺絲成對使用（**照片2**）。

◎ 纏線

　　纏線的材質通常是金線、銀線，或是在絲線等纖維外側，纏上一層長條狀的金箔或銀箔所製成的金絲或銀絲，如果用的是金線或銀線，純度通常與使用在弓毛庫的金或銀相同。此外還有鯨鬚（參照第184頁**照片3**，鬚鯨口中由上顎皮膚演變而來的器官，其目的是為了採

照片 3_鯨鬚

黑與白的部分是由原料加工而成的
寬 2mm，厚 0.5mm 的細線。

原料

做為纏線使用的鯨鬚。現在已經難以取得。

集做為餌食的浮游生物）、仿鯨鬚（塑
膠）、染成金色或深藍色的絲線，低價
品則會使用鍍銀的銅線。此外，有一些
粗製濫造的琴弓，使用纏繞鋁箔的尼龍
釣線。

靠近弓毛庫的纏線部分，則纏著牛
皮或蜥蜴皮製成的護皮。

現在捕鯨成為國際議題，因此鯨鬚
也變得難以取得。

◎弓尖片

安裝弓尖片的目的，是為了保護弓
頭，其材質有象牙、牛骨、塑膠、金、
銀（與弓毛庫的金屬同樣純度），有時
也會使用貝殼。象牙因為華盛頓公約的
關係，原則上禁止國際交易，因此，有
些琴弓會使用挖掘化石時挖到的長毛象
牙取代象牙。此外，現在也有人開發以
牛奶為原料製成的酪蛋白塑膠弓尖片，
並將其加工成象牙風格。

弓尖片黑色的部分，則是黏上黑
檀、染黑的木片或纖維等等。

現在帶著琴弓前往安檢嚴格的國家
時，必須攜帶弓尖片非象牙製作的證明
文件。我還聽說過，因為弓尖片為象牙
製作，使得整把琴弓被美國海關折斷的
案例。

◎弓毛

弓毛使用的毛為馬尾毛。主要使
用白毛，但也有低音大提琴使用黑毛。
此外，也有褐色的毛。有一陣子流行將
弓毛染成各種顏色，但現在已經看不到
了。

以前也有尼龍製成的弓毛，而最近
則出現了合成纖維製的弓毛。合成纖維
比馬毛更堅固、不容易斷裂，因此使用
壽命更長。

設計與各部位的保養

Vn Vla Vc Cb

弓的重量與重量的平衡

每種樂器都需要重量適中的弓

從小提琴到大提琴，隨著樂器的體積愈來愈大，弓也變得愈粗愈重。但弓毛與弓桿並沒有變得愈來愈長。雖然小提琴與中提琴的長度幾乎相同，但大提琴、低音大提琴的琴弓長度，卻會隨著樂器體積變大而變短。我想這是因為樂器愈大，琴弦愈粗，琴弦的張力也愈強的關係，因此弓也必須愈重。至於弓的長度，則與弓的可動方向與可動範圍有關。

如果用中提琴或大提琴的弓拉奏小提琴，聲音聽起來就會被壓扁，無法發出輕快的琴音，操作性也會變差。反之，如果用小提琴的琴弓拉奏低音大提琴，也只能發出細微的聲音，想要勉強加大音量，還會怕自己把弓拉壞。

由此可知，每種樂器都需要重量適當的弓。小提琴弓的適當重量為 57 ～ 62g，中提琴為 70g 左右，約比小提琴多 10g，大提琴則再比中提琴多 10g，約 80g 左右。但也有重量超過 62g 的小提琴弓，或 65g 以下的中提琴弓。此外，以前也有不少 75g 左右的大提琴弓，但最近似乎加重到 83 ～ 84g 左右。一般的低音大提琴弓，約為 135g 左右，不到 130g 的話算是輕的；至於重的則會重到超過 140g，甚至 150g。

拿弓的時候，會有這把弓拿起來輕或重的自我感知，但有時經過實際測量，會發現自己覺得較輕的弓，其實測起來較重；覺得較重的弓，反而測起來較輕。

弓的操作性取決於重心的位置

除了低音大提琴的德國弓之外，拿弓時，基本上以右手的拇指與中指夾住弓桿，其他手指靠在一旁維持弓的穩定。這時的支點是拇指與中指的位置，通常會落在拇指觸碰到的弓毛箱凸出部邊緣。有些使用法國弓拉大提琴或低音大提琴的人，會將拇指放在凸出部的凹陷處，如果是這種情形，凹陷處的位置就會成為支點。至於使用德國弓的情況，支點則會落在靠著虎口處的弓毛箱後側邊緣。

將整把弓像天秤一樣放在食指上，取得平衡的位置就是弓的重心（參照第 186 頁照片 4），而重心的位置距離拿弓支點有多遠，將決定弓的操作性，因此非常重要。弓的長度雖然也會影響重心到支點的距離，但一般而言，小提琴與中提琴約為（190 ～）195mm、大提琴約為 180（～ 185）mm，德國弓則為 180mm 最為恰當。只要重心落在這個位置，就是一把從弓根到弓尖的操作性都均等的弓。

如果重心的位置適當卻難以操作、有些部分反應差，則是因為這些部分的弓桿弧度不佳。重心與支點的距離若比上述數字少 10mm、20mm（支點距離重心太近），會讓人覺得弓頭（整把弓）

太輕，有時即使解決弓桿的弧度問題，弓尖部分的反應也會比其他部分更差，拉奏時必須更仔細操作。反之，如果大於上述數字，則容易受弓頭重量影響，導致操作性變差。

材質良好的弓容易達成這個條件，但材質較輕的弓就必須加粗弓桿、或是增加弓毛箱、纏線、旋鈕部分的重量，才能將整體的重量調整得恰到好處。但弓桿不可能無限制加粗，如此一來，自然會變成拿弓處較重的弓。反之，如果將低音大提琴的法國弓改造成德國弓，則因為弓頭部分較大，而具有頭重腳輕的傾向。

選購琴弓時請確認重心的位置

一般人會將琴弓整體的重量，當成選購琴弓的標準，但幾乎沒有人會連重心的位置也一併確認。我想這是因為大家都以為，整體的重量會影響拿弓時感

照片4_弓的重量平衡、重心位置

將整把弓像天秤一樣放在食指上，取得平衡的位置就是弓的重心。
這個位置距離拿弓支點有多遠，將決定弓的操作性。

①小提琴、中提琴：（190～）195mm
　大提琴：（180～）185mm
②大提琴（如果拇指放在●的位置）：（180～）185mm
③低音大提琴（德國弓）：180mm

取得平衡的位置、重心

受到的輕重度，卻沒有理解到這是重心位置不同所造成，而且重心的位置，會影響整把弓使用起來的順手程度。

因此選購新的琴弓時，最好也確認重心的位置。

改善重量與平衡的方法

我常看到有些廠商，為了讓原本很輕的弓較容易賣掉，而使用粗銀線當成纏線，並且大量纏繞在琴弓上以增加重量。如此一來，必然會使拿弓處變重，導致弓尖部分難以操作。如果顧客手邊的弓已經是這樣的弓，我會建議他換上較輕的纏線，雖然這麼做將導致整體重量稍微變輕，但多少能夠改善平衡（參照第199頁，「重新纏繞纏線」的部分記載了實例）。如此一來，雖然整體重量減輕了，但一擺出拉弓的姿勢，反而會覺得琴弓變重，弓尖難以操作的問題也能獲得改善。

如果想要改善重心的位置，只要盡量於遠離重心的部分增加或減少重量即可，即使改變幅度不大，也有效果。譬如旋鈕的金屬部分，如果是較重的膠囊狀一體成形式，可以換成較輕的分離式。

此外，我也常看到有些似懂非懂的琴弓主人，在弓頭的塞入弓毛溝槽處灌鉛。但這麼做，會讓弓毛塞入的空間變淺，而且灌進去的鉛量也不多，效果並沒有想像中那麼好。

比起灌鉛，我覺得在弓尖片上，於弓毛露出的部分更靠近弓尖的地方，以雙面膠貼上鉛板的效果更好。只要將鉛板塗成白色，就不會太明顯。我會視情

照片5_用雙面膠將1日圓的硬幣黏貼在弓尖

如果手邊琴弓的重心靠近拿弓處，可以試著用雙面膠將1日圓的硬幣黏貼在弓尖上拉奏。1日圓硬幣的重量為1公克，可使小提琴弓的重心移動約10mm。

況貼上一～三片0.5mm厚的鉛板，但如果貼到三片，會比弓毛的面更高，所以最好能夠控制在兩片以內。鉛板無論貼上還是取下，都很容易，也立刻就能比較貼上前後的差別，因此演奏者也能夠接受。只不過，不知道是因為雙面膠的黏著劑還是鉛的質地較軟的關係，琴音變得稍為沒有那麼清晰。因此，該如何改善琴音，也成為今後的課題。

如果手邊琴弓的重心靠近拿弓處，可以試著將1日圓的硬幣黏貼在弓尖上拉奏（**照片5**）。1日圓硬幣的重量為1公克，可使小提琴弓的重心移動約10mm。

圖1_ 弓毛繃緊時弓桿的弧度

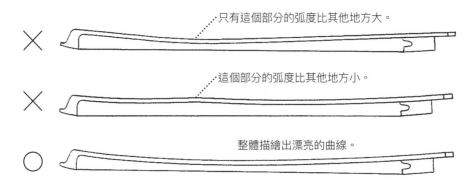

只有這個部分的弧度比其他地方大。

這個部分的弧度比其他地方小。

整體描繪出漂亮的曲線。

圖2_ 弓桿彎曲

從弓的正上方看,弓桿相對於弓毛往左右彎曲。

這邊可以看到露出來的弓毛。

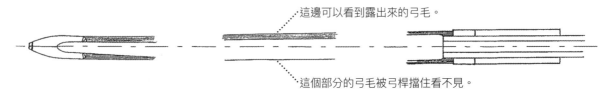

這個部分的弓毛被弓桿擋住看不見。

如果弓頭較輕,可透過減輕纏線、旋鈕的重量,並加重弓尖部分的重量,來改善平衡。反之,如果弓頭太重,要改善就不是那麼容易。因為如果想要透過加重拿弓處來改善平衡,那麼會有整把弓變得過重的傾向。

不過,低音大提琴的琴弓整體重量,分布範圍較廣,因此,可透過在旋鈕處裝上銀環,或是埋入鉛塊來改善。此外,拆下銀線與護皮,將這個部分的重量加在旋鈕上,就能在整體重量沒什麼改變的情況下,有效改善平衡。把鉛板貼在旋鈕上測量,即可知道旋鈕應該增加多少重量比較適當。接著,只要將旋鈕鑽開埋入鉛塊,或是裝上銀環即可。或著,就這樣貼著鉛板也無所謂。但鉛對皮膚而言有毒,因此必須貼上膠帶,避免觸碰到。

弓桿的弧度、彎曲與扭曲

什麼樣的弧度最好

將弓毛完全鬆開,但還不到垂下的程度時,可從弓桿與弓毛的間隔判斷,弓桿弧度是否適當。我認為,小提琴的弓桿在弧度適當的情況下,整體而言,與弓毛之間距離最窄的部分大約會是0～1mm左右,中提琴比小提琴稍寬一點,大提琴約2mm,低音大提琴的德國弓約4mm。

弓桿的弧度,可能在長年使用當中逐漸變直(弓桿與弓毛的間隔變寬)。除此之外,材質的問題,或是收納在琴盒中的時候沒有將弓毛鬆開,都是弓桿變直的原因。

我也常看到本身弧度就不夠的琴

弓。如果只是稍微將毛繃緊，就會使弓桿與弓毛的間隔變得很寬，也無法充分發揮弓的能力。

即使整體的弧度看起來適當，也經常發生弓尖或中段的某個部分，總是操作起來不順手的問題。稍微將弓毛繃緊時，如果如圖1一般，局部弧度較大，或者反過來局部某個部分凸起，從弓根到弓尖的反應就不會平均。

弓桿從弓根到弓尖逐漸變細，同時弧度也愈來愈大。因為弓毛繃緊時，弧度能為弓桿帶來抵抗弓毛張力、恢復原本形狀的反作用力。如果細的部分沒有加大弧度，反作用力就會減少，弓桿也就無法抵抗弓毛的張力了。

演奏的時候，手臂對弓桿施加往弓毛方向彎曲的力，使琴弓各部分的反作用力增強，而手臂的施力方式與力道大小、運弓速度的變化，都會反應在聲音的強弱上。如果弓根到弓尖的彎曲弧度不平均，弓的各部分的反應也不會平均。

弓桿的弧度，必須配合其粗細變化決定。兩者的最佳組合，是弓毛繃緊時，在弓毛與弓桿逐漸平行的階段，沒有局部弧度較大或較小的部分。但弓尖離拿弓的部分太遠，則不容易操作，手臂的力量也較難到達弓頭附近，因此，我會稍微將弓尖的弧度加大一點。但從弓尖往弓根（拿弓的地方）部分的弧度變化，仍然必須順暢。

彎曲與扭轉

琴弓彎曲指的是，從弓的正上方（與圖2同樣方向）看，弓桿相對於弓毛，呈現左右彎曲的狀態。如果弓毛繃緊，彎曲狀況就會更加嚴重。弓毛沒裝好、左右長度不一致、其中一邊斷裂狀況嚴重，導致兩邊不平衡等，都有可能造成琴弓彎曲。

圖3_ 弓毛的扭曲（從弓的正上方看的狀態）

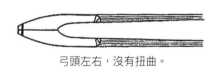

弓頭左右，沒有扭曲。

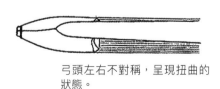

弓頭左右不對稱，呈現扭曲的狀態。

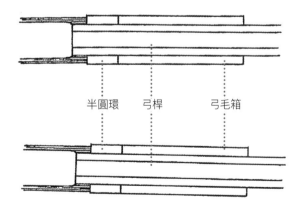

半圓環　　弓桿　　弓毛箱

手拿著弓，用單邊眼睛看弓根，在弓桿下方的半圓環左右對稱的情況下觀察弓頭。
觀察時盡量只動眼睛，不要動頭。

照片6_使用熱風槍修正弓桿

使用約120度的熱風加熱，修正弓桿時就不容易傷到琴漆。

不過演奏低音大提琴時，手的重量大部分都落在靠身體這側，因此，也有人從一開始就故意將琴弓往反方向彎曲。

扭轉則如**圖3**（參照第189頁）所示，同樣從弓的正上方看，固定弓毛的弓毛箱半圓環兩側，與弓頭兩側不在同一條線上。反過來看弓毛的面，半圓環的面與弓頭的面也沒有平行，呈現扭轉的狀態。換句話說，從弓根到弓尖的弓毛面角度改變，使得接觸琴弦的弓毛量變得不平均。

弓桿扭轉，也是在弓毛繃緊後造成弓桿彎曲的原因。

弧度、彎曲、扭轉的修正

我以前會用酒精燈烘烤弓桿，以修正弧度、彎曲、扭轉等有問題的狀態，烤的時候必須避免弓桿直接接觸火焰，也要小心不要燒焦。但我現在改用熱風槍（**照片6**）。將熱風調到約攝氏120度，就能在不傷害琴漆的情況下修正弓桿，如果琴漆會因加熱而軟化、起泡，那就之後再修補。

使用熱風槍修正時，需要足夠的經驗才能精確判斷，修正部位加熱的時間與修正的力道。

更換弓毛

換弓毛的時機

常有人問我「這把弓的弓毛是不是該換了」，但如果不是弓毛大量斷裂導致毛量變少，或是舊的弓毛嚴重變色汙損，其實很難從外表判斷弓毛是否應該更換。而且，演奏方式與演奏頻率，也會影響換弓毛的時機。

我聽說更換頻率高的人，每二～三週就會換一次，但多數演奏家應該每年更換二～三次吧，不過也有人換一次弓毛就能用一年以上。業餘人士從一年換一次，到換一次可以用好幾年的人都有。也有不少人在學生時期一個月就會換一次弓毛，但隨著使用期間增長，弓毛也隨之愈來愈不容易斷裂，更換頻率也變得不像以前那麼高了。

常有人說：「弓毛表面的魚鱗狀凹凸（毛鱗片），如果磨損，將不容易附著松香，這時就必須更換弓毛。」但實際上，真的是如此嗎？

根據專門加工、研究馬毛，並將其製成弓毛的業者所提供的資料寫著：「毛鱗片磨損將導致琴弓無法拉出聲音，是完全錯誤的觀念」，因為「馬毛表面的毛鱗片只有薄薄一層，原本的作用是彈開髒污與水分，反而還會妨礙松香附著」。而且不耐摩擦的「毛鱗片剝落後，裸露的毛心（毛皮質）沾附松香，而變得不容易滑開，與弦摩擦發出聲音」。此外資料中也寫道「理論上，只要毛心附著的松香沒有被磨掉，就能繼續發出聲音」。

確實不管弓毛多舊，都不會拉不出聲音。

更換弓毛的判斷標準

那麼實際上，應該在什麼時候換弓毛才好呢？

換弓毛的判斷標準相當模糊，每個人或多或少有點差異。以下試著舉出一些例子。

- ·上松香時覺得不容易附著。
- ·弓毛開始斷裂。
- ·弓毛因為斷裂而變得很少。
- ·弓毛變舊。
- ·弓毛變髒。
- ·弓毛拉長。
- ·夏天的高溫讓低音大提琴的松香融化，導致弓毛黏在一起。

此外，也有某位演奏家透過感受下列變化，來決定換弓毛的時期。

- ·首先，極弱音變得不容易演奏；接著，低音很難拉出堅韌的聲音，而且雜音變得愈來愈多。

更換弓毛

（挑出更換工程的一部分來介紹）

5
將新的弓毛塞進
弓毛箱。

1
拆下弓頭的楔形
木塊。

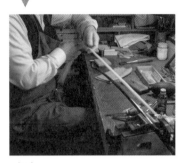

6
將塞進弓毛的弓
毛箱裝在弓桿
上，並梳理弓
毛。

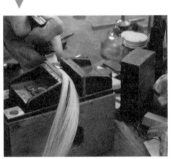

2
拆下弓毛箱上的
半圓環。

7
用麻線綁住弓毛
前端，決定弓毛
長度。

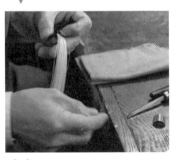

3
拆下弓毛箱的楔
形木塊，取出舊
弓毛。

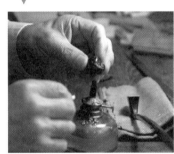

8
麻線綁住處的松
香用酒精燈烤，
使其滲入固定。

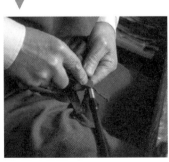

4
清潔各個部分。
製作弓毛箱的楔
形木塊。

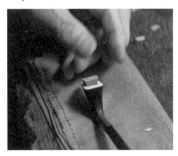

9
將弓頭的楔形木
塊邊塞進溝槽，
邊一點一點地修
整其形狀。

10
將形狀修正到與弓頭溝槽吻合的楔形木塊卡進溝槽，並留下塞弓毛的空隙。

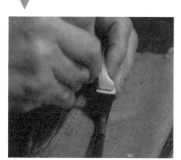

11
將弓毛塞進弓頭，再試著把楔形木塊卡進溝槽。微調木塊的鬆緊。

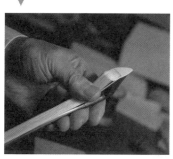

12
將楔形木塊暫時卡進溝槽，把弓頭中多餘的弓毛拉出來。

13
確認弓毛是否繃得平均。將暫時卡進溝槽的楔形木塊，確實壓緊。

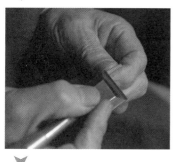

14
削製裝入半圓環的楔形木塊。

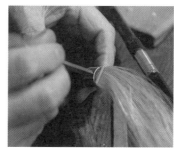

15
試著將楔形木塊裝進半圓環。取下楔形木塊修整形狀，微調其鬆緊。

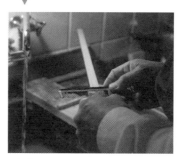

16
將楔形木塊卡進半圓環，並將弓毛拉出繃緊，最後在弓毛繃緊的狀態下，用沾水的梳子梳弓毛，將弓毛沾濕。

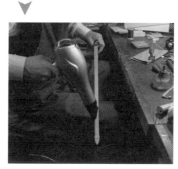

17
擦乾多餘的水分，在弓毛繃緊的狀態下以吹風機吹乾。

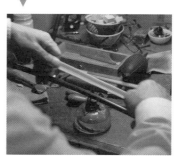

18
用酒精燈烘烤不整齊的弓毛，使其變整齊。弓毛具有加熱收縮的性質。

19
在弓桿與弓毛箱、螺絲接觸的部分塗蠟。並在螺絲與螺母塗上凡士林之類的膏狀油，完成更換弓毛的作業。

圖4_固定弓毛的方法

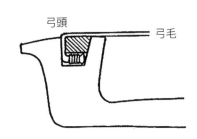

斜線部分是楔形木塊

弓頭　　　　　　　弓毛

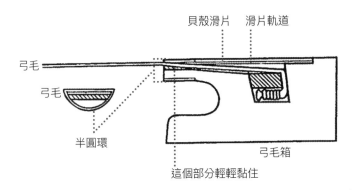

貝殼滑片　滑片軌道

弓毛

弓毛

半圓環

這個部分輕輕黏住

弓毛箱

弓毛的結構與更換弓毛

　　弓毛如**圖4**所示，以楔形木塊固定在在弓毛箱及弓頭處，固定的部位沒有塗上黏膠。弓毛箱上半圓環的部分，靠著楔形木塊將弓毛攤開並固定寬度，使其寬度與半圓環的寬度一致，因此，通常只會在這裡稍微上一點黏膠，防止楔形木塊脫落。除此之外，在半圓環兩側開一點縫隙，避免弓毛擠在一起也很重要。

　　更換弓毛時最花精神的部分，就是將弓毛的長度調整到整齊一致了。因為弓毛的左右兩側，只要有任何一邊長度較短，就無法均勻接觸琴弦，而且將毛繃緊時，還會導致弓桿彎曲難以演奏。

　　演奏中，如果發生弓毛脫落導致無法繼續演奏的事故，通常是因為弓頭處的楔形木塊太鬆。我常看到為了避免木塊脫落，而使用黏膠固定的琴弓，但這種做法令人難以苟同。如果木塊卡得比弓尖片的面還深，弓毛就無法在溝槽中完全攤開，也會在弓尖片與弓毛之間看見縫隙。

　　弓毛雖然會在使用當中逐漸拉長，但如果塞進弓毛箱、或弓頭中的弓毛有活動的空間，日後也會因為弓毛的位置偏移，而變成與弓毛拉長相同的鬆弛狀態。除此之外，弓毛也會因為濕度變化而伸縮。而且，有些弓毛非常容易拉長，這或許是因為毛質的關係，或是將馬毛製成弓毛時使用藥劑的關係。

　　再者，如果在弓毛緊繃的狀態下，就將弓收進琴盒，不僅會導致弓毛拉長，也會使弓桿的弧度消失，因此，平常不演奏的時候請將弓毛鬆開。分數琴多數使用巴西木製弓桿，弧度很容易被拉平，因此必須小心。

　　小提琴、中提琴、大提琴的琴弓如果弓毛拉長，將使旋鈕的位置變得太靠近拿弓的右手拇指，使拇指碰不到捲著纏線的護皮。這塊護皮的英文名稱是「Thumb Leather（拇指護皮）」，除了可以減緩拇指與指甲對木頭的磨損，也具有幫助右手穩定拿弓的效果。

　　如果弓毛拉長到超過弓毛箱的可動範圍，將導致弓毛無法再繃得更緊，這時就必須更換弓毛。

表1_ 弓毛的量

	每束的粗細	根數：例		裝在琴弓上的重量與長度
		例1	例2	
小提琴	直徑3mm	187根	214根	大於5g　約70.5cm
中提琴	直徑3.3mm	221根	252根	大於6g　約70.5cm
大提琴	直徑3.5mm	260根	295根	將近7g　約67cm
低音大提琴	直徑3.9mm	316根	364根	將近8.5g　約65.5cm
		黑毛：297根		（德國弓）

※ 例1、例2是從同一束毛中分出的毛束的實測數量。即使是同一束毛，每一根的粗細也都有差別。例2的毛束整體而言較細的毛較多。

照片7_ 毛量的量尺

毛鱗片的方向會影響琴音嗎？

一般來說，會將靠近毛根的部分裝在弓根，靠近毛梢的部分裝在弓尖。但也有人認為，為了使上、下弓的毛鱗片方向平均，應該有一半的弓毛需要反過來裝。我曾有一次聽從演奏家的要求，把一半的弓毛反過來裝。但或許是因為他已經習慣原用的方向，這樣安裝反而讓他覺得難以演奏，所以又換了回來。

由於弓毛愈往毛梢愈細，而琴弓的結構，也是弓尖比弓根弱，所以雖然無關乎毛鱗片，但我也聽過，有人主張應該將較粗、較堅韌的毛根裝在弓根，以補強其結構。我還沒有嘗試過這種做法，因此也不知道這樣的主張是否正確。

我不清楚毛鱗片的方向，是否與發出聲音的方式有關。弓毛通常以一定的方向裝在弓桿上，但即使如此，我也不覺得上、下弓發出的琴音，有什麼特別的不同。或許，就像前面介紹的馬毛專門業者的資料所說，毛鱗片很薄，很快就會剝落並露出中間的毛心，而讓琴弦發出聲音的是附著松香的毛心，所以拉奏時不會受毛鱗片影響，上、下弓的琴音沒什麼差異。我想，將一半的弓毛換方向安裝時，之所以會感受到差異，應該是因為毛根與毛梢的粗細不同，導致彈性與重量平衡產生微妙的變化。

毛量

視弓桿堅韌度調整

毛量如果一根一根地數太費事，而且每根毛的粗細都有差異，所以一般會靠毛束的粗細來判斷，不可能總是使用固定數量。我通常會將弓毛放入**表1**（參照第195頁）直徑的開孔中測量毛量（參照第195頁**照片7**）。我想這個數值應該接近平均，但每個人慣用的毛量，似乎也有相當大的差異，譬如我也遇過大提琴演奏者慣用的毛量，與中提琴差不多。樂器愈大，慣用的毛量差異似乎也愈大。

如果弓桿不夠堅韌，將毛量調整得少一點（小提琴大約少10～20根左右），就稍微能夠彌補。低音大提琴的演奏者，經常對毛量提出各種要求，譬如比一般多一點、比一般少一點、比大提琴稍多，或者甚至大約和中提琴差不多等等。但也有弓桿沒那麼堅韌的小提琴弓，採用比中提琴更多的毛量，反而更能發揮其能力，相當不可思議。

琴弓就是弓桿與弓毛之間的角力，毛量多將使弓毛壓過弓桿，讓人覺得弓桿不夠堅韌。再者，毛量變多也會增加琴弓的總重量，拿弓時因為重量平衡的關係，會讓人覺得弓尖的部分比弓毛少的琴弓還重。這可以從弓的重心位置來解釋。重心前方的毛長較長，因此毛量變多，將使重心位置往弓尖部分移動，導致弓尖給人的感覺變重。

我會盡可能使用100cm左右的長毛。雖然弓毛愈往毛梢的部分愈細，但如果將100cm的毛裝在弓桿上，距離毛根70cm處的粗細，與毛根處的粗細幾乎沒有差別。

我的分數琴使用80cm的毛，距離毛根70cm處就已經變得相當細了。如果使用80cm長、毛根部分直徑為3mm的毛，可製成4／4的琴使用的毛束，距離毛根70cm處的直徑，就會變成只有2.8mm，截面積少了13%左右。

有一位總是請我換弓毛的客戶，因為我忙不過來而委託其他樂器行換毛，結果不管怎麼用都覺得不順手，於是又來我這裡換毛。我拿到時，覺得裝在弓尖的毛量變得相當少。毛梢較細重量當然也會減輕，拿弓時的平衡也會產生微妙的變化，導致弓尖的感覺變得較輕。由此可知，即使重心的位置只有些微的改變，演奏者還是能夠有所感覺。

毛質

馬的種類與馬的毛質

尾巴可用來製作弓毛的馬種，大致可分為農耕或搬運重物用的重輓用種（例：北海道輓曳賽馬的馬種），以及擅長快跑的乘用種（阿拉伯馬、純種馬等等）。一頭白色尾巴的馬（也有一些馬雖然身體非白色，但尾巴是白色），被屠宰供作食用之後，可留下約370g的尾巴毛，但長度足以製作弓毛的只有約20%，相當於70g左右。我也聽說，有人一點一點的收集活馬尾巴的毛來製作弓毛，但我覺得這種慢悠悠的方式，相當不切實際。

附帶一提，以前曾有一位在體育報紙負責跑賽馬線的記者，剪下一點賽馬

照片 8_使用於琴弓的馬毛

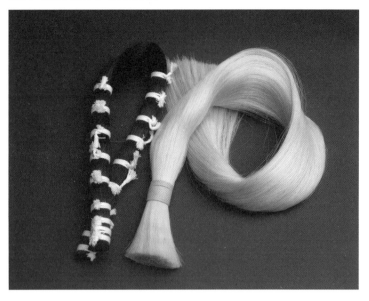

尾巴的毛（似乎是一匹有名的馬，但我忘了名字），委託我將這些毛裝在小提琴弓上。他給我的馬毛中也混入了一些短毛，剔除這些短毛之後，毛量並不足以製作一把琴弓，我只好加上一點自己手邊的毛。後來這位記者寄給我一篇報導，旁邊附上記者拿著這把弓在這匹賽馬旁邊演奏小提琴的照片。順帶一提，馬尾巴的毛一年似乎只能長18cm左右。

廠商通常一次供應我們500g或1kg的毛束，但這些毛束中也混入了中途變黑的毛、彎曲的捲毛，有時還有打結的毛，這些毛都必須剔除。我的同業當中，有些人說他可以從這樣的一束毛中淘汰掉三成。

目前重輓用種的產地，為中歐地區的波蘭等國、加拿大東部、日本等地，乘用種則為蒙古、中國、加拿大西部、美國等地。重輓用種的馬毛，比乘用種更粗更堅固。我也聽說義大利的毛（重輓用種？），會讓琴音變得有點粗糙，不知道真實性如何。

除此之外，重輓用種的毛鱗片也比較堅固，因此，剛開始似乎不容易附著松香，但只要毛鱗片剝落，就會變得與乘用種沒什麼兩樣。低音大提琴的弓毛除了使用白毛之外，也會使用黑毛（**照片8**）。黑毛的每一根毛都很粗，不容易斷裂，拉出的琴音強而有力，但另一方面也有較粗糙的傾向。

毛的黃斑

純黑的毛似乎也能漂成純白，但這麼做，當然會使毛質變得脆弱。無漂白的白毛毛梢附近，經常因為沾到馬尿而產生黃斑，但黃斑不會使毛質產生任何變化，使用起來完全沒有問題。將毛束從毛根到毛尖擺好，毛梢部分有黃斑，就代表沒有漂白過。

有人主張母馬的尾巴比公馬容易沾

到尿液，所以公馬的毛比較好，但這個說法難以判斷真偽。將馬尾從被屠宰的馬身上割下來之後，有可能將公馬與母馬的尾巴分開擺放嗎？至少，我未曾從馬毛專門業者聽說過這樣的事情。

再說，沾到尿液而變黃的部分與沒有變黃的部分，拉出來的音色真的有差別嗎？弓尖部分較難操作的琴弓確實不少，但這是弓桿的弧度、彎曲度、扭轉度，以及整把弓的重量平衡的問題，與弓毛無關。

以前的弓毛也會附著馬糞，所以琴弓用的毛束，一定要用肥皂仔細清洗乾淨。最近的馬尾變得比較乾淨了，所以似乎也有不少人就這樣直接使用。不過，我至今還是會遵照以前的習慣清洗。雖然肥皂多少能將黃斑洗淡，卻無法完全洗淨，但在實用上應該沒有問題。將毛束掛在空氣中晾乾時，就算不去碰，毛束也會因為靜電而變髒變黑，所以不能一次製作大量弓用毛束。此外，手上的油脂與髒汙，如果附著於弓毛上，將使弓毛不容易沾附松香，所以每次更換弓毛前，都一定要用肥皂把手清洗乾淨。

我在修業時代曾發生過一件事情。當時有位客人向我師父抱怨，剛換好的弓毛不管再怎麼用松香摩擦，松香都沾不上去。那是業者新交貨的毛束，因此我一開始覺得很不可思議，心想：「原來也有不容易沾附松香的毛質嗎？」後來我想到，我和同事把毛洗乾淨之後，用了梳過自己頭髮的梳子梳毛，想必是因為附著在梳子上的毛髮油脂沾附到弓毛上，才使弓毛不容易沾上松香。

更換護皮

護皮如有損傷應該盡早更換

手拿小提琴、中提琴或大提琴的法國弓時，右手拇指靠著的地方，貼有一塊護皮（拇指護皮），如果護皮損傷破裂，就會露出下方的「纏線」，導致纏線甚至是纏線下方的木頭也遭受損傷。如果護皮破損，手指或指甲就容易碰到護皮邊緣的木頭，導致木頭磨損，因此，必須盡早更換破損的護皮。

拿弓的方式、手指的形狀、指甲的生長方向等，都會影響護皮破損的狀況，因此，每把弓的破損狀況各不相同。有些人的弓用沒多久，木頭的部分就嚴重凹陷，這些人的指甲或許很容易碰到弓吧？如果凹陷狀況太過嚴重，不僅這個部分的結構會變得脆弱，弓的價值也會降低，所以請在狀況演變至此之前，盡早修理。

凹陷部分的修理方式，包括以新的木頭填平，但如果不把這個部分削掉一點，來調整缺口形狀，新的木頭就無法固定上去。比起用木頭填平，我更偏好用蟲膠（shellac）修補。蟲膠是琴漆的材料，只要清除凹陷部分的髒汙，以烙鐵融化蟲膠將凹陷部分填平，待冷卻之後，再整形並用纏線或護皮包起來即可。這種方式既不會傷害基底的木頭，也能以較簡單的方式反覆修理，而且，顏色與外觀都很自然。

有些弓在接觸小指或其他手指的部分，也嚴重凹陷，這些凹陷也同樣先使用蟲膠整形，再以薄護皮包起來。

我通常會在小提琴與中提琴的琴

圖5_重新纏繞纏線

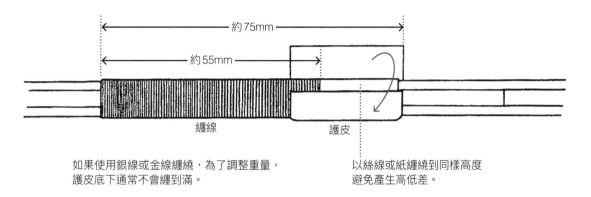

纏線　　　　　　　護皮

如果使用銀線或金線纏繞，為了調整重量，護皮底下通常不會纏到滿。

以絲線或紙纏繞到同樣高度避免產生高低差。

弓上，貼一塊寬30mm的護皮（拇指護皮），在大提琴上則貼33mm的護皮。這樣的寬度，能使食指剛好靠在護皮的邊界上，較容易使琴弓保持穩定。除了這塊護皮之外，有些演奏者也會再包覆一塊橡皮或皮革，做為拇指止滑之用，但橡皮或皮革也有重量，因此，必須將尺寸控制在最小，否則可能會為了保持琴弓穩定，而犧牲了重量的平衡。

重新纏繞纏線

保護琴弓與調整平衡

纏線的英文「wrapping」有「包裝」的意思。纏繞在弓桿上的纏線，具有三種功能，分別是：保護弓桿避免直接接觸食指、調整琴弓的重量平衡與重心的位置。

我有時候會看到一些接觸食指的部分嚴重凹陷的舊琴弓，這些琴弓或許原本就沒有捲上纏線，或是在纏線斷裂脫落後仍繼續使用。

纏線因磨損而斷裂，或是最靠近弓

尖的纏繞起始處鬆脫等，都是常見的情況。如果使用的是銀線，我會以焊接的方式修補纏繞起始處，避免繼續鬆開。如果鬆脫的纏線已經捲不回去，我會更換相同材質的纏線，或者如果琴弓的重量平衡還有改善的餘地，我也會更換其他合適的材質。

小提琴弓的纏線重量，雖然會受到纏繞的量與弓桿粗細影響，但最普遍的重量是3g左右，使用直徑0.25mm的銀線纏繞。護皮下方通常不會用銀線纏到滿，而是以紙或絲線纏繞到與銀線同樣高度，再捲上護皮（參照本頁**圖5**）。這麼做，除了節省銀線之外，也更能發揮調整琴弓整體重量與重量平衡的作用。

銀絲的重量不到2g，鯨鬚不到1.5g，絲線則不到1g。如果使用的是銀絲或鯨鬚、絲線，通常護皮底下也會纏到滿。護皮的重量約0.3～0.5g左右。所以銀線實際纏繞的寬度約55mm，其他三種則約75mm。以直徑0.25mm的銀線纏繞10mm的重量約0.55g，所以如果

用銀線纏到滿，將增加1g以上的重量。

接下來將介紹在「弓的重量與重量的平衡」的項目（參照第185頁）中提到兩個例子。這兩個例子都是透過更換較輕的纏線，來調整重量平衡。

例1
·調整前
整體重量：59.6g
重心：距離弓毛箱突起部169mm
纏線：粗0.35mm的銀線　纏繞寬度89mm　重量7.6g　護皮重量0.7g
·調整後
整體重量：54.0g
重心：距離弓毛箱突起部192mm
纏線：粗0.35mm的銀絲　纏繞寬度89mm　重量2g　護皮重量0.3g
弓頭部分裝上1片重量0.4g，厚度0.5mm的厚鉛板

例2
·調整前
整體重量：60.1g
重心：距離弓毛箱突起部185mm
纏線：粗0.25mm的銀線＋護皮共3.7g
·調整後
整體重量：57.4g
重心：距離弓毛箱突起部192mm
纏線：絲線＋護皮共1g

銀線的直徑為0.25mm、0.3mm還是0.35mm，其實從外觀上看不太出差別，但只要分別捲10圈測量寬度，就能分得出粗細。

此外，銀絲與較粗的銀線粗細差不多，很容易搞混，但銀絲是用極細的長條狀銀箔纏繞纖維芯製成，因此，從外觀上可以看見與長度方向交叉的細線。有些銀絲纏線因為長期使用，導致表面銀箔磨損，因此，也能看見裡面纖維芯的部分。

照片9_ 弓尖片與楔形木塊

············· 裝入弓毛的空間

大提琴的弓頭。
裝在弓尖片溝槽中的就是固定弓毛的楔形木塊。

照片10_弓頭斷裂

琴弓掉落或是弓頭承受嚴重衝擊時，
有時會如照片般斷裂。

弓尖片更換與修補

有任何一點缺損都必須盡早處置

　　安裝在弓頭部分的弓尖片（**照片9**）能夠保護弓尖，並維持弓毛安裝的榫孔周圍的強度。金屬材質的弓尖片比其他材質重，因此，也會對重量平衡帶來影響，如果因為弓桿材質的關係，而產生弓頭較輕的問題，使用金屬材質的弓尖片，就能有效改善。除此之外，在弓尖片上貼鉛板，也具有同樣的效果。

　　弓尖部分碰撞，而導致弓尖片缺損時，如果置之不理，下次再撞到，可能會傷及底下的木頭，因此最好更換弓尖片。如果缺損狀況輕微，至少也應該修補起來。

　　弓毛出口部分的兩端較窄，因此容易破裂。造成破裂的原因，通常是弓尖片黏得不夠緊，而非楔形木塊（**照片9**）裝得太緊。弓毛靠著楔形木塊從縱向固定，因此，只要前後夠緊即可，不需要對木塊施以橫向壓力。如果出現橫向裂痕，總之只要用黏膠黏起來，就不會有問題。

　　我在更換弓毛時，常看到快要脫膠的弓尖片，雖然我會姑且先用瞬間膠黏起來，但如果黏膠層層堆疊，將導致黏著力減弱，因此，必須盡可能清除舊的黏膠，再重新黏上。

　　有時候，也會發生弓毛連著弓尖片一起脫落的意外。發生這種意外的原因，是弓尖片一開始就沒有黏緊，只要黏得夠牢固，即使是舊的琴弓，也能像原本一樣好用。

弓頭與弓桿斷裂、折斷

弓頭的斷裂與補強

琴弓斷裂，不僅會損及功能，也會對其金錢價值帶來相當大的損失。無論弓毛有沒有綁緊，當弓頭承受琴弓掉落之類的強大衝擊時，都可能如**照片10**（參照第201頁）一般斷裂。

此外，弓頭也可能在演奏的時候突然掉下來，我想，這或許是因為弓頭早就已經有某種原因產生裂痕了。金錢價值另當別論，我在修理時，會盡量不要影響功能，並且盡可能讓修理的部分不要那麼明顯。

常有人稱讚我用**圖6**方式修理的弓，變得比以前更好用，弓頭附近演奏起來更順手。弓頭斷裂的位置，通常位在弓桿下側的延伸線上，從弓頭正面看，這裡是厚度較薄的部分。這個部分如**圖7**所示，承受了弓毛的張力、弓桿的反作用力，以及演奏時的彎曲力，因此需要足夠的強度。強度不足將導致斷裂，因此，只要將這個部分補強，自然就能支撐弓頭附近的反作用力與彎曲力，演奏起來也會更順手。

弓桿的損傷、修理以及重新製作

弓桿連接弓頭的位置，是最細的部分，因此，也是非常容易斷裂、折斷的部位（**照片11**）。這個位置的木紋斜切過弓桿（木紋相對於弓桿呈交叉方向），因此很容易沿著木紋斷裂。如果裂口長而整齊，也能直接黏合再以繩線綑緊，補強固定，但在絕大多數的情況下，裂口前方的部分，都必須製作新的木塊接

圖6_ 弓頭裂開

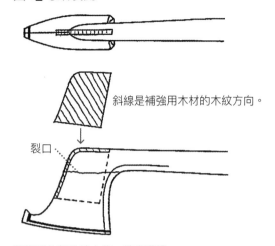

斜線是補強用木材的木紋方向。

裂口

將斷裂的部分接上後，挖出溝槽，
埋入補強用木材（斜線及虛線部分）。

圖7_ 弓頭附近承受的力

支點

① 演奏時承受往箭頭方向的彎曲力。
② 弓毛往弓頭方向的張力增加。
③ 弓頭承受的往下的力也增加。
④ 弓尖以弓頭根部為支點支撐往下的力，因此抵抗的壓力也增加。

照片11_弓桿斷裂

弓頭根部是弓桿最細的部位，這個部位也經常斷裂。

上。這時還必須將裂口斜切以擴大黏合面積，取得充分的黏合強度。

此外，如果弓桿中央附近折斷，必須將折斷部分削除，再以新的木塊填補。然而，將原本的部分與新的部分對準接合，並使弓桿維持原本的弧度，是非常困難的技巧。再者，我們雖然希望修理時用來接合的木塊，無論是顏色還是材質，都盡可能與原本的相似，但如果手邊沒有種類豐富的巴西紅木可供選擇，這就是個很難處理的問題。

有時也會出現如**圖8**的裂口，如果只是將裂口黏合就繼續使用，原本的位置又會再度綻開，因此，黏合之後還必須以繩線綑緊，再用黏膠固定。這種做法在實用上，應該完全不會有問題。

弓根握柄處就如「更換護皮」的部分（參照第198頁）所說，琴弓接觸手指的部分很容易磨損，而螺絲安裝的螺絲孔、弓毛箱上安裝螺母的溝槽附近，

圖8_弓頭附近的裂口

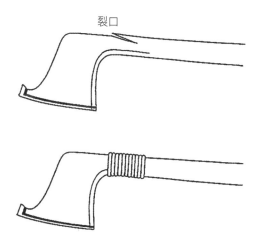

裂口黏合之後很容易再度綻開，
因此必須以繩線綑緊，
再塗上黏膠固定。

圖9_弓毛箱搖晃

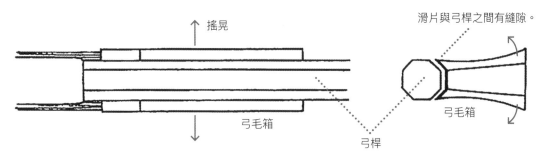

從弓桿側看 從弓毛箱後側看

搖晃

滑片與弓桿之間有縫隙。

弓毛箱

弓桿

弓毛箱

如果弓毛箱沒有緊密貼合弓桿，弓毛箱就會左右搖晃，產生像弓桿扭轉的現象。

也很容易出現損傷。如果損傷過於嚴重，與其修理，還不如直接製作新的。握柄處與弓桿連接的部分，隱藏在纏線底下，即使換上新的也看不出來。而且就功能面來看，只要連接處的弧度與原本相同，也不會影響演奏時的手感。

弓桿的琴漆修補

汗水導致琴漆剝落

如果需要在演奏中翻譜，會將琴弓交給左手，而左手拿弓的位置在纏線前方，因此，這裡的琴漆經常剝落。尤其常流汗的人，弓桿的木頭經常因為汗水滲入而變色，所以，我在更換弓毛時，也會順便清理髒汙、修補琴漆。至於弓毛箱附近，因為是手經常接觸的部分，即使塗上琴漆也很快就會剝落。

清除髒汙之後，塗上亞麻仁油（油性漆的基底油）使其滲入木頭，應該多少能夠防止手汗滲入。

避免弓桿摩擦琴弦

如果摩擦琴弦的不只弓毛，還有從弓桿下方弓毛安裝處纏線前端，到弓尖附近的弓桿，可能會連琴漆甚至木頭都被磨損。我常看到這樣狀態的弓。拉弓時，弓桿與弓毛會稍微往琴橋方向傾斜，因此如果拉得用力一點，弓桿或許難免就會碰到琴弦。雖然琴漆即使修補還是會被磨掉，但我想姑且修補一下，聊勝於無。

我以前當學徒的時候，曾清理過發黑的松香緊緊附著的弓桿，清理完後露出木頭，結果被客人抱怨「你把琴漆都弄掉了」。

小提琴、中提琴以右手拉弓時，尤其不容易看到琴漆因摩擦而剝落的部分，因此，應該有不少演奏者沒有注意到自己的弓變成什麼樣子。拉奏時，請務必避免弓桿摩擦琴弦。

弓毛箱搖晃

弓毛箱沒有與弓桿密合

　　弓毛箱透過金屬滑片固定在弓桿上，如果金屬滑片部分與弓桿之間有縫隙，弓毛箱就會左右搖晃，導致握柄處握起來不穩。弓毛箱搖晃，也會產生像弓桿扭轉的現象，而且弓桿也會彎曲，變得難以操作（**圖9**）。

　　有些時候，只要將安裝在金屬滑片上的螺母順時針轉半圈或一圈，即可解決金屬滑片沒有密合的情形，但多數時候並沒有那麼容易。如果對金屬滑片不密合的狀況置之不理，弓毛繃緊時金屬滑片就會變成「山」形，與弓桿接觸的部分只剩下突起處附近。此外，金屬

圖10_旋鈕螺絲插入孔

a. 正常的螺絲插入孔

b. 插入不良的例子

前端歪得尤其嚴重。

螺絲插入孔一開始就鑽歪，或是插入孔因磨損而擴大，最後歪成虛線的形狀。

照片12_各式各樣螺母

①小提琴、中提琴用／軸部螺絲間距大，弓毛箱搖晃時難以微調。
②小提琴、中提琴用／一般的軸部。
③小提琴、中提琴用／較粗的軸部。
④大提琴用。
⑤低音大提琴用／4mm螺絲用的螺母。
⑥低音大提琴用／4.5mm螺絲用的螺母。
⑦低音大提琴用／因摩擦而損壞的螺母。

照片13_螺絲插入孔的磨損

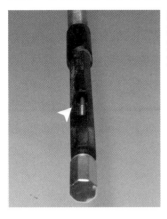

螺絲插入孔因為磨損而變得比螺絲前端棒子的直徑還大。

圖11_弓毛箱金屬滑片與弓桿的形狀

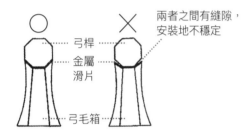

兩者之間有縫隙，安裝地不穩定

弓桿
金屬滑片
弓毛箱

圖12_螺母的安裝

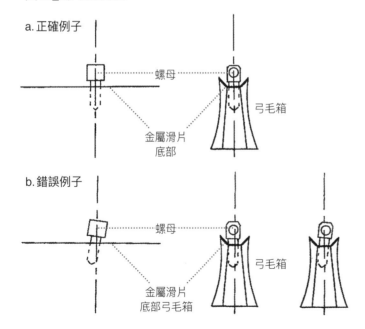

a.正確例子

螺母
弓毛箱
金屬滑片底部

b.錯誤例子

螺母
弓毛箱
金屬滑片底部弓毛箱

螺母安裝孔沒有與金屬滑片垂直。

螺母沒有在金屬滑片中央，或者沒有與金屬滑片垂直。

滑片下方的木頭也會變形，容易產生裂痕。

旋鈕螺絲的插入孔必須鑽得如**圖10**的a（參照第205頁）一般正確，螺母安裝的位置及方向也不能歪掉，金屬滑片才能緊密貼合在弓桿上，螺絲也才能順利轉動。除此之外，螺母最好安裝在螺紋較細的軸部上（參照第205頁**照片12**），因為細的螺紋比更粗的螺紋更容易微調螺母的上下高度，換言之，就是更容易微調金屬滑片與弓桿的密合度。

不過，也有一些演奏者認為，弓毛箱在弓桿上安裝得太緊，會比裝得稍鬆時缺乏緩衝空間，損及演奏時的彈性，這點相當耐人尋味。因為弓毛繃緊時，金屬滑片後方將承受往上的力，所以實際上縫細還會再更加擴大。尤其低音大提琴的弓，為了抵抗弓毛張力，我反而覺得應該鑽一個能讓金屬滑片與弓桿更密合的螺絲插入孔。

各部位的缺陷與修理方法

圖10的**b**（參照第205頁）：靠近纏線部分的螺絲插入孔，一開始就鑽歪，或者孔穴因磨損而變大（**照片13**），導致金屬滑片與弓桿之間出現縫隙，弓毛箱搖晃不穩定。

修理：螺絲插入孔原本就製成容易填補的形狀，因此，只要使用與弓桿材質相同的巴西紅木將孔穴填平，再重新鑽一個位置、大小都正確的孔穴即可。靠近旋鈕的孔穴，也可能因為磨損而變大，這時也可採用同樣方式修理。如果弓根乳突部（弓桿卡進旋鈕中的凸出來的部分）磨損嚴重，就必須重新削製。

圖11：將原本的弓毛箱換掉時，金屬滑片與弓桿的接觸面形狀不吻合，導致弓毛箱安裝的不穩定。

修理：如果是低價的弓，可考慮將弓桿削成與金屬滑片吻合的形狀；但如果是高價的弓，就必須重新製作弓毛箱。

圖12：螺母安裝孔如果沒有鑽在正確的位置或正確的方向，螺母與螺絲安裝孔就不會在同一條線上，這將導致螺絲無法轉進螺母、或是轉動不順暢。不少螺母的軸部，似乎都為了彌補這樣的缺陷，而故意彎曲角度（參照本頁**圖13**）。但如果為了調整螺母高度（從金屬滑片凸出的量）而轉動螺母，只要轉半圈，就會讓螺母歪向非常離譜的方向，因此無法進行高度微調（參照本頁**圖14**）。

圖13_螺母軸部安裝不良的例子

不少軸部的角度似乎都故意彎曲。

圖14_彌補螺母安裝孔的彎曲的不良例子

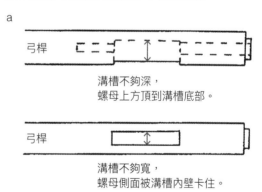

螺母只要轉半圈（180度），就會歪向非常奇怪的方向。

圖15_螺母安裝溝槽製作不良的例子

a

溝槽不夠深，
螺母上方頂到溝槽底部。

溝槽不夠寬，
螺母側面被溝槽內壁卡住。

b

螺母周圍
空隙太多
弓毛箱容易
左右搖晃。

螺母

弓毛箱

修理：稍微擴大螺母安裝孔的直徑，以黑檀填平，再重新鑽一個位置、方向都正確的孔穴。如果螺母的軸部彎曲，必須先修正彎曲再轉進安裝孔裡。要是無法修正，就必須更換新的螺母。

圖15的a（參照第207頁）：弓桿上的螺母安裝溝槽（榫孔），如果挖得不夠深、不夠寬，螺母就會碰到溝槽內壁，無法順暢移動，也會妨礙螺母與螺絲插入孔連成一線、或是妨礙金屬滑片貼合弓桿。反之，如果溝槽寬度太寬、與螺母之間的空隙太多，弓毛箱就容易左右大幅搖晃（參照第207頁圖15的b）。

修理：如果螺母孔穴周圍的木頭太厚，則需從外側修整。如果弓桿的溝槽太窄，則必須將溝槽拓寬。如果溝槽太寬，就要以木塊填平，修正成適當的幅度。

這些缺陷可能單獨發生，也可能好幾項同時發生。發生其中一項缺陷時，也可能對其他部分造成損傷。舉例來說，螺母安裝的位置、角度不良，將導致螺絲無法順暢轉動，對螺絲插入孔造成負擔，使插入孔因磨損而變大。

螺母磨損

弓毛突然鬆弛，無法繃緊

有時會發生弓毛在演奏中突然變得鬆弛，即使轉動螺絲也完全無法繃緊的情況。造成這種情況的原因，是螺母在摩擦當中損壞（參照第205頁**照片12-⑦**）。插入旋鈕中的螺絲是鐵製品，螺母則是黃銅製品，因此材質較軟的黃銅螺母容易磨損。

雖然發生這種情況時，只要更換新的螺母即可，但螺絲的規格不僅分成公制與英吋，這兩種規格的螺紋間隔又各自分成幾種不同的種類，如果手邊的螺母與螺絲的規格不一致，就必須連插入旋鈕的螺絲也一併更換。尤其舊琴弓使用的螺絲也是當時的規格，現在可能就連切割螺絲的工具（螺絲攻與螺絲板）都無法取得。

觀察螺母，防止磨損

任何一把長時間使用的琴弓，都可能發生螺母磨損的問題，但如果琴弓本身就有「弓毛箱搖晃」（參照第205頁）的部分中提到的那幾種缺陷，螺母損壞的速度就會更快。

有些琴弓在轉開螺絲並拆下弓毛箱後，可在弓桿榫孔中看到散落的黃銅粉末。這些粉末是螺母磨損的明確證據，因此，必須觀察螺母的狀態。有些螺母的螺紋已經暴露出來，甚至還有已經磨穿的。如果發生這種情形，螺母隨時都可能損壞失效，請盡早更換。

圖16_ 旋鈕的安裝

細　相同粗細　刻有刻痕，
較不容易鬆脫

螺絲部　　圓棒　稜角棒　旋鈕

放大圖

圖17_ 旋鈕脫落

旋鈕脫落

螺絲轉進前端較細的插入孔，導致孔穴擴大。

　　除此之外，在這種情況下轉動旋鈕也會有粗糙的手感。這是因為黃銅粉卡在螺絲與螺母的咬合處，而這些粉末將進一步加快螺母的磨耗。對怪異之處提高警覺，就能防止螺絲突然失效的意外。

　　如果螺絲與螺母的損壞程度沒有那麼嚴重，還能繼續使用，可以先將黃銅粉清除，再塗上潤滑油以減緩磨耗。容易流手汗的人，在擦拭滲入弓桿與金屬滑片之間的汗水時，經常會連附著在螺絲上的潤滑油也一起擦掉。即使是新的琴弓，或是尚未磨損的螺母，在完全沒有潤滑油的情況下也都會開始磨損，因此，務必塗上潤滑油。

　　低黏度的液狀油可能會流出並滲入木頭，因此，潤滑脂或凡士林等高黏度的膏狀油脂較適合，但也必須少量使用，多出來的部分請擦拭乾淨。將蠟、蠟燭、嬰兒爽身粉等，塗在螺絲裝入弓桿與木頭接觸處、金屬滑片與弓桿接觸處，就能讓螺絲順暢轉動、金屬滑片順暢滑動。

圖18_螺絲折斷

螺絲偶爾會斷在圖中所示的部分。弓毛箱無法在這種情況下從弓桿拆下。

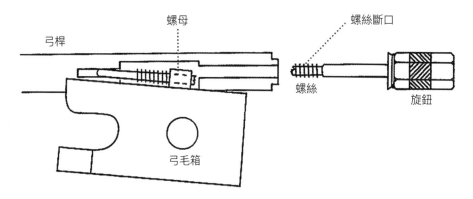

圖19_螺絲承受的力

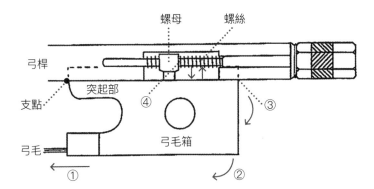

① 弓毛箱承受往弓頭方向作用的弓毛張力。
② 被拉往①方向的弓毛箱,將突起部前端當成支點,使後側承受往下的力。
③ 弓毛箱後側承受使其遠離弓桿的力。
④ 螺絲被安裝在弓毛箱上的螺母拉扯,隨時呈現彎曲的狀態。而螺絲的彎曲量隨著演奏的強弱而不斷地反覆增減,最後將因金屬疲勞而斷裂。

螺母的軸部生鏽

勉強轉動將使狀況變得更糟

　　滲入金屬滑片與弓桿之間的汗水,如果不擦拭乾淨,將使轉進弓毛箱的螺母軸部生鏽,變得無法旋轉。如果勉強試著轉動,可能導致螺母部分斷裂,只剩下生鏽的軸部留在弓毛箱裡。如此一來,取下生鏽的軸部就會成為一大工程。

　　我在這種時候,會以烙鐵壓住螺母,充分加熱到稍微有點冒煙的程度,再小心地將其轉出。

旋鈕脫落,螺絲斷裂、生鏽

脫落之前很難發現

　　轉動旋鈕繃緊弓毛時,可能會發生旋鈕脫落的意外。螺絲插入旋鈕的部分,通常刻有防止脫落的刻痕(參照第209頁**圖16**)。旋鈕脫落的螺絲,很多都沒有這樣的刻痕,因此多數情況下,只要刻上刻痕再重新安裝,就沒有問題。

　　至於低音大提琴的旋鈕,有些附有基座,有些則沒有。附有基座的旋鈕,通常不會出問題,但沒有基座的旋鈕,容易在螺絲插入時裂開,因此必須注意。

如果螺絲已經有刻痕卻依然脫落，插入孔也變鬆，就必須使用黏膠幫助螺絲重新固定，或是將插入孔填平重鑽。不過，想要在正確地在旋鈕中心鑽出新的插入孔，是一件非常困難的工作。

螺絲從螺鈕鬆脫是一個相當緩慢的過程，因此很難發現。發生這種狀況時，螺絲刻有螺紋的較粗的部分，將轉進纏線側較細的插入孔，導致孔穴因磨損而擴大（參照第209頁**圖17**）。靠近纏線的細孔深度，如果大於螺絲前端較細部分的長度，就會使螺絲轉得更深。如果插入孔因磨損而擴大變深，就必須填平並重新鑽孔。

弓毛繃緊時經常會

對螺絲造成壓力

螺絲折斷的情況很少見，但在極少數得情況下，仍會如**圖18**那樣斷裂。如果發生這樣的情形，弓毛箱將無法從弓桿上拆下，導致繃緊的弓毛無法轉鬆，因此首先必須將弓毛割斷。

如果能將螺絲斷口巧妙對接、再往內轉，或許能從斷裂的螺絲前端轉出螺母，把弓毛箱拆下。但拆下弓毛箱也是一件相當辛苦的工程。

螺絲斷裂可能為下列原因所致。弓毛箱在弓毛繃緊時以突起部為支點，使弓毛箱後側（旋鈕側）承受一股使其遠離弓桿的力道。如此一來，螺絲就會因為受螺母拉扯而隨時承受壓力，並因此而彎曲（**圖19**）。螺母後緣（旋鈕側）的螺絲承受的壓力特別大。這個部分的螺絲，隨著演奏力道的強弱變化，彎曲

量也不斷地反覆增減，最後將因金屬疲勞而折斷。就像反覆折彎、拉平鐵絲，鐵絲就會從折彎處斷裂是同樣的狀況。

壓弓力道強、演奏力道強勁的演奏者的弓，似乎特別容易發生這樣的故障。有一位大提琴演奏者使用螺絲4.5mm粗的琴弓，但他的螺絲依然斷了兩次。

圖20_ 半圓環斷裂、彎曲

接合處　　接合處斷裂

半圓環底部被楔形木塊壓彎，彎曲程度因金屬的硬度而異。

照片14_ 半圓環

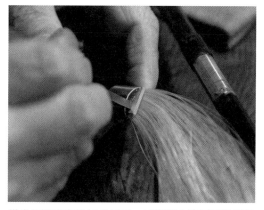

從半圓環底部伸出的弓毛，以楔形木塊壓平攤開固定。照片中是正在取下半圓環的楔形木塊。

沒有將滲入的汗水擦拭乾淨

　　容易流汗的人，汗水將滲入琴弓金屬滑片與弓桿之間，以及旋鈕安裝處的縫隙，容易使螺絲生鏽。這樣的琴弓如果長期擺著不用，螺絲與螺母將因為生鏽而無法轉動、或是靠近旋鈕的螺絲也可能因腐蝕而膨脹，卡在插入孔當中。將這樣的螺絲與螺母拆下時多少會留下一點傷痕，必須要有心理準備。

半圓環彎曲、破裂

也是弓毛擠在一起的原因

　　半圓環通常如**圖20**（參照第211頁）所示，由較薄的半圓形上半部與較厚的平坦底部組成，接合處則以硬焊（一種焊接方式）固定。

　　半圓環底部伸出的弓毛，必須以楔形木塊壓平攤開固定（參照第211頁，

照片14），如果一開始焊接得不夠整齊，接合處就有可能裂開。如此一來，將導致楔形木塊無法壓緊弓毛，使得弓毛擠到中央。只要將裂開的部分重新焊緊，就能解決這個問題，但如果不將裂口的髒污清除乾淨，就無法焊得順利。以銀為焊料的硬焊，需要在攝氏600～800度的高溫下作業，因此，必須小心不可連本體一起熔化。

　　半圓環底部做得較厚、較堅固，但如果金屬的硬度（純金與純銀太軟，必須製成合金降低純度，或是以敲打的方式加強硬度）不足，將因為楔形木塊的壓力而往外側彎曲。如果彎曲嚴重，可以在更換弓毛的時候敲平，敲打時必須小心不要留下傷痕。只不過這樣的半圓環很快又會再度彎曲。

圖21_ 旋鈕的結構

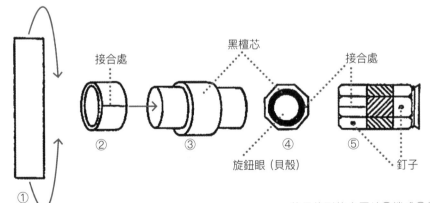

接合處　黑檀芯　　　　接合處

② ③ ④ ⑤

① 旋鈕眼（貝殼）　　釘子

將長條形的金屬片①捲成②的形狀，接合處以硬焊的方式固定。
將金屬環②套在黑檀芯③的兩側，削成八角形④，再裝上貝殼製旋鈕眼，
最後再敲進釘子⑤，避免金屬環移動、脫落。

旋鈕的八角環破裂

金屬接合處等出現裂痕

小提琴、中提琴、大提琴及低音大提琴的法國弓旋鈕，為了方便旋轉，通常和弓根握柄部一樣切割成八角形。黑檀芯的兩端或是整個黑檀芯，則使用白銅、銀或金製成的金屬環套住。金屬環不僅是一種裝飾，也能保護旋鈕避免遭受外側的衝擊與磨耗，除此之外，還能防止黑檀因為插入螺絲而破裂。再者，金屬環也會影響整把弓的重量平衡。

低音大提琴的德國弓旋鈕，由黑檀或是電木樹脂等材質製成，為了容易旋轉而製成細長圓棒狀。有些旋鈕在與弓桿的接合之處設有基座，有些則無。這個基座也會影響重量平衡。有些旋鈕的前端還會安裝金屬塊，其目的或許是為了調整平衡。

旋鈕金屬環通常是捲成圓環狀的長條形金屬片，並以焊接方式固定，接著套在黑檀芯上，切割成八角形（**圖21**）。也有一些八角環連內側都是八角形。

如果焊接不完全，或是插入的螺絲因生鏽而膨脹，接合處就有可能裂開。此外，切割成八角形後，厚度較薄的部分也是容易裂開的地方。這時只要將破裂的八角環拆下，重新焊緊裂開的部分就能恢復原狀。

八角環套在黑檀芯上時，除了使用黏膠固定，也會敲進與之材質相同的細釘子。因為金屬環內側圓滑，如果沒有敲進釘子，黑檀芯與八角的角之間可能會產生摩擦。

圖22_弓毛箱的貝殼滑片與弓眼

半圓環與貝殼滑片
可以在更換弓毛時取下。

貝殼風化

因為汗水而逐漸溶解

弓毛箱的貝殼滑片、弓眼、旋鈕眼，通常使用鮑魚、白蝶貝等貝殼製作。貝殼滑片黏貼在黑檀木板上，以插入的方式固定在弓毛箱，方便在更換弓毛時取下，弓毛箱上鑲嵌著弓眼（**圖22**）。

貝殼的成分是鈣，因此將隨著汗水逐漸溶解。容易流汗的人，琴弓上的貝殼很快就會消失。如果對缺損的貝殼置之不理，不僅會影響美觀，也會導致周圍木頭磨損，之後更換新貝殼時，就很難鑲嵌得整齊，因此請盡早更換。

貝殼滑片的貝殼利用黏膠固定在木頭底座上，但就像黏合金屬與木頭一樣，很難找到好用的黏膠。我試過琴膠、樹脂、瞬間膠，還有其他各式各樣的黏膠，卻沒有哪一種特別好用。

當我為了更換弓毛而拆下貝殼滑片時，偶爾會遇到貝殼與基座分離的狀況。我只好在不得已之下，清除舊的黏膠，並使用瞬間膠應付眼前的緊急狀況。

貝殼滑片的橫截面呈現梯形，長邊在弓毛箱內側，所以只要插進弓毛箱就不會脫落。但如果貝殼因風化而變得愈來愈薄，也可能在不知不覺間掉落遺失。

金屬滑片脫落

生鏽、髒污導致滑動不順暢

金屬滑片使用的金屬材質與半圓環及旋鈕相同，能夠保護弓毛箱邊緣較薄的部分。金屬與木頭很難只靠黏膠固定，因此必須以釘子或木螺絲補強（圖23）。所以沒有使用釘子的金屬滑片，很容易脫落，有時甚至連用了釘子，也可能脫落。滑片脫落將使弓毛箱失去保護，因此，必須清除舊的黏膠重新黏上，再敲進釘子固定。

金屬滑片可能因手汗而汙損、生鏽，導致滑動不順暢，很難將鬆開的弓毛轉回去，因此，必須清除鏽斑與髒汙，再塗蠟潤滑。螺絲與插入孔接觸的部分、旋鈕與弓根乳突部咬合的部分，也同樣都塗上蠟，即可讓螺絲順暢轉動。

圖23_金屬滑片的跟部

螺母安裝孔

釘子或是木螺絲

金屬滑片

大腳跟板

釘子

根部

金屬滑片使用黏膠固定，再用釘子與木螺絲補強。（跟部的大腳跟板也用釘子固定）

弓毛箱破裂、缺損

破裂過的位置容易再度綻開

「弓毛箱搖晃」的部分中提過，如果金屬滑片與弓桿之間有縫隙，繃緊弓毛時，與弓桿接觸的就只有突起部附近。

從**圖24**中的弓毛箱截面圖可以看出，a的部分木頭厚度較薄。如果弓毛繃緊時，力量集中在突起部，a的部分就容易出現裂痕。而同一張截面圖中，安裝貝殼滑片的溝槽b，也是厚度較薄較容易裂開的部分。這兩個部分，都能使用瞬間膠修補裂痕，但破裂過的部分似乎很容易又再度綻開。

此外如**圖24**的c所示，金屬滑片的形狀如果與弓桿不符合，當然也就容易破裂、缺損。再者，螺絲插入孔如果歪掉，就會像d一樣，金屬滑片只有單邊斜面接觸弓桿，而這個部分也容易破裂缺損。缺損的部分可以用新的木塊修補，但如果金屬滑片不確實安裝，又會再度脫落。如果是廉價的弓，可考慮將弓桿削成與滑片吻合的形狀；但如果是高價的弓，就必須重新製作弓毛箱。

圖24_ 弓毛箱破裂、缺損

截面圖

弓毛安裝的空間

貝殼滑片的底座

貝殼滑片　裂痕　斜線部分為缺損

金屬滑片　縫隙

a、b：厚度薄，容易裂開。
c：金屬滑片與弓桿的形狀不符合，因此容易裂開。
d：螺絲插入孔或螺母的位置歪掉、螺母卡到弓桿榫孔的內壁，將使弓桿歪向金屬滑片的其中一邊。
　　而弓桿靠著的那邊如果受力，就容易破裂。

致學習弦樂器製作的各位

　　我剛開始修行的年代，日本還沒有現在這樣專門的製作學校，只能靠著工坊、量產製造商、提供樂器修理服務的樂器行介紹，再去拜訪探詢是否願意收自己為學徒這樣的方式。當時想要從事這項工作的人，也不像現在這麼多。現在日本已經成立了幾間製作學校，想成為製琴師，必須先進入學校學習；而且，幾乎也沒有工坊願意收什麼都不會的學徒。

　　日本的製作學校幾乎兩年就能畢業。從我們專業人士的角度來看，只學兩年，幾乎等於什麼都不會，說得嚴苛一點，大概只比完完全全的初學者稍微好一點。畢業後，如果能夠進入工坊或樂器行工作，才能在協助修理的工作中，慢慢地學習技術。有些人在畢業之後會前往海外的學校重新學習起，尤其是克雷莫納的學校。但我聽說，克雷莫納的學校其實是高中教育的一環，製作小提琴的時間每周只有幾個小時，所以如果自己沒有非常努力，還是很難學會製琴技術。

　　不管什麼工作都一樣，如果以為每個從學校畢業的人都能從事自己想要的工作，那就大錯特錯了。每個人都必須靠著自己的能力與努力才能迎來機會，選擇職業時請正確判斷自己的能力。樂器製作更是嚴峻的世界，請做好迎接挑戰的心理準備。

6

樂器與保養的
Q&A

最後一章，
將為各位回答關於
弦樂器保養的各種問題。

Q1 琴弦頻繁地在樂器拉奏完畢之後鬆開,會比較好嗎?如果有好一陣子不拉琴,該怎麼處理呢?

A1 基本上不要鬆開琴弦比較好。如果琴弦反覆轉緊(調好音的狀態)、轉鬆,可能會導致琴橋移動。而且,將琴弦從放鬆的狀態恢復成演奏的狀態時,由於樂器承受的琴弦張力突然改變,因此,需要稍微花點時間,才能讓音色與音準穩定下來。

就算有好一陣子不拉,也盡量不要鬆開。在不拉琴的時候放鬆琴弦,應該是考量可減輕琴弦張力帶給樂器的負擔,但樂器沒有那麼脆弱。雖然琴弦一直繃著,也會讓人擔心指板下陷的問題,但確實管理濕度,還是比較重要的原則。

Q2 我一直找不到適合自己的小提琴或中提琴腮托,可以自己削製改造嗎?

A2 腮托是容易更換的零件,也算是私人物品,如果有信心能夠削製得漂亮,可以試試看。不過,黃楊木製的腮托表面通常以硝酸熱染上色(經過中和處理),削製後會露出底下偏白的木頭原色。如果希望削製後的顏色與原本相同,就必須再以硝酸熱染,如此一來,工程非常浩大。

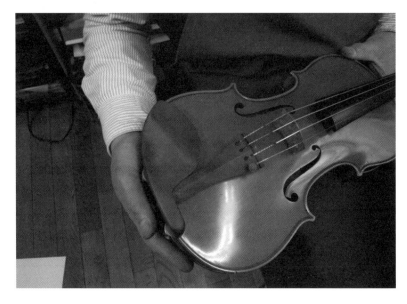

因為沾到汗水而變色的黃楊木製腮托

　　至於黑檀製、玫瑰木製的腮托，因未經染色，削製後顏色也不會改變。不過，劣質黑檀製成的腮托還是有染色的可能。

Q3 大提琴的尾針一下子就磨圓了。可以自己使用金工銼刀將其磨尖，做為應急處置嗎？

A3 自己磨尾針雖然無所謂，但鈦製、鎢製尾針非常硬，無法使用一般銼刀磨。我想如果改用鑽石銼刀就可以。

Q4 幫低音大提琴裝弦很花時間，非常辛苦。有沒有什麼方法很快就能把弦裝好呢？

A4 只要使用俗稱「捲弦器」的工具，裝弦的速度，就會遠比用手指捏住蝸桿傳動的柄轉動來得快。

　　此外，不要把琴弦全部捲在機械弦軸的軸部，而是像第220頁的照片那樣，讓一截琴弦露出弦軸箱外，減少琴弦纏繞在軸部的圈數，也是一個方法。或許因為這個方法減輕了纏繞在軸部的琴弦重量，反而使聲音變得稍微清晰，因此，也有人使用在低音大提琴以外的樂器上。只不過，琴弦容易因滑動而鬆開，需要花點心思止滑，譬如纏繞時讓琴弦在軸上交叉一次。

捲弦器（Pro-Winder）

用捲弦器捲弦

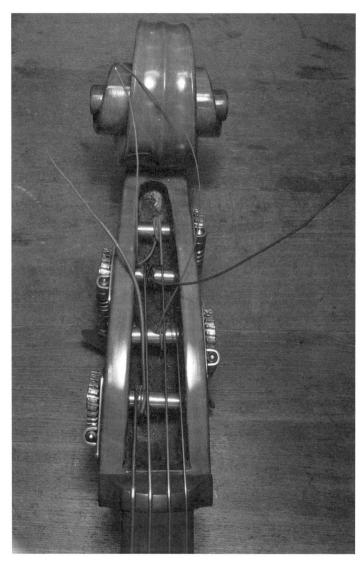

低音大提琴捲弦方式的例子之一

低音大提琴採用組合齒輪的機械弦軸，
因此捲弦很花時間。
讓一截琴弦露出弦軸箱外，
不僅可減少纏繞圈數，也能改善聲音。

Q5 弦軸的材質會影響音色嗎？

A5 弦軸的材質當然會影響音色。但是，我不曾拿同一把
樂器更換各種弦軸進行比較，所以也不能肯定。就現
狀而言，這樣的機會很少，因為更換弦軸的同時，也必須調
整其他部分（琴橋、音柱）等等。單獨針對弦軸進行比較，
是我今後的課題。但同一種木頭在材質上也有微妙的差異，
因此這個問題也很難回答。

Q6 弦軸使用什麼材質最好用？什麼材質壽命最長？

A6 弦軸本體使用堅硬的黑檀製作或許能夠用得最久，但弦軸孔也能用得久嗎？說不定弦軸孔更容易被撐大。

至於染黑的楓木、黃楊木的替代品等柔軟的材質，不僅削製起來不容易，弦軸的使用壽命也不長。但其他堅硬的木頭如果木紋裂開，也同樣不容易削製，使用時還容易出現裂痕。

　　我想，弦軸柄的形狀雖然會影響弦軸好不好握、好不好用（是否容易調音），但材質對於好不好用似乎沒有特別的影響。換句話說，弦軸是否容易調音，取決於如何削製、如何調整安裝。

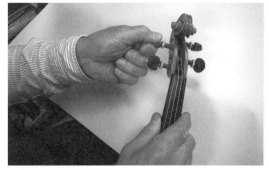

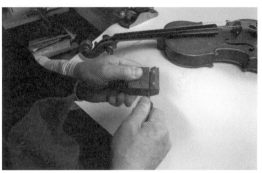

以弦軸成型刨削製弦軸。

軸部呈圓錐狀。

Q7 不同種類的弦軸有各自適合的琴弦嗎？

A7 我想只有瘋狂鑽研的人才會講究到這個地步。如果在時間上、物理上、經濟上不夠寬裕，就無法進行這樣的嘗試。除此之外，還必須擁有確認的機器與能夠分辨聲音的耳朵，因此，確認這點應該非常困難。

Q8
弦軸的軸部以前削成1：20的圓錐，角度比現在還要陡，這是古樂器使用的角度嗎？現在多半削成1：30又是為什麼呢？

A8
1：20不一定是古樂器用的角度，而且，現在似乎也能取得1：40的古樂器用弦軸孔鉸刀。我想1：40應該是給弦數較多（指板較寬、弦軸較長的維奧爾琴族樂器或是魯特琴等）的樂器使用。角度較陡的1：20弦軸與較緩的1：40弦軸相比，前者的前端較細。長弦軸的前端角度如果變得太細，應該會產生強度上的問題。

現在雖然也能取得1：20的弦軸孔鉸刀，但似乎已經很少人用了。如果換算成角度，1：30為1.91度，1：20為2.86度。我認為1：30的弦軸較常見的理由如下。

一根弦軸穿過兩個弦軸孔，固定在弦軸箱上，從外壁測量兩個弦軸孔的寬度，以G弦的弦軸為例，其尺寸如下。若弦軸箱的寬度（插進弦軸箱中的弦軸長度）為25mm，靠近弦軸根部較大的弦軸孔直徑為8mm，則1：20的弦軸前端較小的孔直徑為6.75mm，1：30為7.17mm，兩者相差約0.42mm。

各位或許會覺得只差0.42mm沒有差多少，但其實0.42mm是很大的差距。如果是一般影印紙的厚度（約0.07mm），約可疊六張。

長年使用的弦軸，通常根部的弦軸孔會變得較鬆，前端則會變得較緊，如此一來將導致弦軸微微扭轉（參照第53頁）。要是前端較細，扭轉情況就更容易發生。

不僅如此，弦軸的角度愈陡，插進弦軸孔的部分，也愈容易與外側產生高低差（參照第54頁）。

Q⁹ 請教我正確塗抹弦軸膏與弦軸蠟的方法。

A⁹ 首先請將弦軸從弦軸孔拔出來，以照片中的方式塗抹接觸弦軸孔處。接著將弦軸插回弦軸孔，轉二～三圈，使弦軸膏或弦軸蠟（不同製造商取的名字不同，接下來統稱潤滑劑）均勻分布。如果至今未曾塗過潤滑劑，請再重複一次相同的步驟。至於滲到外面的部分，可以用面紙擦拭乾淨。

　　不可思議的是，有些弦軸與弦軸孔適合弦軸膏，有些則適合弦軸蠟。至於是膏狀好還是蠟狀好，似乎與弦軸的材質沒有太大的關聯。如果塗抹其中一種時覺得不太好用，說不定換成另一種就能改善，有時也需要將兩種混在一起使用。

　　如果覺得弦軸轉動不順暢，就可以塗抹潤滑劑了。此外，不管弦軸轉起來多麼順暢，弦軸柄的角度不對，還是會導致調音不順手，因此請注意角度是否如第42頁的**圖**4所示。

　　我常聽別人說，塗了潤滑劑之後弦軸容易轉回去。但弦軸容易轉回去，也可能是因為纏繞琴弦時，沒有像第42頁**圖**3捲到內壁邊緣，或是弦軸柄角度不良。而更常見的原因，則是弦軸孔沒有鑽成正圓、弦軸接觸弦軸孔處與外側產生高低差、弦軸插得不夠深等狀態所導致。如果不修正這些缺陷，就無法得到理想的結果。

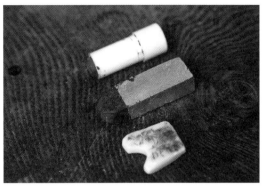

弦軸塗抹的潤滑劑。如果覺得轉動不順暢，請使用潤滑劑。
市售的潤滑劑（上面兩個）與乾燥的肥皂。

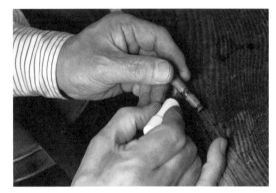

在弦軸上塗抹潤滑劑。

Q10 漩渦狀琴頭即使距離發出聲音處最遠，但仍會對音色造成影響嗎？

A10 ◎漩渦狀琴頭會影響音色嗎？

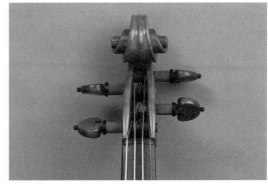

先說結論，安裝在樂器上的每個部分，或多或少都會對音色造成影響。弦軸、拉弦板、微調器、腮托、腮托的螺絲、肩墊等零件的材質與形狀都會影響音色，甚至連腮托螺絲鎖的位置不同，都會使琴音產生微妙的變化。而且這些零件的組合方式，應該也會以複雜的方式改變琴音。

但某種形狀、某種材質的零件，即使適合某把琴，也不代表適用於所有的琴。不同的琴使用相同的零件，可能會得到完全相反的結果。但我們既沒有寬裕的經濟、也沒有充足的時間，可以一一嘗試哪把樂器適合哪個零件，因此

在絕大多數的情況下，我們都只能選擇外觀順眼、功能好用的零件。

我曾修理過漩渦狀琴頭折斷的低音大提琴，這把琴在沒有琴頭的狀況下，拉起來更好聽。如果是零件，或許可以更換不同的種類進行嘗試，但漩渦狀琴頭屬本體的一部分，拆拆裝裝將損及樂器的價值及美觀；就算對音色有影響，也不可能隨意更動，畢竟音色的變化應該不會明顯到值得拆換琴頭，而犧牲價值與美觀。

◎弦樂器的琴頭製成漩渦狀的理由

提琴家族（小、中、大提琴及低音大提琴）的前身是維奧爾琴族，而維奧爾琴族的琴頭幾乎都雕刻成天使、人、動物的頭，但演變成提琴族之後，琴頭也幾乎都變成了漩渦狀。

據說，提琴家族誕生於十六世紀中。巴洛克時代即始於十六世紀末，當時的建築物與裝飾等幾乎都設計成曲線，我想漩渦狀的裝飾應該可說是巴洛克時代的典型吧。提琴家族

的琴頭雕刻成漩渦狀是時代的趨勢，在外觀上也相當協調，而且小提琴、中提琴調音時，靠在琴頭上，手指剛好可放進漩渦眼的凹陷處，或許漩渦狀琴頭就基於這些原因固定下來。

Q^{11}　琴橋可以使用多久呢？

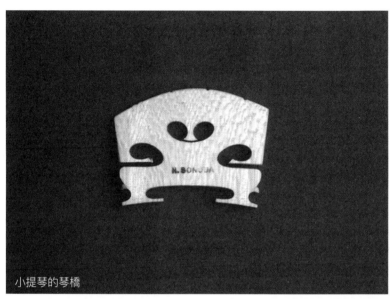

小提琴的琴橋

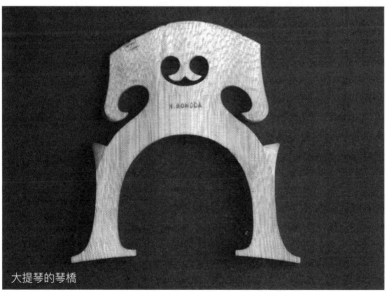

大提琴的琴橋

A¹¹ 常有人問我琴橋可以使用多久。琴橋的使用壽命因
人而異、因場合而異、也因樂器演奏的場所而異。
除了自己家之外，其他地點的濕度雖然很難控制，但最重要
的是，請將樂器擺放時間最長的房間濕度保持在50 ～ 60%。
濕度高會造成指板下陷、弦高過高，這時就必須將琴橋的高
度調低。如果「琴橋的絕對高度」（參照第77頁）降低、琴
弦跨在琴橋上的角度變淺，聲音的力量就會減弱，這時就必
須將琴頸抬高，而原本的琴橋也不能再使用了。大提琴、低
音大提琴雖然也能將橋腳墊高繼續使用，但小提琴與中提琴
就必須製作新的琴橋。

變形的琴橋可以加熱矯正，弦溝太深也可以將溝填平修
正。所以，如果沒有因為濕度而發生指板下陷的問題，只要
琴橋沒有倒下裂開，就能使用一輩子。

Q¹² 大家經常談論琴漆的奧祕，琴漆真的會影響音色嗎？

A¹² ◎樂器的音色取決於哪些因素
首先來看樂器的音色取決於哪些因素，就結論而
言，決定樂器音色的因素大致可分為材質與形狀，這兩項因
素決定了樂器特有的音色。

舉例來說，管樂器大致可分為銅管樂器與木管樂器，
兩相比較之下明顯可聽出音色的差異。整體來說，金屬製成
的銅管樂器音色明亮銳利，木頭製成的木管樂器音色柔和溫
暖，而這樣的音色差異來自材質的差異。此外，同樣是銅管
樂器，小號、長號、法國號的音色也不一樣，這樣的差異來
自形狀的改變。很多人都知道，長笛原本是黑檀木等木材製
成的木管樂器，但現在已經改成白銅、銀、金、白銀等金屬
製。由此可知，就算是同一種樂器，也有各種不同的材質。
再者，同一種樂器除了材質差異之外，各個製造商的產品，
也會因為些微的形狀差異而有不同的聲音特色。

阿瑪蒂（Amati）的小提琴面板與背板的弧度較大，史特
拉底瓦里的則較平坦（初期製品除外）。一般來說，弧度較
大的琴雖然音色較美，但音量較不容易出來；平坦的琴則音

量較大。除此之外，外框、線條、各部位的琴板厚度等，也屬於形狀差異的一環，同樣會影響音色。

小提琴的面板主要由雲杉（蝦夷松、唐檜）製成，背板、側板、琴頸（包含漩渦狀琴頭）則主要由楓木製成，但即便是同一種的樹木，生長地點的氣候、土壤、海拔與周圍環境的不同，也會使材質產生相當大的差異。日本的楓木遠較歐美的堅硬，不僅難以加工，音色也較硬，聽起來尖銳刺耳，不適合製造樂器。

說得更仔細一點，即使是從同一棵樹上取得的木材，生長時面對南側還是北側、生長在斜坡上時面對山坡還是山谷，材質都相當不同。

所以，即使將樂器的形狀做得完全相同，材質的微妙差異，也會讓每一把樂器的發出的聲音聽起來略有差別。對我來說，將剛完成的樂器裝上琴弦，拉出聲音，是最期待、同時也是緊張的時刻。因為就現狀而言，即使選擇自己覺得適當的木材製作，如果不實際試奏，依然不會知道最後的成果。

◎琴漆的影響

那麼，再回到琴漆對音色的影響。以我的經驗來說，琴漆的質地是硬還是軟，對音色的影響相當大。質地較硬的琴漆也會使琴音變得較硬。此外，琴漆膜的厚度差異也屬於形狀的差異，和琴板的厚度差異，一樣會對音色造成影響。

我曾就小提琴白琴狀態（塗上琴漆之前的狀態）的音色與塗上琴漆後的音色進行比較，白琴的音量雖然較大，但聲音不夠凝聚，給人的感覺較為發散。塗上琴漆之後雖然音量稍微變小，但聲音凝聚，音色也較潤澤明亮。由此可知，琴漆的質地與厚度，對音色而言非常重要。

白琴狀態下音色不佳的樂器，當然無論塗上品質多好的琴漆都不可能成為名琴；但反過來看，不良的琴漆卻可能毀了在白琴狀態下音色不錯的樂器。

兩、三百前的古琴經歷過沒有腮托與肩墊的時代，接觸下巴的拉弦板兩側的面板、接觸肩膀的背板部分、以及手接觸的部分，因琴漆磨損的關係，原本的琴漆幾乎都沒有留下。此外，每天以乾布擦拭樂器保養、或是以去汙劑擦拭時也會磨損琴漆，雖然每次磨損的程度微乎其微，但積年累月

下來還是會讓琴漆嚴重剝落。除此之外，也會有琴身遍布傷痕，或是有些部分必須使用新的木頭填補的狀況。這些地方當然都要使用新的琴漆修補。

古琴都已經過全面性修補，不可能完整保留原本的琴漆。有些是整把琴重新上漆，有些則是在舊漆上再刷上一層新漆。如果不是特別離譜的狀況，即使經過這樣的處理，樂器的音色也不太可能變得很差。覆蓋在木頭表面的琴漆，原本是為了保護木頭，避免木頭受傷、染上汗水或髒汙，並且讓外表更加美觀。琴漆的奧祕已經被過於強調、宣傳，畢竟音色好壞不可能光靠琴漆決定。

Q13 弦樂器有各種不同的顏色，而每種顏色都有其魅力。製作樂器時的這種顏色差異，是如何產生的呢？

A13 ◎琴漆的顏色

琴漆的原料是各種不同的樹脂，將染料甚至是顏料混入這些樹脂，就能調出想要的色澤，讓樂器產生各種不同的顏色。有些樹脂本身含有色素，但通常還是會加入植物性、動物性、礦物性或化學染料調色，再反覆塗在樂器上。但如果將有顏色的琴漆直接塗在木頭上，會因為染料滲入木頭而使色彩變得不均勻，看起來髒髒的，因此會先用無色琴漆打底再上色。

幾乎所有的色素都會隨著時間變色或褪色。過了幾年之後，色彩經常會變得與原本大不相同。尤其油性漆的色素，會在油脂氧化乾燥時分解，上色起來相當辛苦。

老樂器的木頭本身會因為氧化而帶點褐色，琴漆的色澤也帶有與新樂器不同的氣質。有些人為了讓新樂器也呈現這種感覺，也會用藥品將底下的木頭染色。

常有人說琴漆色澤明亮的琴音色也較明亮，色澤較暗的琴音色也較暗，或許偶然會發生這樣的狀況，但音色其實與琴漆的顏色完全無關。

琴漆的顏色有些較亮有些較暗，最左邊是未上漆的白琴狀態。

Q14　酒精性琴漆與油性琴漆有什麼不同？

A14　◎酒精性琴漆與油性琴漆有各自的特性

　　塗在提琴上的琴漆，主要可分成酒精性與油性。酒精性漆利用酒精溶解天然樹脂，待酒精揮發之後塗上的漆就會乾燥。至於油性漆則由天然樹脂、乾性油（亞麻仁油等植物油）、溶劑（松節油等）組成，溶劑揮發之後，乾性油與氧結合便會凝固而乾燥。雖然可利用乾燥劑或紫外線加速乾性油的乾燥時間，但油性漆的乾燥速度與只要溶劑揮發即可乾燥的酒精性漆相比，還是相當緩慢。

　　雖然一般認為，相較於油性漆，酒精性漆抵抗汗水的耐水性較差，也較不耐長期使用，但天然樹脂也有各種性質，因此也有不少製琴師透過調和天然樹脂改善酒精漆的缺點。另一方面，也有不少油性漆總是黏答答的，不管放多久都乾不了，或是出乎意料地脆弱，容易磨損剝落。

如果琴漆總是質地軟、乾不了，琴橋踩的地方也不會穩固，橋腳很快就會受琴弦張力影響移動位置。

琴橋通常往靠近指板的方向（擴大琴橋與音柱間隔的方向）移動，此外，高音弦的張力大過低音弦（擁有高強度低音弦的低音大提琴除外），因此，也有將琴橋往低音側壓的傾向。第3章琴橋的部分也提過，橋腳的位置對音色的影響非常大，如果經常需要修正橋腳的位置，對樂器而言這樣的琴漆就不是良好的狀態。

雖然現在針對油性漆也進行了各種研究，但依然很難判斷油性漆與酒精性漆何者較優異。就我來看，只要能夠調出色澤美麗、質地軟硬適中、耐用、對音色帶來良好影響的琴漆，就不需要拘泥於酒精性還是油性。

Q15 我的琴被蟲蛀了，該怎麼辦呢？

A15 ◎吃提琴的蟲

我常看到蟲蛀嚴重的老舊低音大提琴。當然，雖然沒有低音大提琴那麼常見，我也偶爾會看到被蟲蛀的小提琴。平常都有在拉的琴應該沒問題，但我也看過兩把才剛完成沒幾年的義大利製低音大提琴新琴有蟲蛀的問題。沒有收進琴盒的樂器，或許被蟲蛀的風險較高吧。

這種吃木頭的昆蟲名為「小囊蟲」，專吃乾燥的木材。小囊蟲的成蟲體長約2～7mm，顏色為茶褐色。成蟲在木材上產卵，約十～十二天就會孵化出幼蟲。幼蟲的成長速度因環境條件而異，大約半年、一年或兩年就會在木材中蛀出亂七八糟的蛀洞，最後化為成蟲。成蟲可在木材上蛀出1～3mm的洞，那時就會出現木材的粉末。

此外，因琴板並不厚，蟲幾乎可蛀到琴漆部分。因此，有時會從微微破裂的地方露出木材粉末、吃剩的木屑、甚至是蟲的糞便，有些人會從這些狀況察覺蟲蛀的情形。一般來說，成蟲多半會在五～六月時從木頭中鑽出來，但只要條件符合，三～十月都有可能出現，開暖氣的房間，甚至在一月就能看見蟲的蹤跡。

吃樂器的小囊蟲

　　但完全沒有被蟲蛀的樂器，還是遠比被蟲蛀的多。沒有被蟲蛀的樂器，想必是放在琴盒裡妥善保管，但除此之外，容易被蟲蛀與不容易被蟲蛀的差異又在哪裡呢？有些製琴師似乎會在樂器內部塗上防蟲藥劑。

　　小囊蟲的主要營養來源是木材中的澱粉，據說它們不會吃澱粉少的部分，或是木材中心的心材。自古相傳，新月（晚上看不見月亮的時候，或是月亮與太陽同方向，太陽的亮度讓人看不見月亮的狀態）時砍下的木材養分較少，日後就不容易長蟲。此外，我聽說德國專門買賣樂器木材的木材行，會在冬天砍伐，到了春天再運下山。看來冬天與新月，似乎是最適合砍伐木材的時機。此外，砍下木材之後保留枝葉直至枯萎，似乎也能消耗殘留在木材當中的水分與養分。

活著的幼蟲與留在側板上的蟲
蛀痕跡。
內側黏上補片之後，將外側蟲
蛀的部分打破，結果幼蟲還在
裡面。

..........幼蟲

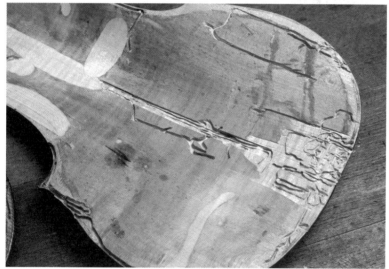

蟲蛀的背板內側　修理中

◎蟲蛀的實例

前面提到了遭蟲蛀的義大利製低音大提琴的新琴。琴的
主人表示樂器中出現粉末，我觀察了一下，沒有發現成蟲出
沒的蹤跡。但是以燈泡照亮側板外側，再從f孔往內看，可以
看到兩個比較透光的地方，看起來像是蟲蛀的痕跡。一般來
說，蟲在吃木頭的時候，吃剩的碎屑與糞便會堵在蛀洞，因
此蛀洞並不會透光。但如果有點破洞，樂器的振動就會將這
些粉末抖出來，光線就能穿透蛀洞了。從這個階段無法判斷
蟲子是否還活著，因此我們決定先靜觀其變。

　　一年後再看那把琴，蟲蛀的狀況似乎沒有比之前嚴重。但蟲蛀的部分中空凹陷，幾乎快要破裂，因此，我使用以金屬線圈輔助的方式修補側板裂痕，我在內側蟲蛀的部分貼上補片補強後，從外側將蟲蛀的部分打破一看，竟然還有活著的幼蟲（**左側照片**），讓我大吃一驚。於是，我以填補材料修補側板外側的破洞，並塗上合適的琴漆，原本以為這樣就不必再擔心蟲蛀的問題，結果過了好一陣子，在其他部分的側板又出現了兩個蟲蛀的破洞，而且事前完全沒有徵兆。我無法確定這些蟲是否與之前修理時看到的蟲屬於相同時期，或者是日後又有蟲在這把琴上產卵，但這把琴使用的木頭大概特別好吃吧。希望這把琴日後不要再長蟲了。

◎除蟲是一大難題

　　如果想幫正在遭受蟲蛀之苦的樂器除蟲，實則是一大難題。因為樂器既不能暴露在高溫之下，也無法浸泡藥劑。

　　以前曾有人送我幾套大提琴的背板材，結果兩～三個月後，長出了相當大量的蟲。同一個房間裡也存放了原本就有的大提琴用木材，因此我很擔心，要是其他木材也染上蟲卵該怎麼辦。即便用殺蟲劑殺死成蟲，也無法除掉已經產在木材中的蟲卵。

　　我當時想到的方法是將這些木材裝進袋子裡，加入脫氧劑去除氧氣。一般塑膠袋似乎無法完全隔絕氧氣，但我查了資料發現，常用來裝茶葉的那種在薄膜上蒸鍍鋁的袋子，是個不錯的選擇。剛好我的親戚中有人從事食品相關工作，找他商量之後，他幫我訂製了一個裝得下大提琴板材的大袋子，還給了我一些脫氧劑。反正這些木材也不會立刻使用，因此裝進袋子裡密封了一年以上，最後終於平安過關。

　　如果樂器正在遭受蟲蛀之苦，我想這個隔絕氧氣的方法應該可以有效解決，幸運的是我還沒有實際嘗試的機會。曾有拉低音大提琴的客人來找我商量，他發現樂器中出現粉末，懷疑是否遭到蟲蛀。我想蒸鍍鋁的大袋子應該難以取得，於是我建議他拿一個大塑膠袋將樂器與充當脫氧劑的暖暖包一起裝起來，暫時密封一陣子看看。暖暖包利用鐵粉生鏽的原理產生熱，而鐵粉生鏽屬於氧化反應，進行反應時會捕捉空氣中的氧氣以形成氧化鐵，因此可將塑膠袋中的氧氣

用光，使其呈現無氧狀態。一般的脫氧劑也是同樣原理。

◎各種地方都會出現

小囊蟲的成蟲體長只有2～7mm，往往容易忽略。但木材被吃掉是個大問題，所以我將這種蟲視為眼中釘，至今為止，我在許多地方都曾發現過。如果是家具被蟲吃了，最容易發現的方法就是，成蟲從木頭中鑽出來時，會把白色粉末帶出來，粉末掉落的地方就會堆成一座小山，而白色的粉末堆上方會有一個小洞。這個小洞剛形成時，成蟲還躲在裡面。

除了家具之外，我也曾在擺很久的乾麵袋子裡看到小囊蟲蠕動（最近的包裝密閉性較高，應該比較不容易長蟲了）。雖然現在幾乎不太使用園藝用的竹製支架了，但以前也曾有過，剖開竹子時掉出粉末、出現好幾隻成蟲的經驗。此外，我也曾在寵物店中金魚飼料或鳥飼料的袋子裡看過蠕動的成蟲。

指板的黑檀與琴弓的巴西紅木相當堅硬，應該不太受蟲子歡迎，但偶爾也會在木材狀態下看到我們稱為「針孔」的小洞。木材剛砍伐下來時還是富含水分的原木，這應該是在原木狀態下被其他種類的蟲子蛀出來的痕跡，製成樂器或琴弓之後，倒是沒看過被蛀掉的情形。

◎吃弓毛的蟲

有時打開久未開啟的樂器盒，會看到散亂的弓毛。這是吃毛線的蟲（同為甲蟲的小圓皮蠹、衣蛾（一種蛾）幼蟲）的傑作。仔細觀察這個琴盒，應該可以發現幼蟲蛻下的皮或是成蟲的屍體。

小圓皮蠹的成蟲體長約3mm，似乎喜歡聚集在瑪格麗特等白色系的花朵附近，將院子裡的花摘回家裡時，請小心不要把蟲一起帶回來。成蟲在弓毛上產卵，孵化出來的幼蟲就會把毛吃得亂七八糟。預防的方法，應該只有避免將蟲一起裝進琴盒裡。

Q16 請教我如何解決狼音。

A16 ◎關於狼音

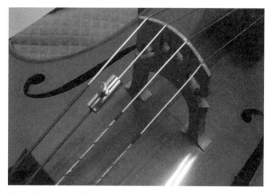

狼音器（大提琴）

狼音這個名稱顧名思義，就是將琴音比喻為狼嚎。狼音會發生在某個特定的音，使這個音聽起來又悶又鈍，不像其他音一樣直接，而且音量與音色都不容易控制。嚴重的時候還會產生嗡嗡的低鳴。狼音通常在第二弦或第三弦上較明顯，但有時也會清楚地出現在其他弦上。

小提琴的狼音會發生在H～C附近的音，中提琴、大提琴則發生在E～F，至於低音大提琴則發生在G～A（有的時候也可能會再差距一個音）。有些樂器也可能發生在數個不同的音。

琴身內部的空氣有其本身的頻率，而這個頻率因體積而異。拉出的琴音頻率如果與空氣本身的頻率接近就會產生共鳴，則兩者的頻率差就會變成低鳴。任何一把琴都或多或少會有一點狼音現象，但大提琴應該最常發生、也最明顯。

小、中、大提琴到低音大提琴，都有配合各個樂器的大小、重量製成的狼音器，而市售的狼音器主要採用黃銅製。狼音器安裝在琴橋與拉弦板之間的琴弦上，但安裝在哪條琴弦、安裝的位置（距離琴橋多遠），都會改變效果，而且似乎難以將狼音完全消除。

一般都以為應該將狼音器裝在狼音嚴重的琴弦上，但我試著撥彈琴橋與拉弦板之間的琴弦，發現應該裝在與狼音接近的音的琴弦上效果較好。狼音發生在琴音頻率與琴身內部空氣本身的頻率產生共鳴時，因此如果不將加重共鳴的因素除去，就無法產生效果。畢竟狼音器只是透過增加琴弦重量，改變原本琴音的頻率而已。

不過可惜的是，安裝狼音器雖然可以改善狼音，卻會對整體音色造成影響，所以如果沒有特別嚴重，還是盡量不要使用。此外，透過調整琴橋與音住改善整體的音色狀況，也能大幅改善狼音。

樂器、琴弓各部位標準尺寸一覽表

(尺寸：mm)

		小提琴	中提琴	大提琴	低音大提琴 4弦	低音大提琴 5弦	頁數
共鳴箱長度 （面板、背板的縱向長度）		355	例415	750	例1100	例1150	
弦軸	凸出於弦軸箱的量 （不包含柄，只有圓錐狀軸部）	11　12	12　14	22　24			053
	弦軸彼此的間隔 （弦軸的中心到中心）	A-G 53　55 D-E 23　25	D-C 60　64 G-A 26　28	例D-C 100 G-A 45			051
指板	寬度　上弦枕部	23　23.5	24　24.5	31　31.5	40　42	44　48	067
	寬度　靠琴橋端	42　43.5	45　48	63　64	90　93	98　106	067
	長度	270 （弦長328）	300 （弦長368）	580　590 （弦長690）	例860（弦長1040） （弦長的82.8%）		067
	厚度　上弦枕部 （隨指板寬度而改變）	7	7.5	12	15.5　16	16.5　17	067
	厚度　靠琴橋端 （隨指板寬度而改變）	將近12～ 超過12	12.5　13.5	22.5　23	30　31.5	34　37.5	067
	邊緣厚度	超過5	超過5.5	將近9	11.5		067
	下凹的量（指板中央）	約0.5	約0.5	1　1.2	1.6　1.8		072
琴頸	厚度（包含指板） 靠上弦枕最薄處	18.5　19	19.5　20	29　30	39　40	41　42	067
	靠跟部最厚處	21　21.5	22　22.5	34　35	47　49	50　52	067
	共鳴箱插入處 距離面板的高度	5　5.5	6　6.5	19　20	30	30	083
琴頸長度：和面板上琴橋的位置比例 從面板邊緣到指板上弦枕處的長度： 從面板邊緣到f孔內側刻痕的長度		2：3 130：195	2：3 150：225	7：10 280：400	5：7　430：602 ※無論是4弦還是5弦， 通常都不符合5:7的比例		084
弦幅	上弦枕 從第1弦到第4弦或 第5弦（弦的中心）的寬度	16.5	16.5　17.5	23	30　32	34　36	067
	琴橋 同上	34	36　38	46	70　75	90　100	
弦高　指板前端 弦與指板之間的距離		E 3.5～超過3.5 G 5.5	A　4 C　6	A　5 C 7.5	G 6.5　8 H C 11.5 A 4.5　6	E 10　10.5 獨奏調音器 Fis 8.5　9.5	069

236

	小提琴	中提琴	大提琴	低音大提琴 4弦	5弦	頁數
音柱寬度　直徑	6.0（　6.2）	7	11	19		102
音柱與琴橋的間隔	3	3.5	7	19		107
琴橋　腳距	41　42	45　50	88　92	148　150	160　165	126
琴橋　腳厚度	4.4	4.9	11.5	23	23	126
琴橋　上緣厚度	1.4	1.5	2.7	5.2	5.2	126
琴橋　高度（面板頂點到琴橋頂點的高度）	33　34	40　41	約92	155　175	180　190	077
琴弦跨在琴橋上的角度（第三弦的值）	158°	157°	151.5°	例145.5°	例146°	139
琴橋到拉弦板的距離 對弦長的比例	弦長的1/6 弦長328 約54.5	弦長的1/6 例弦長368 約61	弦長的1/6 弦長690 115	弦長的1/5 例弦長1040　208		144
左右f孔上方的圓孔間隔（最好比兩隻橋腳的距離寬）	42以上	48以上	92以上	150以上	160以上	
低音樑　厚度	5　5.5	5.5　6.0	10　11	22　24	26　28	165
低音樑　高度 中央部分（琴橋踩的位置） 內側	12　13	14　15	24　25	37　39	38　41	165
低音樑　長度 例：根據面板長度依比例算出 （以前述共鳴箱長度為例）	4/5 284	4/5 332	4/5 600	3/4 825	3/4 863	165
低音樑　位置 中央部分 低音樑寬度外側的位置。根據琴橋腳距與同一條線上的面板中心線（接口）測量	琴橋腳距 42 21	琴橋腳距 48 24	琴橋腳距 90 45	琴橋腳距 150 75	琴橋腳距160 80	165
弓　長度　全長　包含旋鈕	742	742	例712	德國弓	例765	
弓　重量	57　62g	70g前後	80g前後	德國弓	125　145g	185
弓　重心位置 Vn、Vla、Vc與弓毛箱突起部的距離 Cb德國弓與弓毛箱後方距離	（190　）195	（190　）195	180（　185）	德國弓	180	186
弓毛　長度 包含裝進弓毛箱與弓頭的部分	約705	約705	約670	德國弓	約655	195
弓毛　重量	超過5g	超過6g	將近7g	德國弓	將近8.5g	195

後記

　　我踏入這個世界原本是想製作自己的作品，但現在卻不得不以修理及調整樂器為主業，然而，我仍堅信自己製作的琴，無論與歐美的新琴還是古琴相比，都毫不遜色。這次之所以會下定決心出版這本書，就是希望其他同業在修理、調整我的作品時，能夠和我自己親手調整一樣，將樂器本身的能力，最大限度發揮出來。

　　但在日本，原本就有看不起本國人製作的樂器的傾向，即使有人喜歡我的樂器，想要購買，與自己的老師討論之後，也都沒有下文。因為他們的老師希望自己照顧樂器，如果學生擅自買來他們不熟悉的琴，就會很傷腦筋。但學生每次換老師都會被說「這把琴不行」，於是換老師時連樂器也必須跟著換，學生的家長也很辛苦。如果老師挑的琴真的比較好就算了，但就我來看，幾乎都是只是堪用而已，令人不禁懷疑為什麼要挑這把琴，實在很遺憾。這是扭曲小提琴界的一大問題。不過，也有人喜歡演奏我的樂器，雖然數量不多，我還是有一些訂單。此外，我也把至今累積的方法應用在製作樂器上，雖然還有需要改良的部分，但現在製作的作品，遠比以前更接近我理想中的樂器，製作樂器的意願也比從前更加提升。我參加的日本弦樂器製作者協會，每年秋天都會舉辦「弦樂器祭」，希望各位讀者也有機會在這個活動中演奏我的樂器。

　　我以前在雜誌《String》(現已廢刊)撰寫連載專欄時的責任編輯荒井秀子女士，為我帶來了本書的出版機會，也在本書的編輯過程中幫了很多忙，非常感謝她。

　　最後，我想向已故的高橋三郎先生報告本書的出版。高橋先生是無量塔藏六師父的友人，他曾待過《Radio技術》雜誌，後來也致力於推動「日本音響協會」的社團法人化。高橋先生非常疼愛我，而我之所以會投入弦樂器的調整事業，也是因為他。因此我也要將本書獻給他。

二〇一七年六月　園田信博

作者簡歷

園田信博

日本弦樂器製作者協會會長。現代日本傑出的弦樂器製作者。一九八二年通過德國的大師資格考，取得製琴大師（Geigenbaumeister）的稱號，並在同年的克雷莫納（Cremona）史特拉底瓦里國際小提琴製作大賽（CONCORSO TRIENNALE）中獲頒金獎，是唯一得過金獎的日本人（截至二〇一八年），同時也在小提琴、中提琴、大提琴的所有作品中，獲得音色最優異的音響獎，並於二〇〇六年擔任該大賽的評審員。

不少獨立樂器製作者，都出自於園田先生的工坊。園田先生為了加深大家對於日本製作者高超技術力的理解，長年致力於策劃、經營每年秋天都會固定舉辦「弦樂器祭」（主辦單位：擁有超過半世紀歷史的日本弦樂器製作者協會）。他因為擁有優異的技術，不僅在本業弦樂器製作中表現傑出，在修理及調整方面也獲得好評，能夠確實發揮每把樂器的潛能，前來委託他修理樂器的人絡繹不絕。師事吉他製作者野邊正二先生、製琴師無量塔藏六先生、約瑟夫‧康圖夏（Joseph Kantuscher）先生。

國家圖書館出版品預行編目資料

弦樂器養護調修 / 園田信博著；林詠純譯. -- 修訂一版. -- 臺北市：易博士文化, 城邦事業股份有限公司出版：英屬蓋曼群島商家庭傳媒股份有限公司城邦分公司發行, 2023.09
　　面；　公分
譯自：最上の音を引き出す弦楽器マイスターのメンテナンス：ヴァイオリン ヴィオラ チェロ コントラバス
ISBN 978-986-480-329-3(平裝)
1.CST: 絃樂器
916.03　　　　　　　　　　　　　　　　　　　　112012434

DA1037

弦樂器養護調修

原 著 書 名／最上の音を引き出す弦楽器マイスターのメンテナンス：
　　　　　　　ヴァイオリン ヴィオラ チェロ コントラバス
原 出 版 社／誠文堂新光社
作 　 　 者／園田信博　　　　　　　　　原　文　書
譯 　 　 者／林詠純　　　　　　　　　　編　　　集／荒井秀子
責 任 編 輯／黃婉玉　　　　　　　　　　攝　　　影／山口祐康
行 銷 業 務／施蘋鄉　　　　　　　　　　デ ザ イ ン／小川直樹
總 　 編 輯／蕭麗媛

發 　 行 　 人／何飛鵬
出 　 　 版／易博士文化
　　　　　　城邦文化事業股份有限公司
　　　　　　台北市中山區民生東路二段 141 號 8 樓
　　　　　　電話：(02) 2500-7008　　傳真：(02) 2502-7676
　　　　　　E-mail：ct_easybooks@hmg.com.tw
發 　 　 行／英屬蓋曼群島商家庭傳媒股份有限公司城邦分公司
　　　　　　台北市中山區民生東路二段 141 號 11 樓
　　　　　　書虫客服服務專線：(02)2500-7718、2500-7719
　　　　　　服務時間：周一至週五上午 0900:00-12:00；下午 13:30-17:00
　　　　　　24 小時傳真服務：(02)2500-1990、2500-1991
　　　　　　讀者服務信箱：service@readingclub.com.tw
　　　　　　劃撥帳號：19863813
　　　　　　戶名：書虫股份有限公司
香 港 發 行 所／城邦（香港）出版集團有限公司
　　　　　　香港灣仔駱克道 193 號東超商業中心 1 樓
　　　　　　電話：(852) 2508-6231　　傳真：(852) 2578-9337
　　　　　　E-mail：hkcite@biznetvigator.com
馬 新 發 行 所／城邦（馬新）出版集團【Cite (M) Sdn. Bhd.】
　　　　　　41, Jalan Radin Anum, Bandar Baru Sri Petaling,
　　　　　　57000 Kuala Lumpur, Malaysia.
　　　　　　電話：(603) 9056-3833　　傳真：(603) 9057-6622
　　　　　　E-mail：services@cite.my
視 覺 總 監／陳栩椿
美 術 編 輯／簡至成
封 面 構 成／簡至成
製 版 印 刷／卡樂彩色製版印刷有限公司

■ 2019 年 04 月 09 日　初版
■ 2023 年 09 月 14 日　修訂一版
ISBN　978-986-480-329-3
定價 1600 元　HK$533